# 电影中的
# 精神病学

陈智民 著

# *Psychiatry*
## *in Movies*

上海交通大学出版社
SHANGHAI JIAO TONG UNIVERSITY PRESS

**内容提要**

  精神病学电影是一类内容中包含精神症状、精神障碍或精神病患者的电影。本书区分了该类电影的不同类型，按照所涉及的精神障碍将其进行分类，并选取每一类型电影中的代表作，讲解其中出现的精神病学元素，辨析其中表现得不够准确的地方。此外，本书还研究精神病学元素在电影中发挥的功能，并为编导如何运用精神病学元素提出建议。

  本书的读者对象包括对精神心理题材感兴趣的电影评论家、想利用精神病学元素拍摄电影的编导、对文化议题较为敏感的精神科医生和心理咨询师，以及想利用电影开展精神医学临床带教的老师等。

## 图书在版编目(CIP)数据

电影中的精神病学/陈智民著.—上海:上海交通大学出版社,2024.4(2024.8 重印)

ISBN 978-7-313-29528-6

Ⅰ.①电… Ⅱ.①陈… Ⅲ.①精神病学－题材－电影评论 Ⅳ.①J905②R749

中国国家版本馆 CIP 数据核字(2024)第 006634 号

## 电影中的精神病学
**DIANYING ZHONG DE JINGSHENBINGXUE**

| | | | |
|---|---|---|---|
| 著　　者:陈智民 | | | |
| 出版发行:上海交通大学出版社 | | 地　　址:上海市番禺路 951 号 |
| 邮政编码:200030 | | 电　　话:021-64071208 |
| 印　　制:上海景条印刷有限公司 | | 经　　销:全国新华书店 |
| 开　　本:880mm×1230mm　1/32 | | 印　　张:7.125 |
| 字　　数:146 千字 | | |
| 版　　次:2024 年 4 月第 1 版 | | 印　　次:2024 年 8 月第 2 次印刷 |
| 书　　号:ISBN 978-7-313-29528-6 | | |
| 定　　价:68.00 元 | | |

# 作者简介

陈智民,上海市精神卫生中心主治医师,中级心理治疗师,上海交通大学医学院在读博士。研究方向为病迹学/精神病理传记学,硕士和博士课题均为历史上患有精神障碍的文艺名人,对其进行精神病理分析,研究其精神障碍与文学创作的相互作用及关系,并涉猎精神病学与人文社会学科的交叉领域,如精神病学电影研究、精神障碍者绘画研究和相关思想史议题。参与创办和运营"600 号画廊",发表中文核心和英文 SCI 论文数篇,在研局级课题"艺术创造力与精神障碍关系的质性研究"。创建并维护个人视频账号"文艺精神病学俱乐部"。

# 序 一

　　电影是表达我们这个世界和人类欢乐或痛苦的一种非常有魅力的艺术表现形式。在成千上万的影片中,有一些影片表达了人类精神疾病的特点,也反映了与精神卫生相关的内容。对我们来说,这类电影既能作为一种艺术享受,又能很好地普及精神卫生和精神疾病知识,自然能够广受欢迎。

　　这次,由上海市精神卫生中心青年医师陈智民博士执笔撰写的《电影中的精神病学》一书,选取了国际上著名的50余部影片,从精神卫生或精神疾病的角度入手,进行深入分析,用心理学的相关知识来探索这些人物的内心世界,寻找他们真实的精神状态和一系列心理活动的形成过程。他用哲学的思考方法、心理学理论和精神医学知识来作分析剖析,深入浅出、引人入胜,开阔我们的视野,极富有创新精神。

　　记得大约在2000年前后,同样是我院的年轻医师舒伟洁、昂秋青二位,他们是夫妇,志同道合,共著了《恍惚的世界》一书,

阐述了 200 部与精神疾病有关的中外电影中的精神病学特点，也是一本饶有趣味的科普专著。本书在他们的基础上又进一步作了发挥，其内容更新，思路更广，构思更奇，值得一读。

作者陈智民医师是一位颇有学术冲劲、兴趣广泛的青年精神科医师。他在就读医科大学本科时，就获得交换生的资格，赴台湾花莲慈济大学攻读医学专业，使他开阔了思路。他爱好艺术、绘画，喜欢钻研文学，并把这些内容转接到精神病学中来，钻研"艺术与精神病学"这门分支。如果能把这门分支充实扩大，逐渐系列化、规范化，那我们就可以更深入地研究诸如梵高这类著名画家、徐渭这类文学名人的精神世界和艺术世界了。

当然，陈智民医师能够很好地得到发展和成长，除了他的天资聪颖、勤奋努力之外，一路上也得到不少前辈和同辈们的相助，其中就包括他的二位好导师（硕士学位导师李春波教授、博士学位导师肖世富教授）。他们二位在带教时，除了关心他的学业和成长外，还有一个最大的特点，就是放手让他发展。所以陈智民医师在上海交通大学医学院就读硕士、博士研究生时，获得了这么好的环境、这么好的导师和相助者，就能顺利成长和发展了。

最后，为《电影中的精神病学》的出版而高兴！

上海交通大学医学院附属精神卫生中心教授、博士生导师
中国心理卫生协会名誉理事长
王祖承
2024 年 1 月

# 序 二

陈智民是我的博士研究生。在这本书里,他研究了包含精神病学内容的电影,称为"精神病学电影"。这类电影越来越多,且越来越受欢迎,促使更多的电影人从精神病学、心理学的角度去找题材、找灵感。

好的电影影响力很大,能发挥很好的科普作用,帮助公众直观地了解精神心理疾病,并且也是展现精神行为症状的媒介,有时还可作为精神病学的教学素材。另外一方面,许多精神心理现象本身也是很好的创作素材,书中研究的不少精神病学电影还是名作。

陈智民愿意去关注这个交叉领域,把精神病学和电影艺术结合起来,这样的志向值得鼓励。一般来说,精神病学涉及大脑高级功能的异常,其病因与发病机制复杂,艺术家可能不容易弄清里面的"门道",而医生普遍缺乏研究艺术的兴趣和能力,这就使得这个很有趣的交叉领域没有得到充分关注。

在我看来,他写的这本书有以下几个特点。

第一是下了苦功夫。研究了 50 多部电影,把每部电影中出现的精神症状一一挑出来,指出哪些表现贴近临床而哪些表现不贴近,相当于接诊了一位首诊患者,再做了一个疑难病例讨论。

第二是保持了专业性。对电影的分析包括指出电影中的症状、指出电影表现了哪些病情特点、是否达到临床诊断标准等,反映了其具有良好的精神医学临床能力。陈智民医生很喜欢参加全院疑难病例讨论,每次都积极发言,看来他把这个习惯带到了本书的撰写中。不过,这样或许会给阅读带来一些困难。

第三是具有趣味性。他花了比较大的精力去研究精神病学元素在电影中发挥了哪些作用。观众看了电影再来看这些分析,能对电影的主题和构思有更好的理解。对于如何利用精神病学元素进行创作,他在里面还写了不少建议。有几部电影,一般不容易想到与精神病学有关,如《海上钢琴师》和《楚门的世界》等,他也进行了深入的研究并发表相关述评,颇有见地。

总之,这本书的专业性、知识性比较强,比较有深度,而趣味性有所欠缺。陈智民医生开展精神医学与文学艺术之间关系的探索研究,我是很鼓励的,愿意向大家推荐这本书!

上海交通大学医学院附属精神卫生中心老年病临床中心主任
中国医师协会老年医学科医师分会副会长
教授、主任医师、博士生导师
肖世富
2024 年 2 月

# 前　言

　　电影,这门因为技术而具有明确诞生时间的艺术,时间虽短却异常耀眼。她直接承接了戏剧的成就,有充分的包容性来吸收音乐、诗歌、美术、小说的精华,并且本身具有极大的娱乐性和普及性,成为现代最有影响力的艺术形式。

　　电影的兴起和精神病学的兴起几乎重合。电影在探索人性的多样性中,不可避免会走入精神障碍的领域;大众对于精神障碍现象的兴趣和认识加深,也促使电影工作者主动拥抱精神病学题材;一些表现精神障碍的佳作,推动精神障碍成为大众热议的话题。两者的连接和互相促进,在过去三四十年来尤为明显,表现为精神病学相关电影的加速出现和佳作的不断涌现,其中尤以好莱坞电影的成就和影响力最大。

　　这类"精神病学电影"可以说是"电影"和"精神病学"美好爱情的产物。一些现实中的精神障碍患者,为电影世界奉献了经典的人物形象,如《飞越疯人院》中的墨菲、《美丽心灵》中的纳

什。一些与精神障碍相关的精神困境，也启发了不少用电影进行哲学思考的工作者，如《楚门的世界》。电影立体而形象的表现方式，是把精神障碍患者和精神病学呈现给公众的最佳途径，比如《雨人》让公众更加了解孤独症患者、《癫佬正传》对精神健康社会工作做了深刻反映。

这类"精神病学电影"应该得到重视和深入探讨。一方面，是为了帮助公众朋友借助精神病学知识更好地理解电影的主旨，并在此过程中接受精神健康科普、提高心理健康素养；另一方面，通过研究既往精神病学电影的规律和得失，帮助编剧和导演们利用精神病学的一些元素，更好地创造人物形象和提出哲学议题。

本书将众多精神病学电影按照"病种"和"精神病学元素在电影中的功能"两种方式进行划分，并在"附录"中列举了本书还未详细研究过的影片。读者朋友可以挑选自己感兴趣的病种，先看电影，再阅读本书对精神症状和主旨的分析，再回过头看电影，看看自己对该精神障碍的理解增加了多少。读者朋友如果能够一边看电影，一边分析精神障碍元素在电影中发挥何种功能，并同时据此构思新的电影剧情，那就能更好地吸取本书的营养。当然，本书的分析都是一家之言，仅仅因为作者的精神科医师身份而略微有那么一点"权威性"，来自读者朋友们的批评、反驳和争鸣才能使这本书和这门"学问"有真正坚实的基础。

那么，让我们一起走进瑰丽多姿的精神病学电影世界吧！

<div style="text-align:right">

陈智民

2024 年 2 月

</div>

# 目 录

## 第一章 精神病学电影简介

一、精神病学电影的定义⋯⋯⋯⋯⋯⋯⋯⋯⋯⋯⋯⋯001

二、思路⋯⋯⋯⋯⋯⋯⋯⋯⋯⋯⋯⋯⋯⋯⋯⋯⋯002

三、精神病学电影分类⋯⋯⋯⋯⋯⋯⋯⋯⋯⋯⋯⋯003

四、精神病学元素在电影中的功能⋯⋯⋯⋯⋯⋯⋯⋯006

## 第二章 电影个案研究

一、神经发育障碍——智力障碍⋯⋯⋯⋯⋯⋯⋯⋯⋯008

《我是山姆》——以患者生活为主轴⋯⋯⋯⋯⋯⋯008

《不一样的天空》——为推动剧情而借用精神障碍⋯⋯013

《天才与白痴(1997)》——将精神障碍作为一种

奇幻元素而运用……………………………………016

《阿甘正传》——将精神障碍作为一种奇幻元素而运用…020

其他相关电影………………………………………024

二、神经发育障碍——童年发生的言语流畅障碍…………024

《国王的演讲》——精神障碍名人传记片……………025

三、神经发育障碍——孤独症谱系障碍…………………027

《亚当》——以患者生活为主轴………………………028

《雨人》——以患者生活为主轴………………………030

《海洋天堂》——以患者生活为主轴…………………034

《玛丽和马克思》——描绘别样人生，角色暗合

　　　精神障碍…………………………………………036

《海上钢琴师》——在构思上采用精神症状的隐喻意义…038

其他相关电影………………………………………043

四、神经发育障碍——Tourette 氏障碍…………………043

《叫我第一名》——以患者生活为主轴………………043

《文森特要看海》——以患者生活为主轴……………046

其他相关电影………………………………………049

五、精神分裂症谱系及其他精神病性障碍——精神分裂症…050

《癫佬正传》——描绘院内生活………………………050

《飞越疯人院》——描绘院内生活……………………055

《尼斯·疯狂的心》——描绘院内生活………………058

《美丽心灵》——精神障碍名人传记片………………060

《鸟人(1984)》——在构思上采用精神症状的隐喻意义…064

《楚门的世界》——在构思上采用精神症状的隐喻意义…068

《神探》——在构思上采用精神症状的隐喻意义·············075

《机械师(2004)》——将精神障碍作为一种奇幻

　　元素而运用·····················078

《K 星异客》——将精神障碍作为一种奇幻元素而运用···082

《黑楼孤魂》——将精神障碍作为一种奇幻元素而运用···085

其他相关电影·····························086

六、双相及相关障碍——双相障碍·····················086

《乌云背后的幸福线》——为推动剧情而借用精神障碍···087

《头脑特工队》——在构思上采用精神症状的隐喻意义···089

其他相关电影·····························093

七、抑郁障碍——重性抑郁障碍·····················093

《超脱》——描绘别样人生,角色暗合精神障碍··········093

《时时刻刻》——描绘别样人生,角色暗合精神障碍······098

《欢迎来到隔离病房》——描绘院内生活···············102

其他相关电影·····························106

八、焦虑障碍——广泛性焦虑障碍和特定恐怖症·········106

《黑天鹅》——描绘别样人生,角色暗合精神障碍········107

《楚门的世界》——为推动剧情而借用精神障碍·········111

九、强迫及相关障碍——强迫障碍·····················111

《飞行家》——精神障碍名人传记片···················112

《火柴人》——为推动剧情而借用精神障碍·············115

十、创伤及应激相关障碍——创伤后应激障碍·········119

《从心开始》——以患者生活为主轴···················119

《生于 7 月 4 日》——描绘别样人生,角色暗合

精神障碍 ·························124

其他相关电影 ·······················126

十一、创伤及应激相关障碍——急性应激障碍 ·····126

《芳华》——为推动剧情而借用精神障碍 ·········126

十二、创伤及应激相关障碍——适应障碍 ········129

《生于 7 月 4 日》——描绘别样人生，角色暗合

精神障碍 ·························129

十三、分离障碍 ·······················130

《三面夏娃》——以患者生活为主轴 ·········131

《捉迷藏（2005）》——将精神障碍作为一种奇幻

元素而运用 ·······················135

其他相关电影 ·······················139

十四、喂食及进食障碍——神经性厌食 ········140

相关电影分析 ·······················140

十五、性别烦躁——性别烦躁 ·············145

《丹麦女孩》——以患者生活为主轴 ·········146

《男孩不哭》——以患者生活为主轴 ·········149

其他相关电影 ·······················153

十六、物质相关及成瘾障碍——酒精相关障碍 ·····153

相关电影分析 ·······················153

十七、物质相关及成瘾障碍——致幻剂相关障碍 ·····156

相关电影分析 ·······················156

十八、物质相关及成瘾障碍——阿片类物质相关障碍 ·······159

《昨天》——描绘别样人生，角色暗合精神障碍 ·····159

其他相关电影 ……………………………………… 164

十九、破坏性、冲动控制及品行障碍——品行障碍 … 164

《系统破坏者》——以患者生活为主轴 ………… 164

二十、神经认知障碍——阿尔茨海默病所致的重度或轻度

神经认知障碍 …………………………………… 170

《依然爱丽丝》——以患者生活为主轴 ………… 170

《铁娘子》——精神障碍名人传记片 …………… 172

《恋恋笔记本》——为推动剧情而借用精神障碍 … 175

其他相关电影 …………………………………… 178

二十一、人格障碍——反社会型人格障碍 …………… 178

《心灵捕手》——以患者生活为主轴 …………… 179

其他相关电影 ………………………………… 183

二十二、人格障碍——边缘型人格障碍 ……………… 183

《被嫌弃的松子的一生》——描绘别样人生，

角色暗合精神障碍 …………………… 183

《移魂女郎》——描绘别样人生，角色暗合

精神障碍 ……………………………… 187

二十三、人格障碍——未特定的人格障碍 …………… 192

《阿飞正传》——描绘别样人生，角色暗合

精神障碍 ……………………………… 192

其他相关电影 ………………………………… 195

二十四、性欲倒错障碍——窥阴癖 …………………… 195

相关电影分析 ………………………………… 196

二十五、性欲倒错障碍——性受虐癖和性施虐癖⋯⋯⋯⋯ 198

　　相关电影分析⋯⋯⋯⋯ 199

二十六、性欲倒错障碍——恋童癖⋯⋯⋯⋯ 201

　　相关电影分析⋯⋯⋯⋯ 201

二十七、性欲倒错障碍——恋物癖⋯⋯⋯⋯ 204

　　相关电影分析⋯⋯⋯⋯ 204

附录：精神病学相关电影分类举例⋯⋯⋯⋯ 208

# 第一章　精神病学电影简介

## 一、精神病学电影的定义

涉及精神病学的电影不仅数量众多,而且其中不少电影和其他电影的区分不甚清晰。为了更好地研究这类电影,本书推出"精神病学电影"的概念,其定义为:在这类电影中,精神病学的相关元素,包括精神症状、精神病理和社会议题等,在电影中占有相当分量并发挥有机作用。本书所纳入的是精神病学元素占比较大的电影,并依据这些电影总结规律,对其他的相关性较弱的电影仅略作介绍。

与精神病学电影接近的一个概念是"心理片"或"心理学电影",泛指一类表现人物心理问题的电影,常常以精神分析作为理论依据,在分离障碍和性欲倒错障碍中可能有一些电影与精神病学电影重合。这两个概念的区别,就如同精神病学和心理学的区别一样,精神病学秉持现象学的立场,把人的精神作为客观现象来采集和描述,而非预设某个理论,然后依据该理论对人

的心理进行某种哲学解释。

## 二、思路

本书的思路有两条。

（1）从电影到精神障碍：通过解释电影中的精神障碍，帮助观众理解和熟悉精神症状和精神障碍的病理特点，发挥电影的科普作用，并借由精神病学的知识帮助观众更好地理解电影主旨。在这些精神病学电影中，有不少对精神症状有生动准确的描写，甚至足以成为临床教学材料。所采用的诊断标准是《精神障碍诊断与统计手册（第五版）》（DSM-5），因为其对精神障碍的症状条目描述比较清晰，判断是否达到障碍的标准也很明确，并且行之有效，被广为接受。另外在一些地方以《疾病和有关健康问题的国际统计分类》第 10 次修订本（ICD-10）的病名为补充。本书对电影中出现的精神症状和病理特点的分析，采用的是最贴近精神科临床的分析思路。

（2）从精神障碍到电影：又分为两条线，第一条是分析精神病学元素在电影中发挥的功能，为日后编导运用元素来创作提供启发和借鉴。在若干部电影中提取出元素所发挥的若干功能，在研究新的电影中补充新的功能，直至没有新的功能能够补充进去，就可认为主要的功能已经全被挖掘出。第二条线是指出电影中对精神障碍描写不准确、不全面的地方，提出某些精神障碍知识可用于提升电影的戏剧效果，提出某些与精神障碍有关的文化寓意可用于丰富电影的主旨。也就是当文艺工作者想在精神医

学上"做点文章"时,精神病学能够提供什么素材和灵感。

## 三、精神病学电影分类

精神病学电影可以分为两大类:现实主义电影和浪漫主义电影。

### 1. 现实主义电影

现实主义电影立足于现实,力求准确描绘精神障碍,综合考虑题材、精神病学元素的成分和功能后又可分为五小类。

(1) 描绘院内生活:这类电影中也有一些聚焦了患精神障碍的主人公,但专门分出这一类是因为它们都把精神病院作为一个特殊的舞台来运用。患者因为精神障碍有着别样的生活,那么精神病院也就成为这种别样生活的缩影。其中一类是描绘院内或院外的精神障碍患者群像的,如《癫佬正传》《尼斯·疯狂的心》,另一类是注重阐发这个场地的象征意味,如《飞越疯人院》等。

(2) 以患者生活为主轴:这类电影是精神病学电影的核心部分和代表作品。之所以划分出这一类,是因为这些电影将某一精神障碍患者作为主人公,将他们与疾病相关的生活作为电影主要内容。因为这个特点,片中出现的精神症状比较丰富、分量比较大,而且常常让这些症状在内心表现和情节冲突中发挥作用。这类电影多以现实中的患者为原型来构思,或者是按照某个病的典型病例来塑造人物,所以总体上比较贴合临床实情。这类电影中有不少得到了医学顾问的指导,也有不少能够看得

出编导在对照教科书和诊断标准来塑造形象,有一些甚至能把精神障碍的某些独特的病理特点表现出来。因为电影独特的视听效果,无意中成为非常好的临床教学材料。代表作如《我是山姆》《叫我第一名》《伴我情深》《从心开始》《丹麦女孩》《头痛欲裂》等。

（3）精神障碍名人传记片:这类电影相当于"以患者生活为主轴"的变体,只是主角的原型来源于患精神障碍的名人。这类电影本质上还是要把传记故事讲好,只是从精神障碍的角度来切入。因为这些名人具有非凡的业绩和伟大的精神,这类电影都很注意借着精神症状去阐述其内在的精神力量。同样还是因为有传记片的底子,相比于"主轴"片多为数天到数月的时间跨度,这类电影常常涵盖传主的一生,有些甚至能回溯到其童年经历,能为理解精神障碍的发生发展提供充分和全程的背景。代表作如《国王的演讲》《美丽心灵》《铁娘子》等。

（4）描绘别样人生,角色暗合精神障碍:这类电影常用颇具思想性和艺术性的方式来展现一个畸形的人生或者一个极端的精神状态,撕开了人生温情脉脉的面纱,露出令人惊心动魄的真相。就像一个精神科医生突然遇到的生猛家伙,需要细细考察其是否有以及为何种精神障碍。这类电影入选是因为发现主人公和某一个精神障碍或精神症状有暗合之处,正因为这种直接取材于现实的原生性,以及这类案例本身就是复杂深刻的人物,所以对于症状判定、鉴别诊断和精神世界的理解,在精神科医生之间还有许多继续讨论的必要。该类电影和"主轴"片不同的地方就在于此,编导关心的是这个畸形的人本身,而不在意这个人

符合何种精神障碍患者的典型形象。这类电影往往是比较小众、思想深刻、批判性强、情感基调灰暗的艺术电影,代表作如《超脱》《生于七月四日》《离开拉斯维加斯》《阿飞正传》等。

（5）为推动剧情而借用精神障碍:精神病学元素在这类电影中出现的分量较少,往往只是被拿来发挥某个具体而局限的作用,这个功能也常常能够被其他元素所替代。编导对描绘症状和患者本身兴趣不大,也几乎不会去挖掘症状背后的意义或内心世界。所以这类电影的重点在于分析精神障碍元素所发挥的具体功能。和前述的"主轴"片、"传记"片、"别样"片将患者作为主人公不同,这类电影中患者常常作为配角出现,戏分大为减少,描绘时也不甚用心,常常有脸谱化的倾向。代表作如《不一样的天空》《火柴人》《恋恋笔记本》等。该类电影是精神病学电影的边缘部分,本书中列举的该类电影已经是分量和功能尚足称道的,还有数量庞大、仅与精神病学元素略微相关的电影,无法一一列举。

## 2. 浪漫主义电影

浪漫主义电影既然是天马行空的,那么已然是立足于精神病学元素的功能,所以依据功能分为两类。

（1）在构思上采用精神症状的隐喻意义:由于该类电影将精神病学的隐喻功能、主题构思和元素做了天马行空、迷离奇幻的运用,所以不能要求电影对精神病学有翔实的反映,也不能结合电影中的内容来讲解和科普精神病学知识。对该类电影的研究重点是,考察它们对精神病学内容如何进行艺术化运用,这些运用有何高明之处,还有哪些巧妙的运用方式,还有哪些精神症状可供挖掘,等等。在"构思隐喻"这类电影中,表面上常常不易

看到与精神病学元素的关系,这些隐喻是复杂的、隐秘的、多元的,从这些精神症状的隐喻能引出一些深刻的哲学话题。在精神病学电影中,这类电影的思想成就和艺术成就是最高的,它们数量比较少,每部影片都独具特色,所以本书更注重对每部电影的细读。代表作如《梦旅人》《楚门的世界》《头脑特工队》《遁入虚空》等。

(2)将精神障碍作为一种奇幻元素而运用:从发挥具体功能而言,该类电影与"借用"片有相似之处,但总体来说发挥的功能要重要得多,有些甚至能支撑起电影的主旨或总体情节,所发挥功能的方式也更加浪漫奇崛,其中有不少神来之笔,精神病学元素在其中就是电影"白日梦"特性的良好范例——精神障碍是现实中可能的事物,但引出了许多不可能的情节。这类电影常常利用大众对于精神病患者的误解、恐惧、夸大和浪漫想象来支撑起一些奇幻的设定。就是因为这个原因,该类电影中存在的症状错误表现、形象过度脸谱化、迎合大众猎奇心理和浪漫想象、丑化和嘲笑患者等问题也比较明显。代表作如《阿甘正传》《K星异客》《黑楼孤魂》等。

## 四、精神病学元素在电影中的功能

精神病学元素在电影中发挥多种作用,详细作用见具体影片研究,此处列举作用最为典型的数部电影。

(1)隐喻人类的生存状况:以精神障碍这个困境来象征人类的某种普遍的困境或生存状态,代表影片为《忧郁症》《梦之安

魂曲》《离开拉斯维加斯》《依然爱丽丝》等。

（2）本身作为一种精神追求：某些具有进步意义的精神追求，同时也符合精神障碍的定义，代表影片为《丹麦女孩》《女性瘾者》等。

（3）作为理想的代表来反衬糟糕的"正常人"：在精神障碍患者的症状上寄寓一些优秀的品质，代表影片为《雨人》《我是山姆》《鸟人（1984）》《梦旅人》等。

（4）作为对现实病态的反映：精神障碍患者受社会不良风气影响而出现症状，个人病态即是对社会病态的反映，代表影片为《玛丽和马克思》等。

（5）作为一种内在困境：主角对自身的精神障碍有所认识并深受其害，在与这个内在困境互动的过程中展开剧情，代表影片为《女性瘾者》《洛丽塔》《头痛欲裂》《阿飞正传》《被嫌弃的松子的一生》等。

（6）作为内在困境在成长中被超越：主角在与自身的精神障碍的互动中，将之克服并实现自我超越，代表影片为《心灵捕手》《从心开始》《生于七月四日》等。

（7）作为外在困境以构成剧情发展的矛盾：精神障碍患者作为配角成为主角的外在困境，在克服外在困境之中展开剧情，代表影片为《雨人》《海洋天堂》《癫佬正传》等。

（8）作为切入点展现人物的生平和精神：以精神障碍的发生发展过程，来透视人物的生命历程，代表影片为精神障碍名人传记片、《阿甘正传》、《被嫌弃的松子的一生》等。

# 第二章 电影个案研究

## 一、神经发育障碍——智力障碍

智力障碍也叫作精神发育迟滞,指的是一组在中枢神经系统发育成熟(18 岁)以前起病,以智能低下和社会适应困难为临床特征的精神障碍。从胎儿到 18 岁以前影响中枢神经系统发育的因素,包括遗传变异、感染、中毒、头部受伤、颅脑畸形、内分泌异常、缺乏营养等,都可能导致该病。根据智力低下的程度分为轻、中、重和极重度,轻度的患儿在其中占绝大多数,能勉强完成小学学业并从事简单工作,而重度和极重度的患儿需要生活监护。

 ### 《我是山姆》——以患者生活为主轴

#### 1. 对精神症状的解释

电影讲的是一个智能低下的中年男子山姆,有了一个聪明的女儿,在被剥夺监护权后历尽艰辛,终于骨肉团圆的故事。他

的智力障碍（也被称为"精神发育迟滞"）并没有交代病因，仅知道他的智力低下没有遗传给孩子，他小时候被双亲抛弃而被送入收养院。他的智力低下表现不难识别，需要稍作解释的是智力障碍患者的一些有特点的表现如何被融入剧情中。

多数智力障碍患者是轻度，在面对简单任务时并不至于被人发现，要在一些稍微复杂的场景中才能显示出其能力的不足。片中表现了山姆理解力的低下。法官问他为什么可以抚养女儿，他却引用披头士乐队的一则故事说："……他那首歌前面还写了'I love you I love you I love you I love you I love you'……如果没有这些话，那首歌就不会那样好听……"这是用山姆低下的理解力所能把握的简单道理，揭示了一些被人长久遗忘或忽视的重要智慧。电影中出现的智力发育障碍的角色，常常发挥着将看待世界的视角退回到原始纯真状态的作用。这些情节对于成熟老到但是忘却初心、在现代生活中感到不堪重负的观众来说是一种心灵喘息，并带来了感悟的可能性。另外一条线是，山姆常常引用披头士的歌曲和故事来作为自己智慧的源泉，比如用歌词来给女儿取名字、引用"约翰想要尝试不同的人生，不是洋子的错"来为自己辩护、引用"安妮认为哈里逊的歌是最好的歌"来鼓励他人，有些理解和引用显得幼稚可笑，但在电影中产生了巧妙的效果。这相当于把披头士和山姆两个生命的故事交缠在一起，普通人也会从偶像的人生故事中获得启发和领悟，但在山姆这里才对这种交缠有醒目的表现。

智力障碍患者因为能力的低下，在应对复杂局面时容易出现慌张、困窘，也容易出现焦虑、抑郁、愤怒等情绪。片中能注意

到这一病情特点,并有效地利用这个症状来制造冲突,殊为不易。第一次是山姆想要给女儿在生日聚会上制造惊喜但搞砸了,并被其他孩子告知露西的谎言,手足无措又慌里慌张的山姆瘫在地上。第二次是在法庭上面对对方律师咄咄逼人的发问,山姆情绪激动,像孩子一样重复言语、拍打桌子。这是用外在的慌张来表现内在的复杂感情:他舍不得离开露西,又觉得自己来抚养并不一定好。当他感觉到律师觉得自己不是正常人时,突然情绪爆发。

有些智力障碍患者有刻板的、追求按照程序办事的倾向。比如影片开头按照同类聚合来放置糖包,和朋友们按固定时间聚会,在固定的餐厅就餐,换了餐厅就会感到困窘不安;他坚持要点一种他常吃的特殊的煎饼,以至于在被拒绝后情绪失控、大声嚷叫。

美中不足的是,影片在人物表情动作上有点过于夸张和用力过度,多处描绘了山姆张着嘴巴、走路笨拙滑稽,尤其是在法庭上很突出的愚蠢轻浮的捣乱言行。通过山姆成功将孩子带大、参加工作、有一定的自主社交来看,山姆的智力障碍大约是轻度,至多是中度,所以不太会出现以上这种很差劲的表现。多数表现智力障碍患者的电影有这样的通病,总是用力过度、夸张色彩过重。

## 2. 精神症状在电影中的功能

山姆的智力障碍在电影中发挥的作用,既是外在困境,也是内在困境。山姆的智力低下使得和女儿的相处以及对女儿的养育有很大的困难,并给女律师的工作带去麻烦,这两个困难构成了情节发展的动力。相比之下,作为内在困难的分量要小得多,

山姆对自己的智力低下也有部分认识,他也在努力学习育儿技能和咖啡店工作技能,但电影表现他的这些努力并不是为了突出他自我提升的精神品质,而是为了突出他对女儿的爱。

简单说来,该片有一条主线和一条副线,主线是山姆因为智能的低下而难以照顾好女儿,女儿被带离他的身边,而山姆通过自己的努力夺回了对女儿的监护权。而副线是,忙于工作而忽视亲情的女律师在误打误撞当中决定帮他,对山姆产生了认同,认识到了亲情的可贵。可以看到,电影利用山姆的愚笨产生了两个启示,在主线中是"愚笨,但没有丧失爱的本能,凸显了爱的伟大和深沉",在副线中是"愚笨,反而比聪明人更懂得去爱"。副线中的这个启示发挥着"用看似病态实则值得推崇的东西,去反衬和批评看似正常实则不合理的东西"的功能。片中人们普遍的观念是注重给孩子提供的物质条件和照顾能力,但忽视了陪伴和真诚的关心,而愚笨的山姆反而对孩子有更纯粹、更本能的爱,有更长的时间和更用心的陪伴。所以露西说道:"我很幸运,你和别人的爸爸不一样,没有任何人的爸爸能够总是去公园。"普通人爱孩子常表现为提供物质条件的多寡,而一个在提供条件时捉襟见肘的人更能表现出其用心和爱意的强烈与纯粹。在这个"反衬作用"中还有两条小线,一个是用山姆的善良,比如拥抱哭泣的女士,来反衬聪明人的恶意,比如律师丽塔为了胜诉而攻击证人儿子吸毒过量。另一条是用山姆的诚实,来反衬出丽塔和露西的常常撒谎。

### 3. 哲学意味

一个人智力低下,但是他有一个聪明的孩子,这本身就是一

个富有内在张力的故事,这种张力来源于一种角色的错位:爸爸作为一个教育幼小孩子的人,相对来讲拥有更多的智慧和知识,但电影中的山姆一边担当着父亲的角色,一边却是一个智力低下的、让女儿感到尴尬的人。这种因为错位而带来的内在张力是一个故事的魅力源头。试想,当女儿读出了他不会读的单词,当女儿意识到他的愚笨并安慰他、给他打圆场时,他要怎么看待聪明的女儿呢? 他要怎么看待女儿对他的看法呢? 作为愚笨者,尤其是有着聪明孩子的愚笨者,这个角色所处的是一种独特的、缺乏日常生活经验支撑的、令人尴尬的境况,这种境况能将观众拽出日常生活、去感受特别的人生滋味。

山姆和女儿讨论"different"的这个场景,是一个富有哲学意味的生活小故事:在女儿露西眼中本应该作为自己效仿对象的山姆,其实是和自己及其他正常人"不一样的",而且是先天的不一样。在年幼的孩子中,这种差异和不合理会促使他们去探索世界、寻找更高的智慧来理解这些现象。聪明的露西已经开始了这条路,观众在观看时也会若有所思。但对于父亲山姆,他能部分意识到自己和其他人的不一样,但被本应该崇拜自己的女儿认识到这一点是令人尴尬和羞耻的,这里就埋下了一条细细长长的冲突的引子,虽然一直没有爆发,但一直揪着观众的心。

怎么去表现真挚的父女之情? 当然是需要丰富的细节和生活化的场景,但也因为过于司空见惯而不容易制造出戏剧性和故事的华彩。所以需要一个特殊的设置,使得每个亲情中的小细节都带有戏剧性。山姆的愚笨就是一个很好的设置,他的艰

难学习、茫然无措、多次犯错或者闹笑话,包括他同样愚笨的朋友们为他出的各种馊主意,使得他对女儿的种种关爱细节具备了"被当作故事讲出来的价值"。在这种"有心无力"中,"无力"更强地衬托出了"有心",使得这些细节具备了故事的华彩。

 **《不一样的天空》——为推动剧情而借用精神障碍**

### 1. 对精神症状的解释

电影中的患者是患有智力发育障碍的弟弟亚力,从吉伯特介绍说医生判断弟弟可能活不过 10 岁来看,可能是在发育中有严重的躯体疾病而影响了智力的发育。其智力障碍的程度,从概念领域来看可能是重度或极重度;从社交领域来看是重度,用词虽然简单但勉强能交流;从实用领域来看已经达到极重度,因为他连最简单的家务都不能做、不能自己从浴池中走出并擦干身体。弟弟亚力的扮演者演技不错,因为这很考验演技,考验演员"作践自己"的程度,还要求表现自然。不过因为电影关注的是弟弟的智力障碍在主人公吉伯特身上造成的后果,所以给亚力身上安放的精神行为表现都是一些比较有噱头的症状,比如生活不能自理、胡闹、不听从指示、对他人言语情感理解不能等,这不仅不全面,而且客观上也加重了公众对于智力障碍患者的刻板印象。

此处仅对一些表现得比较传神的细节做分析,并讨论这些症状对剧情的推动作用:①在生日的前一夜,弟弟不顾告诫仍去偷吃了蛋糕、一身脏兮兮仍不肯配合洗澡,使得吉伯特的忍耐超出极限。这种心力交瘁的感觉在现实的照料者中是很能引起共

鸣的。这段情节也把"外在困境"的作用发挥到最大,引出了片中最大的冲突。②亚力不能理解爸爸自杀的事实,也不能理解这一事实对亲人的影响,因此在某次吃饭时当大家因为拌嘴而提到"爸爸死了",亚力还傻呵呵地反复提起这句话,引起了全家人的愤怒。这个冲突场景其实颇有深意,微妙地揭开家人的不同心态,比如吉伯特对于担当一家之主的厌烦、母亲为丈夫自杀而大受打击、家人极力避免提及此事等。③一般来说,智力障碍患者因为能力低下,在与陌生人交往时比较畏缩,更愿意和家人待在一起。片中的亚力这么活泼好动、可以与陌生人快速亲近,并不是常见的情况。不过在片中发挥的有些作用也还比较自然,比如吉伯特不知道如何与陌生的贝琪接近,显得笨拙尴尬,倒是愚蠢可爱的亚力帮他俩拉近了距离。

## 2. 精神症状在电影中的功能

该电影是"为推动剧情而借用精神障碍"的一个典型例子。亚力作为主人公吉伯特的患病亲人,发挥了"作为外在困境"的作用,这个作用和他的因肥胖而受嘲笑的母亲、只知道打扮而不懂事的妹妹、控制欲过强而不知检点的情妇所发挥的作用是一样的,一起严丝合缝地构成一个将吉伯特慢慢吞噬的、难以逃脱的生活。智力障碍的弟弟亚力在电影中,相对于其他方面的困境,戏份算是多的,也贯穿了全剧,并且对于其他方面的困境具有代表性:照顾弟弟这个家庭责任是沉重、令人心力交瘁、代价巨大的,但弟弟作为亲人和弱者,吉伯特不能抛弃他,还承接着母亲对于照顾好弟弟的期待,他甚至也享受其中的亲情怡怡,甘愿陷在困境中。

　　甚至可以说,智力障碍的弟弟这个困境不仅代表了吉伯特的其他困境,许多观众还很容易发现这代表了自己的困境:身处落伍、单调的小镇,被家庭责任牵绊住,从事低级而繁重的工作,不敢、也不能够去追求自己想要的生活,一直为家人考虑而从未为自己生活,最终在遗憾中消磨掉生命。相比于英文原名《谁在吞噬吉伯特》,中文名《不一样的天空》更加强调吉伯特的启悟,这些启悟的契机包括情妇离开时指出他僵化封闭的生活、好友在汉堡餐车中找到新工作、新的超市整齐宏大,最重要的是开着房车而来的女友贝琪的自由自在和寻找新生活的态度和勇气,还有在贝琪的鼓励下怕水的弟弟开始尝试游泳,这些都极大地启发了吉伯特,让他知道还存在着过另一种人生的可能性。不过,在"启悟"这部分中,弟弟这个精神病学元素发挥作用不大,所发挥的作用主要是作为"牵绊",比如吉伯特在发怒打了弟弟之后已经决定离开,但亲情的力量仍使他返回。

### 3. 如何利用精神症状的建议

　　处于吉伯特的位置上,可能的前景有两个:一直承担起这份照顾弟弟的责任,直到像父亲一样被压垮而自杀;像大哥一样逃避责任,远走他乡。电影的解决办法很粗暴,让妈妈死去,三个兄妹各奔前程,吉伯特带上弟弟和女友一起奔赴新生活。这里的剧情水平不高,弟弟既然是他的主要牵绊和麻烦来源,有弟弟参与的新生活必然也是困难重重,并不是对既往生活的超越。而且,这个欢乐结局的到来并不是主人公主动努力的结果。但电影没有让启悟发挥作用,而是空降一个外在事件让吉伯特释放出原有的困境。这样的安排显然在思想力度和励志效果上就

弱得多。既然以智力障碍的弟弟作为困境的代表，那为何不用弟弟来代表解决困境的办法？比如吉伯特去大城市闯荡并狠下心送弟弟去城市中的残障学校，其中可能会经历割舍亲情的痛苦内心斗争，并发现在新的、富有可能性的大城市中为弟弟提供了更好的归宿等。

##  《天才与白痴（1997）》——将精神障碍作为一种奇幻元素而运用

### 1. 解释

该片讲的是一个智力障碍的主人公跌宕起伏、悲喜交加的人生。因为其中的摘除肿瘤后突然具有预言能力，以及"在病毒影响下慢慢变回白痴"的情节超出了现实医学的范畴，所以将之归入"将精神障碍作为一种奇幻元素而运用"。但除此之外，本片与现实主义电影无异，并且比大多数电影都更具有生活气息、更加能直面人生的复杂况味。

对阿辉智力发育障碍表现的描写，比较符合实情，但有3点值得商榷和注意。

（1）水平现象：大众理解精神障碍较为困难，但对精神症状有丰富感性的认识，觉得表现愚蠢幼稚很容易，也很吸引眼球。但要表现得准确，其实颇有讲究，因为有一个关键，姑且命名为"水平现象"。患者因为基础的智力发育迟滞，对于需要多种能力的不同难度的各种生活事务，在应对时有一条比较平等的能力界限，不太会出现在这类事务上能力完整而在那类事务上能力很差的现象。片中阿辉穿着衣服洗澡、试图拧干身上的湿衣

服、在客厅中把水倒在自己身上、理解不了电饭煲的开关,这些表明他缺乏生活自理能力,可能是重度;但他能够写下简单的文字表达对母亲的思念,已然达到中度;他能够替小炳做法事、"破地狱"有简单的职业能力,又表明能达到轻度的程度。当然,这对影视创作者而言是过高的要求了。

(2)过于活泼:多数智力障碍患者因为长期受人嘲笑和常常挫败,常有自卑、内向、胆小的性格,比较木讷和畏缩,年龄越大越明显。这也是一种为了避免引来更多嘲笑和被外人一眼看出的自我保护策略。像阿辉这样年龄较大、受欺负较多的患者,还能这么活泼好动、行事风格类似于幼童、有着比较夸张的愚蠢可笑特点,在临床上是比较少见的。这可能是因为编导想要利用这种愚蠢来制造一些情节,比如妈妈妙莲的照顾负担、用于反衬出众人的执着追求等,也是为了迎合大众对于这类患者的猎奇取笑心理、用着色过重的表现来迎合大众对其的想象。因为影视作品影响广泛,是大众了解精神障碍的一个重要途径,在不过多影响创作自由度的情况下,精神科医生还是希望影视创作者能够多去表现临床上典型的、常见的情形。

(3)病因:电影中最奇幻的情节,就是摘除肿瘤后获得预言能力,这些构思当然没法用医学知识去分析,但其中涉及病因的部分还是能讨论一下。如果仅仅是脑部肿瘤,是不足以解释阿辉的全面智力障碍的,毕竟这只是局部的压迫性病变,肿瘤也并不大。电影末尾阿辉的回忆镜头中提及阿辉还是婴儿时有过高热,可能是脑膜炎等感染性疾病,当时周围人已经预知可能会严重影响智力,这个解释倒是比较有力的。即使阿辉的智力障碍

仅仅是因为肿瘤，摘除肿瘤后变聪明也是极为罕见的情况，因为阿辉当时已经二十多岁，就算解除了影响智力发育的因素，也过了发展智力的关键时期，连智力缓慢发展的可能性都很小，更别说突然变聪明了。

### 2. 精神症状在电影中的功能

智力障碍在影片中发挥了很有力的功能，主要表现为以下两点。

（1）帮助构建了一段"人生奇旅"。像阿辉这样在平凡的生活中突然崛起为大师名人的经历，姑且将之叫作"人生奇旅"。人们常将电影比作"白日梦"，这种情节可能是对白日梦最好的例证了。"人生奇旅"在片中帮助增加了人生感慨，凸显了主题，也激化了冲突并串起了其他矛盾。片中几乎所有人都在"寻梦"，都不信命，要去掌握自己的命运，他们拼命追求，为此放弃掉原来所珍视的、宝贵的东西，但却被命运所玩弄，最终落得两头空的尴尬境地。妈妈妙莲就是其中的典型。当别人为勃勃野心所炙烤，或是为前途走向而犹豫时，阿辉因为茫然无知反而免去此种痛苦。在他突然具有超能力后，突然得到其他人所企望而求之不得的财富、权势，但又旋即消逝，这些经历其实就是其他人人生的"强化浓缩版"，最后他以重新变为智力障碍的方式和自己达成了和解，也带领周围人与自己达成和解。精神病学元素在片中的作用是帮助构建了这段"人生奇旅"，但这并不是完全独立的作用，用其他方式也能构建，比如突然中彩票、掉入山洞中获得世外高人指点、在梦中得到神仙帮助等。用智力发育障碍来构建的好处：第一是智力障碍者的易受人欺负、引人发

笑和使得家人烦恼忧愁这些特点特别接地气,使得该片有浓厚的港式烟火气;第二是极度的愚蠢和极度的天才构成强烈了反差;第三是利用大众对于精神病患者的浪漫想象讲出了一段"合情合理"的奇幻故事,成功挠到了观众的痒处。

(2) 用"好的病人"来反衬和批评"差的正常人":电影的批判立场是鲜明的,一边是以庙街为代表的贫穷的传统下层社会,他们做点不大体面的生意,但民风淳朴,互帮互助;一边是工商业发达,人人渴望暴富,为了金钱不惜撕破脸皮、抛弃道德、利用权势胡作非为的现代上层社会。阿辉心地善良,和童年玩伴感情深厚,因为无所追求,所以比庙街的其他人还要显得"安贫乐道";但变成"聪明辉"、攀上上层阶层后,他和乡亲疏远,拒绝与母亲相认,将剧团赶走,卖假货,他的自身行为即是"差的正常人",也牵出了上层阶层的许多丑行。他在即将变为白痴的前景的刺激下,开始去找回小炳、向儿童询问自己当年的行径、跟别人说"珍惜眼前人"时,代表着向温情的传统价值观回归。

### 3. 哲学意味

因为人有智力,才能认识自身和周围的世界。傻,也就代表着一种主体性被部分蒙蔽的状态。普通人虽然难言能掌握自身命运,但至少是具有了决定自身行动的能力。对于智力障碍患者来说,这种能力也是残缺的。电影利用智力发育障碍的这种哲学意味,制造了两组对照:①无知而圆满自足的"白痴辉",和看似清醒实则被执念所蒙蔽操弄的普通人。庙街中的人们看似清醒,实则被自己的梦想所蒙蔽,执着追求、痛苦颠倒。当然,白痴状态是不值得鼓励的,它的作用是提供反衬和启发,鼓励智力正常而被

蒙蔽的人最后从梦中醒来，达到"看山还是山，看水还是水"的境界。②"聪明辉"对自己既往白痴状态的回顾和对自己将要回到白痴状态的不甘：电影总体的取向是赞扬安贫乐道和温情脉脉的传统价值观，因此将"白痴辉"描绘得很讨喜，但这并不意味着就完全否定追求自我实现的一面。事实上，电影中最引人深思的情节集中出现在"聪明辉"的那一段，他在"觉今是而昨非"后说"我变聪明不好吗？……我能自己做主了"，他怎么看待过去愚蠢的自己？在实现对过去的超越后，他的主体性得到极大增强，所以他用力过猛地在公众面前露面、享受成功的快感、大肆赚钱，最典型的是狠心地报复母亲。他报复母亲时并不快乐，但因为他此时有足够的智力去感觉到背叛和屈辱，又有着强盛的权势和气焰，所以几乎是被驱使着去报复，这就是一种"自主而又不自主"的状态。而他在得知自己将会很快变回白痴时，就相当于死亡的临近或是老年人对自己痴呆的预知，而且因为时间很急，所以思想冲击更大。财富权势的消逝固不足惜，他对世界的丰富感知、他与世界建立的紧密联系和一种觉得自己"活开了"的状态，也会因为变回白痴而一同消逝，他又会怎么看待变回白痴后的自己呢？

 《阿甘正传》——将精神障碍作为一种奇幻元素而运用

### 1. 解释

影片表面上是对一个人的传记，但只是要用这个患者来串起这一时期美国的各大历史事件，发挥了典型的"作为奇幻元素而运用"的作用，所以归入该类。不过值得赞许的是，相比本类其他电影常常轻视对症状的如实表现，该片对阿甘智力低下症

状的表现比较写实,能够注意到"水平现象"。片中大量地利用阿甘的愚蠢来制造幽默效果,但利用得含蓄温和,并非扮丑搞怪式地利用。

阿甘的智力障碍最可能是轻度,不至于落到中度,因为他能完成中学的文化课,具备参军和开船捕虾等基本的工作能力。小学校长提到他智商为 75,按照这样的设定阿甘就是边缘智力,但这样就不太符合临床实际,因为边缘智力的孩子虽然成绩较差但能正常完成小学学业,不至于被小学校长强制退学。电影开头提到阿甘因为腿部运动障碍而装上腿箍,可能是某种先天残疾。轻度智力障碍的孩子,治疗的手段为指导和训练,能去特殊教育学校其实更好,但阿甘妈妈为了不让阿甘认为自己异于常人而坚持让其上普通学校,不过妈妈给了阿甘悉心和充分的指导,尤其是在人生信念上。轻度的孩子往往对自己的愚笨有认识,有些是能够通过自我激励和自我训练来提升能力的。这种自我改造的精神在"笨人"身上显得尤为可贵,电影也充分利用了这一点。

**2. 精神症状在电影中的功能**

一个智力低下者,凭借对简单但深刻的人生信念的坚守,竟然取得了不可思议的人生成功,并且一场不落地亲历了 40 年间美国的各大历史事件——该片其实不是对于一个智能低下者的人生回顾,而是对美国现代史、美国社会变迁和美国保守主义价值观的回顾。智力障碍这个元素何以能够支撑起这个"小型史诗"的构思呢? 其发挥的独特作用如下。

(1)幽默效果:愚笨者在生活中的一些言行确实引人发笑,

他们以一种较低的水平来理解事物,因为"只见其表,不见其里"而产生一些误会或错解,许多笑话的幽默效果正是来源于此。比如阿甘难以理解在越南战争这种不义之战中作为军人应如何表现,但一味奉行"不停地跑"反而成就了救护战友的壮举。再比如阿甘作为荣誉军人,被表彰后参观首都景点,误以为自己在排队而懵懵懂懂地被推上反战集会的演讲台,等等。另一个幽默效果是亲身参与重大历史事件但不清楚其意义,这带来一种"举重若轻"的反差效果,比如阿甘作为乒乓球员到中国开展"乒乓球外交",但回国后只有"他们都不上教堂"的印象,误以为水门饭店中保险丝断了而打电话通知管理员去查看,等等。

(2) 新视角效果:观看世界或事物,换一个视角、改变观察的尺度或理解水平,就会产生新的诠释效果。阿甘所处的20世纪50年代到90年代的美国社会风云激荡、社会思潮激烈冲撞、社会变迁巨大,经历过这段时期的美国人已经是心有戚戚,感慨万千,当经由一个憨厚愚笨之人的心灵来感受时,那更是别有一番风味。比如给美国带来巨大创伤和撕裂的越战,阿甘的直观印象却是越南连绵不绝的各式各样的雨,他理解不了丹中尉的求壮烈牺牲而不得的痛苦,也理解不了嬉皮士们用颓废来反战的态度。这种作用也可以理解为"空白板作用",也即阿甘低下的理解力是一块空白板,置于各种激烈极端的态度之后,以凸显其特点。至于人生的各大主题,童年的亲情和友情,成年后的亲情、友情和爱情,开创事业,结婚生子和亲人的死亡,也都完整地让阿甘经历过了,并用阿甘的智力水平来理解和做出抉择。比如在母亲去世前,阿甘难以理解命运,母亲便使用浅显的巧克力的

比喻来教诲他。再比如阿甘仅仅是为了帮巴布完成心愿,而毅然去买了捕虾船。

(3)箴言效果:阿甘所处的是美国国运上升的时期,也是人心浮躁、迷惑、愤怒、绝望的时期,各种思潮的此起彼伏使人们更加无所适从。阿甘的低下智力使得他只能比较刻板地奉行简单的道理,这点被编导着重利用,用来创造一个"返璞归真"的效果——也就是把各式各样思潮设置为浮云,把清教传统和保守主义价值观设置为美国精神的基底。阿甘懂的道理极少,但因为愚笨而能够终身奉行,再加上运气,反而在乱象丛生的时代取得成功和财富,远远胜过酗酒嫖娼的丹中尉、被嬉皮士运动所"毒害"的珍妮等。阿甘所奉行的简单价值观,如勤勉、自强、坚持、友爱、洁身自好,越是简单,就越是基础、深刻而永恒,这其实就是"精神障碍患者作为理想和合理的象征来反衬糟糕的正常人"的作用。

(4)质疑效果:这也是"反衬作用"的一种变体。种种复杂的社会制度和人生道路,其形成必然有种种难解的缘由,而采用阿甘那样较低的理解力、从最基本的人生道理出发,反而能洞见其荒谬之处。比如阿甘对于种族隔离难以理解,但出于友爱的本能帮黑人同学捡书,和巴布成为挚友,这是用简单的做人道理来抨击看似成熟其实错误的社会制度。再比如阿甘因为妓女身上的香烟味而将其推开,这是在批评荒淫无度的退伍老兵的生活。他在捕虾船上过着艰苦而自食其力的生活并想念珍妮时,聪明的、追求自由的珍妮却在毒品和空虚中沉沦。

另外,在一条比较不明显的故事线中,精神障碍发挥了"作

为内在困境在成长中被超越"的作用。电影开头阿甘逐渐认识到自己的愚笨和周围人的歧视嘲笑,在珍妮的鼓励下开始奔跑,在奔跑中超越了自卑,取得了成功。在珍妮离开后,伤心的阿甘不懂得其他聪明的缓解痛苦的办法,于是开始了略显傻气的奔跑,意外成了流行偶像,启发了许多人。奔跑成为他自强不息、超越自身局限的象征。他在电影中多次承认自己的愚蠢,比如向巴布母亲坦然回应道"笨也有笨的作为",以及在求婚时对珍妮说道"我虽然不聪明,但知道什么是爱"。这就达到了对自己的接纳,并展开作为一个笨人的追求。

 **其他相关电影**

表现该障碍的其他有临床教学价值的电影包括《光脚的基丰》,其他相关电影包括《邦尼和琼》《7 号房的礼物》《白痴(1998)》《焦虑》等。

## 二、神经发育障碍——童年发生的言语流畅障碍

民间所俗称的"口吃、结巴",在精神障碍诊断标准中叫作"童年发生的言语流畅障碍"。有些精神专科医院的儿少科也接诊这类患者,但和大众的不将其视为精神障碍的印象一样,这类患者通常是到儿童医院就诊的。该病表现为超过 3 个月在讲话过程中频繁出现声音、音节或单词的重复、延长或卡壳。该病主要出现在儿童,成人也可能会发生,但一般比较轻微。病因目前不清楚,可能跟遗传、发育和心因性因素有关。

 ## 《国王的演讲》——精神障碍名人传记片

### 1. 对精神症状的解释

影片中的国王伯蒂患有口吃。电影以认真的态度并凭借演员的杰出演技对口吃有着丰富准确的描绘,堪称是一部口吃的教学片。口吃的表现比较易于识别,片中出现的具体症状包括字词的断裂、有声或无声的阻断、伴有过度的躯体紧张,并介绍了一些病情规律,包括该类患者常常打记事起就有口吃,常从"左撇子"改为"右撇子",常有一个严厉的父亲等。影片中的治疗师莱诺所采用的各式各样的方法,虽然其中有些可能已经不是现在所推荐的方法,也没有展示训练的细节和全过程,但这些生动形象的描绘有助于公众形成对训练的直观印象。

需要解释的部分是与口吃有关的心理因素。①治疗关系的建立:莱诺坚持要伯蒂到自己的治疗室接受治疗,要求其不能抽烟,坚持要互相用亲切的称呼等,都是为了打掉伯蒂的傲慢之心,为治疗关系打下一个好的基础、夺得对治疗设置的主导权。当然他也不是一味强硬,他也会用赌钱的方式调动患者的积极性,用录音的方式给予鼓励,在登上王位的问题上意识到自己超出了治疗界限也能反思和道歉,在教堂中对发怒的伯蒂表达赞赏。他在伯蒂夜晚来访时与其推心置腹地交谈,始终真诚地为伯蒂的康复而谋划,这些最终赢得伯蒂的信任,建立了良好的治疗关系并发展成友谊。②灵活的、个体化的治疗策略:莱诺采用了许多"歪门邪道"的治疗手段,比如随着歌曲旋律来说话、骂脏

话、练绕口令、放松嘴巴、故意激怒伯蒂发火、建议伯蒂在"p"之前加一个"a"的发音等,他能因地制宜地安排这些手段,并处理好伯蒂的阻抗。③重视心理根源:莱诺一开始就打算探讨心理根源,但被傲慢和心怀排斥的伯蒂拒绝,所以先采取的是治疗"身体"。直到伯蒂的父亲去世后他夜晚来访,才谈起自己的兴趣被压制、被家人欺负冷落、过度严厉的父亲、强行纠正生理习惯、分享自己家庭中的伤心事后,两人才借由叙事而建立一种生命的联系。之后莱诺还是继续要探索伯蒂的心理根源,包括追问伯蒂为何在哥哥面前感到害怕。在伯蒂当上国王后,莱诺帮助他启悟"你不需要装成父亲或哥哥的影子,五岁时能吓到你的事情已经过去了",并提供心理支持。

## 2. 精神症状在电影中的功能

该片中精神障碍发挥了典型的"作为内在的困境和困境被克服的过程"的作用。虽然整体剧情比较平庸,但编导的深厚功力体现在"以小见大"上,也即借着口吃的苦恼和治疗中的困难来折射出许多重要事件和其中的深刻心态,比如哥哥没能做一个好国王、伯蒂想劝谏他,但在哥哥面前感到不自信而再度口吃。这段皇室往事本身也是精彩的故事,但通过口吃这条线串起来,使得故事致密、连贯而且能深入人物内心。这种"以疾病串起一个人的人生"的做法非常值得其他电影尤其是传记片借鉴。展开来讲,口吃还发挥着两个作用:①发挥象征的作用。伯蒂作为国家危机时期的国王,他克服自身缺陷和童年自卑的经历就是民族寓言,他身上展现的责任感、勇气和毅力就是民族精神的代表,而且,他的成功自我克服还代表着英国战胜纳粹德国

的历史。②写出了一个人生命故事中的质感。作为王子/国王本应在体魄和智力上比平民更完美,作为国家的象征和领导者本应有号召千军万马的领袖魅力,但这个身份之下的真实的个人却是一个童年被扭曲、被自卑所困的人,口吃只是这个内部脓肿的瘘道口。这种特殊境况中能充分展露生命的质感,编导准确地抓住这点大做文章。

精神障碍还发挥着"作为外在困境"的作用,借着治疗过程引出了与治疗师之间的故事,展现了治疗师的人格魅力,包括不卑不亢、富于技巧、真诚、不矫饰,也在一些冲突中表现了治疗师的古灵精怪。也通过困境表现了妻子的贤惠和体贴。另外说一句,电影在莱诺这个角色中利用英国人的皇室情节"夹带私货",让一个平民对国王管束、激怒、称兄道弟并分享荣耀,满足了平民的白日梦。

## 三、神经发育障碍——孤独症谱系障碍

孤独症谱系障碍一般也被称为孤独症,起病于婴幼儿期,主要表现为不同程度的社会交往障碍、语言发育障碍、兴趣狭窄和行为方式刻板。公众印象中常觉得该病患者天赋异禀、超凡脱俗,但现实情况是多数患者伴有精神发育迟滞,即使是其中一些在孤独症状和智力损害上较轻的患者,在社交和职业上也存在困难。该病预后差,并且和遗传关系密切。越早开始接受训练的患儿,其功能恢复得也越好。

##  《亚当》——以患者生活为主轴

### 1. 对精神症状的解释

该片虽然只是对精神障碍者的一个人生阶段的描绘,也主要关注兴趣和情感两方面,但却是在"老老实实地写精神障碍者的故事",是"以患者生活为主轴"这类的典型例子。大多数精神病学电影会在精神障碍素材上有所发挥和寄寓,而该片平实地描绘精神障碍者的症状并用这些"缺陷"来引出对各个人生问题的讨论。

片中提到亚当患有"阿斯伯格综合征",在 DSM-5 中已经不专门列出而是并入孤独症谱系障碍,一般认为是其中较轻的社会功能基本完整的一类。其主要症状分为社交障碍和狭窄重复的兴趣行为两大类。该片对症状的描写是比较接地气的,比如情感互动缺陷(和女主的对话都比较简短和尴尬、和朋友见面总要不合时宜地谈起天文学)、非语言交流障碍(亚当在交流时多数缺乏眼神交流)、发展人际关系缺陷(第一次见到女主时很窘迫、无法维持和女主的关系)。亚当的两次发脾气,分别在律师建议搬迁时和发现女主善意地欺骗他时,电影能表现出该类患者因为"缺乏应对技巧"而发脾气的特点,这殊为不易。

### 2. 人生议题

电影借阿斯伯格综合征引出许多人生议题。①真诚强烈的追求:女主以写童书为业,也是个有精神追求的人,但在她看来相比于她这个"迷路的飞行员",亚当才是真正的小王子,亚当的追求是脱离尘俗的真正追求。对自然奥秘和对宇宙终极的探索

欲,是人的高贵精神的标志,当这种探索欲是以不谙世事、生活枯燥、感情笨拙等日常生活缺陷作为代价时,就更能显出这种精神品质的难能可贵。有些伟人是因为痴迷于事业而无暇顾及日常细节,有些如本片主人公是先天缺陷而致发展出畸形的追求,这样"笨拙天才"的题材得到欢迎的一个原因是,迎合了普通观众对自身健全的日常生活的厌弃和对超凡功业的向往。②爱情中的撒谎:本片中对男主缺陷的描写常常跟随着巧妙的对照。女主的父亲风趣幽默但也有出轨撒谎的一面,女主的母亲的态度是虽然知道他是这样的人但仍然爱他。男主的叔叔也强调要区分出"值得你去爱的骗子"。相比之下女主对此不能接受,抛下父亲跟随不会撒谎的男主而去。男主的"不会拐弯"给两人相处带来很多困难,最后还因为他直率地表露出"爱情就是我需要你的帮助"而使得女主离他而去。实际上这是借男主的极端刻板、不通人情来映衬出"爱情中的撒谎"这个问题的复杂深邃。③纯真:男主通过展示模拟星空的灯具和带女主到公园看浣熊出没而赢得女主芳心,说明纯真这个品质富有魅力。在分手许久后女主在男主的启发下以浣熊为主题写出了童书,是本片的升华情节。但这样的纯真其实是因为学不会作为人际关系润滑剂的小小伪饰,比如女主在道歉后觉得亚当也应该嘴上道歉一下,但亚当认为"你刚才不是说是你错了吗"。他的纯真也是因为不擅长换位思考、体会别人的感受而触及别人痛点,比如在剧院时谈及女主父亲的牢狱之灾而触犯别人。相比于女主父亲早早认为男主不合适,女主对亚当是有相当的认同甚至是爱慕,但最后仍决定放弃他。类似于女主和小朋友们讨论那个直率地指

出皇帝没穿衣服的小孩,该片借一个患者身边的冲突来呈现关于"纯真—伪饰、直来直去—善解人意"这个议题的多种视角。④结婚对象的选择:结婚是要选择亚当孩子般赤诚地爱自己的人,还是像女主父亲说的选择一个让自己敬仰的人?爱情的本质是亚当直言不讳说出的"爱情就是我需要你的帮助",还是女主所期待的一种神圣感情?女主做出了自己的选择,但对这个问题的诸多考虑会在观众心中久久回荡。综上能发现,该片通过一个病人的极端单纯而引发的种种冲突,使观众意识到那些看似平常的人生问题其实具有极大的复杂性,甚至从中读出荒谬的意味。

 **《雨人》——以患者生活为主轴**

### 1. 专家综合征

孤独症谱系障碍患者中有少数人具有极其突出的某一方面能力,这些突出能力从根本上是基于超强的机械记忆力,比如记住大量的日历或火车时刻表、看一眼城市景象便能用画笔复刻、听一遍音乐便能复奏等,但他们的创造力是接近于或低于普通人的。这叫作"专家综合征"(savant syndrome),这些患者叫作"白痴天才"或"自闭专家"(autistic savant)。美国精神科医生达罗德·特雷菲特是研究专家综合征的权威,担任了该片的医学顾问,这保证了该片在表现自闭专家的突出能力上非常严谨。特雷菲特教授在其他文章中提到他确实想借助电影来科普这类人群,在电影中也能看到把雷蒙的超强记忆力的细节全方位地展示出来:对琐碎之事的机械记忆力(记住棒球比赛的球员名

字、飞机失事事故、电话册人名和餐厅的歌曲序列号等)、视物计数能力(看见散落地上的牙签能迅速计数)、计算能力(路途中去看的医生考他计算题、电影末尾计算分钟数和秒数)、视物复刻能力(在旅馆中看了地毯上的花纹便能复刻出来,但该片中的这个能力并不是很突出)。该片也确实在社会上掀起了对孤独症患者的关注热潮,电影的这种巨大的科普效果也是值得重视和利用的。

雷蒙的症状包括:①刻板的兴趣和行为方式。到了宾馆仍要按照原样摆放床和椅子,坚持要按照医院的食谱和就餐习惯来吃饭,固定时间吃饭和睡觉,准时看"人民法院"电视节目。这里还包括一些怪异的行为,如害怕洗澡池放水的声音,电影借助这个症状引出了一段兄弟之间的童年故事。这种刻板行为被强行打断后,可能会出现急性焦虑发作和紊乱行为,比如因拒绝坐飞机而惊恐、大声尖叫。②只关注事实本身。雷蒙害怕坐飞机,并列举大量飞机的失事作为证据,弟弟查理无法用保证和讲道理来说服他,这个事例充分体现了孤独症患者的思维特点,也即他们只关注事实本身,而不能把事实放在真实世界中去理解,俗称的"钢铁直男"与此有相似之处。③兴趣奇特、对事物的非常见方面和局部特征产生兴趣。如过大桥时对钢梁的形状产生兴趣、在赌场看到漂亮女性只是对其项链感兴趣、在洗衣店里长时间盯着洗衣机的滚筒。④缺乏人际交往的意愿。他对长年照顾自己的院长和护工,弟弟及弟弟的女朋友,以及一路上遇到的各种人都没有交往的意愿。⑤在领会他人情感和言外之意时有困难。弟弟在和他一起看鸭子时跟他讲可以和他一起到洛杉矶去

看球赛等,这是温情的表示,但雷蒙不能理解这种温情而是仅仅关注比赛的细节。不能理解赌场中的女士对他的引诱。⑥不能融入"正常生活"。他对金钱毫无概念,忙于自己那些琐碎古怪的爱好,缺乏生活自理能力,比如煮东西差点着了火。

### 2. 精神症状在电影中的功能

智力总体低下的孤独症患者具有某一方面的超强能力,这本身是很吸引人的现象,而且也暗合了大众对于疯癫天才的浪漫想象。但不得不说,孤独症在电影中发挥了不可或缺的作用,但专家综合征除了作为噱头之外在剧情中几乎没有发挥功能。

孤独症所发挥的主要的功能是"精神障碍患者作为理想和合理的象征来反衬糟糕的正常人"。电影一开头就通过卖车和父亲去世两件事中勾勒出了一个狡猾、浮躁、心怀愤恨、心怀不轨、利欲熏心、漠视亲情的弟弟,这股浓烈的市侩气息撞上了一个因为疾病而极端单纯的人。该片可以说是这个反衬作用的最佳案例,这不仅是因为这个反衬很强烈、褒贬色彩很鲜明,还因为在密切互动中让"糟糕的正常人"开始了醒悟和纠正,这就让静态的反衬变成了动态的心灵升华之旅。而且,这种对比并非单纯的恶与善的对比,而是复杂与单纯的对比。弟弟虽然浮躁功利,但并不全是脸谱化的坏,而是在真实生活中的复杂的人。观众对此最为感同身受,因为人生的常态就是贪图快乐和刺激,又为脱离不了浮躁的生活而无奈,电影还用一个"不赶紧回去处理就要破产"的紧迫设定来使观众更好地代入这个角色。而唯一能脱离红尘的只有患有孤独症的哥哥,他继承了巨额财富而毫无觉察、理解不了弟弟急切赶回去的焦虑、体会不到赌博大把

赢钱的刺激、对女性的身体接触没有兴趣,更别说理解弟弟在火车上告别的复杂感情。这种被疾病所限制的人生当然不值得推崇,但这种特殊条件下的超然状态,对深陷红尘不能自拔的人们来说是心灵喘息和感悟的契机。

另一个比较次要但同样巧妙的作用是"精神障碍作为外在困境以构成剧情发展的矛盾"。查理因经济困难而急需要钱,看到雷蒙的智力低下而动了欺骗他去签协议的念头,这构成了一个悬念,观众为了判断查理是否能得逞就要仔细去观察雷蒙是如何与弟弟交往的。和其他电影中精神病学元素作为单方面的困境略有不同的是,该片中雷蒙因为孤独症而被骗乃至最后可能真的签了协议,但同样因为孤独症而不能配合弟弟并一再发生冲突,这就使得雷蒙的孤独症症状能够巧妙地支撑住这个悬念,也有力地揪住观众的心。巧的是,心怀鬼胎的弟弟和别的亲人不同,既不是单纯的冷漠或者是耐心关爱,而是对雷蒙心怀隔阂、厌恶但又不得不花时间密切陪伴他和控制他。这种亲人的特殊照顾方式使得雷蒙的孤独症的交往方面的症状特点暴露得尤其充分,也为兄弟之间的亲情提供了丰富有趣的故事。雷蒙的孤独症症状还支撑起了一条情感线。查理完全不记得童年有过一个哥哥陪他玩过,但哥哥极端怕水的症状似乎与童年用水险些伤害过弟弟有关,由此引入了兄弟俩的童年感情。但需要指出的是,"用症状来引出深层的感情线"这一手法固然巧妙,但在这段情节中可能有点偏离临床常情,因为愧疚这种复杂的感情是不大可能出现在雷蒙身上的。

 **《海洋天堂》——以患者生活为主轴**

### 1. 对精神症状的解释

孤独症作为最受电影喜欢的精神障碍是有道理的，它有一些比较鲜明的疾病特点，比较迎合观众的想象。如何让这些特殊的疾病特点有效地构成冲突，是考验这类电影功力的地方。该片在这点上做的是比较好的，有以下几点。①死认理、教不会、不会变通，而且缺乏学习的欲望：这是最让照料者心力交瘁的地方，片中的父亲需要一遍又一遍地教导，比如教导拖地板的技能时屡教不会以至于父亲发怒、学不会自己坐公交以至于让父亲着急，这种无力感构成了父亲的极大忧虑；影片开头时有父亲想要和大福一同跳海、母亲因为承受不了压力而撒手人寰等情节。②没有情感交流、没有情感联系、不懂得感恩：大福不领父亲的情、不懂得体谅父亲，比如在片中完全没有对父亲流露出感情，在父亲腹痛难耐时一屁股坐在他身上，发脾气时咬住父亲的肩膀不放，父亲也知道大福在自己死后也不会怀念。这引出了一个问题：为这孩子付出是否值得？这也凸显了父爱的无私和伟大。③对特定事物的执着迷恋：大福对游泳的热爱发挥着多种象征作用，其本身象征着人因为疾病反而能坚守自己的纯洁追求，自由自在、无需有现实顾虑地畅游代表着对羁绊重重的现实生活的逃离渴望，作为原先准备的自杀之地也代表着死亡。

在表现孤独症这类比较引人关注、疾病特点比较鲜明的精神障碍时，对症状的表现应该力求准确。电影也确实请了医学

顾问，但还是出现了一个知识性硬伤：孤独症患儿的主要治疗方法就是技能训练，但训练存在窗口期，年龄越小进行训练效果就越好。电影中的儿子大福当时已经21岁，早就过了训练能够取得成效的最佳时期。他在父亲的帮助下有这么大的进步，甚至能掌握职业技能，这和临床实际有比较大的距离。

美中不足的地方还包括：①孤独症患儿需要接受的技能训练已经有成熟而系统的疗法，但公众对这些训练的必要性认识不足。片中并未表现大福小时候的训练，在成年后也仅仅是表现父亲依靠自己的力量在指导大福，这些指导集中在生活技能，而对于社交技能则未包含。该片在补足公众知识盲区上做得不够。②尽管不能排除现实中有喜爱游泳的孤独症患者，但该类患者总体上不喜爱运动、运动技能较差、动作协调性差，大福对于游泳的热爱在该类患者中是比较少见的。③该类患者的刻板的兴趣主要集中在无生命的物体，这种兴趣十分执着，也不易对新事物建立兴趣。片中大福与鲸有生动的互动、看到小姐姐玩耍的球后对球产生兴趣，这些不是临床上最典型的表现。好在该片对于孤独症的表现比较充分，因而瑕不掩瑜。总之，该片在专业知识的准备上还是有下功夫的，在国产电影中已经难能可贵了。

### 2. 精神症状在电影中的功能

这部片子中的孤独症所发挥的功能是"作为外在的困境"来衬托主人公，具体作用有两点：①用困难来凸显父亲的爱和担当。相比于母亲，父亲一般显得不善于照料人。而片中在母亲死后，父亲承担下了责任，一人身兼两职务，除了男人的坚毅还

要表现出女人的耐心、周全和温情,这些使得人物形象变得丰富而有内在张力。这些品质是在特殊的困难中凸显的,比如父亲要一遍遍地教育大福不要把玩具放在电视上、为防止大福走丢而将其名字和电话缝在衣服上、为了让大福能想起自己而扮演海龟陪大福玩等。②构成主要冲突。父亲因为死期将至,所以急于为他找一个安顿之处,急于训练他自立,与之构成矛盾的是大福屡教不会而且求托无门。这些构成了让观众揪心的效果。

 **《玛丽和马克思》——描绘别样人生,角色暗合精神障碍**

### 1. 精神症状在电影中的功能

该电影看起来并没有太多的精神病学元素,之所以把它放进这一类有两个原因,第一是主人公马克思的阿斯伯格综合征在电影中虽然不显眼,但有深刻的含义;第二是因为主人公并不觉得自己患有精神障碍,而觉得这是他与世界相处的一种方式。电影中对马克思的相关精神症状并没有直接的描写,确实也是按照"某种生活方式"来表现这些症状。

精神症状在电影当中发挥的最主要的功能是"用好的患者来反衬糟糕的正常人":马克思讨厌嘈杂的都市、讨厌别人乱扔垃圾和在公共场合抽烟。电影借助精神障碍塑造了一个有赤子之心的人,这个人可谓是现代工业社会当中的失败者和落伍者。他因为疾病的缘故,不能委曲求全和同流合污,以至于在职业上处处碰壁。他的憨直和对理解他人情绪的无能,使得他与现代社会格格不入、无法融入现代社会。他的执拗,以及碰壁后的困惑和痛苦,像极了现代社会中的堂吉诃德,这对现代文明构成了

某种批判的姿态。

精神症状在电影中发挥的第二大功能是,把精神障碍作为了现代文明的病态的一面镜子,比如马克思极其嗜好吃巧克力以至于身体肥胖不堪,他沉迷于买彩票、长期宅在家中是对现代人渴望交流又紧紧封闭心灵的真实写照,他不得不用小册子记录表情的含义也是对现代社会人情往来负担重的表现。

精神障碍在电影当中还发挥了两个分量不大但明确的作用:①帮助塑造了一个比较可信的纯真者的形象。马克思因为疾病的影响离群索居而保持了纯真的心态,愿意用书信交流并维持终身的友谊。这种以书信达成的纯粹而真挚的友谊,可谓是情感喧嚣而肤浅的现代社会中的一种"神话",疾病在这里显然为这种神话提供了一个接地气的基础。马克思多次刻板地引用医生教授给他的作为医嘱的人生箴言,有时显得不合时宜,甚至存在一定的错误理解,但反而更加凸显了这些医嘱的苦口婆心。②作为外在困境帮助构成冲突、推动剧情,因为马克思在与人接触时会有很大的焦虑,而且不愿意承认自己是有病的,因此在得知玛丽将要来拜访并且是作为一个精神科医生想要来治疗自己的时候,他感到焦虑、愤怒并与其断交,这构成了片中最大的冲突。

### 2. 精神症状在电影主题中的作用

该电影可以理解成一个讲述"接受成长中的自我"的故事,通过一老一少两个社会中的边缘人的不同步的成长周期,来交织出一段友谊。玛丽是一个丑陋而孤独的小女孩,她写信的时候正处于成长周期的初步,正在努力克服自卑和尝试理解混乱

的世界。而马克思已经处于成长周期的顶部,他在社会中屡屡碰壁但最后接受了自我并去捍卫某些价值,比如执着地向市长写信投诉等。同是天涯沦落人,他以一颗赤子之心来帮助小女孩的成长,给予她真正的同情,给予她箴言和鼓励。而电影中唯一一个冲突就发生在两个成长周期交错的地方:玛丽克服了自己的自卑、取得了学术事业上的成功,但彼时她还未领教人生的残酷。她想要用自己的研究成果来治疗马克思,这相当于摧毁了马克思多年以来对自我的接纳。而玛丽也因为马克思的断交而陷入自暴自弃当中,开始酗酒,婚姻和事业崩塌。而她在接到马克思的复合的来信后,终于重塑信心。等她在成长周期上终于追上了马克思之后,已经发现马克思离开了人世。

这个故事的感人之处还在于,这是两个人生命的交叉。长者克服自己的自卑,找寻和接纳自我,并用这些经验来帮助少者成长。少者对长者有一种深情,在遭到长者的否定后甘愿自暴自弃,这是何等的至情至性啊。

 《海上钢琴师》——在构思上采用精神症状的隐喻意义

### 1. 对精神症状的解释

整部电影蕴含着一种寓言的气质。1900 不是精神障碍患者,但其生存状态倒是让人联想起一些精神障碍诸如孤独症谱系障碍、社交焦虑障碍、分裂样人格障碍。以下分析其在隐喻上的相应之处及症状上的不符合之处。

孤独症谱系障碍:孤独症的病理核心是缺乏与他人进行情感交流的能力,这种能力的缺乏使得患者从没有和他人建立情

感联系的桥梁。就像一个不懂得本地语言的外乡人,尽管也能生活并和周围人交往,但还是一个外乡人。1900 的人生就是这样的设定,他能靠近陆地,近距离观察陆地,但他从没有踏上过陆地。在船上也能见到丰富的人情百态,但他知道这些都是在旅程中,所以并不涉身其间。他的朋友觉得他没有真正地领会过生活而极力劝他下船,包括意大利人也向他指出生活的真谛就是去拥抱无限的可能性。他人对 1900 的这种"怒其不争"颇类似于周围人对孤独症患者的"读不懂空气"的无奈。但就具体症状而言,1900 和孤独症并不沾边,他在察言观色中能看出各色旅客的心思和人际关系,他能和麦克斯建立真挚而丰富的友谊,面对爱情他也勇于表达,他在深夜弹钢琴闯祸、甩开其他乐师自由发挥演奏也不同于孤独者患者刻板固执的特点。他坚持不下船主要是因为思想原因,当思想发生转变时倒也能尝试下船。

智力发育障碍:在隐喻上的相应作用类似于孤独症,也是因为理解力的不足使得其不能深度融入社会。他不能理解其他人对名利的追求、不能理解其他人对于输赢的执念,看似是愚蠢的表现,在追求爱情时的心理和行为也显得笨拙,但总体上 1900 在言语、思维、社会交往等方面的智力都是真诚的,在音乐技能上甚至远超常人。

社交焦虑障碍:1900 在行为上抗拒下船、心理上排斥下船并有犹豫和内心斗争,这种心理颇为类似社交焦虑障碍患者对于社交场合的排斥。如果该片给 1900 安排一个社交焦虑的设定,会使得其思想行为在表面上显得更自然可信。社交焦虑这

个设定也非常适合探讨个人与群体、可控与不可控、内心世界与世俗世界等话题。具体到症状而言,1900并不是因为某种受挫经历而恐惧陆地,在接近陆地和考虑到陆地上去时也没有焦虑情绪。

分裂样人格障碍:1900不愿去陆地,更多是一种"不觉得有去陆地上的必要、没想过要去陆地的可能"。如果把1900的船比作家,陆地比作工作,陆地上的真正的人生比作在工作中获得人生自立,那么1900的不愿去陆地和精神分裂症单纯型、分裂型障碍、分裂样人格障碍的意志行为减退就有相似之处了。虽然在病史中也形容这类患者是生活疏懒,但他们和懒人有本质区别,懒是好逸恶劳,而这类患者不好逸,也不觉得有劳的必要,缺乏对快感、幸福和成功的欲望,用"佛系"来形容更为恰当。片中1900确实某些表现有些相似,比如对去陆地上成为世界闻名的钢琴家没有兴趣、对录制唱片创造名声没有兴趣、对有人来斗琴和争输赢不以为意、最终放弃去陆地上寻找梦中情人、并不追求去陆地上创造完整的人生等,但也要看到他对弹琴充满热情,甚至跑到三等舱去给贫民弹奏,在炸船前夕坚持不下船时展现鲜明的思想和坚定的意志等。

### 2. 哲学意味

船,养育了、塑造了、困住了1900,这多么像精神障碍对患者的作用:它是人的一部分,是它使这个人成为这个人,同时,人正是被自己所困住。一些精神障碍和患者一起出生,就像出身和身份一样是先天地赋予这个人,先天地决定了这个人命运的大致轨迹。这种先天性,是需要一个人超出自己的日常生活、用

看别人故事一样地去看自己从出生开始的人生轨迹，才能觉察出来。这也是该片的"一个人在船上出生、没有身份地度过船上的一生"这个设定的令人醍醐灌顶之处，这强烈地启发着人去意识到自己那看似平凡而未经检验的出身，和那艘船一样是一个极其独特的出身。较轻的孤独症谱系障碍或智力发育障碍患者，是能够认识到自己的病、认识到自己的与众不同和这个病对自己的限制作用，那么他们就可能会去思考如果自己出生时不是作为"患者"而出生那会怎样。另一些精神障碍，比如抑郁障碍或妄想障碍，虽然不是从出生就相伴，但其病根就潜伏在之前的正常生活中。多数人即使能认识到自己病了，也仍然认为"我就是这样的人"，只有少数人能认识到是一个外来的东西冲击了自己的生活，并去设想自己的生活如果没有这种冲击应该走出怎样的一条轨迹。精神障碍和船一样，都能发挥这个隐喻作用。正如精神障碍患者恢复自知力是康复的一个重要标志一样，这种对先天赋予或后天冲击自己的命运的觉察，是一个人哲学觉醒的标志。

永远只待在船上的1900看待世界的视角，多么像精神障碍患者看待世界的视角。"只在船上"这个独特的位置使得1900能用一种独特的视角看待世界：他每次陪伴两千人的世界，但绝不融入作为全体的世界。相当于一个检测工程师取出一瓶子水来检测，但绝不将自己淹没在大海之中。这种入乎其中、出乎其外的旁观者清，让他用一种原始、幼稚、笨拙的语言来洞察纷繁扰扰的大千世界的真谛，比如他对"陆地人"的批评"你们陆地人总是在问为什么……总是想去寻找一个完美世界……总是追求

名利……总是想争一个输赢"等。这个作用正是精神病学元素在电影中的常见作用,即用"好的幼稚"来批判"坏的聪明"。

以永远待在船上为傲的 1900,和"捍卫"自己的精神障碍的患者也有某种内在的共鸣。1900 在舷梯上犹豫,最后没有下船以及临爆破前表明理由,他解释为在船上是一个有限的、可理解的世界,他可以捍卫自己的生活习惯,他在船上可以维持一种卓绝超凡的生存状态,陆地上则是过于复杂和庞大,人一旦融入其中很可能被操弄摆布,比如被意外打击或被名利所引诱,会变得平庸和不如意。电影其实悄悄地做了对照,固执的 1900 高傲冷清地走向死亡,下了船的麦克斯却是穷困潦倒、苟且偷生。人有一种捍卫自身独特性的本能,觉察到自身的独特是人产生自我意识的第一步。可以说独特性是人的自我价值感的基础。即使是对一些被社会认为是坏的东西,人仍然会去珍视其独特性所带来的价值,比如青少年喜欢做出格的事情来耍酷和显示个性。精神障碍也有类似作用,比如当代有些人群以自己患抑郁症为荣,这是用疾病来区分于普通人群,并为这种独特性赋予多愁善感、有更高精神层次、对自我要求高等价值。再比如社交焦虑障碍患者以自己遗世独立为荣、双相障碍患者以精力充沛为荣、精神分裂症患者以思想独创为荣等。总之,越独特就越有价值,精神上独特就越代表着某种高贵,就连常常作为嘲笑对象的智力障碍患者,比如在《阿甘正传》中阿甘的愚蠢也被人引以为荣。

总之,这部片中虽然没有出现精神障碍,但主人公的经历却比许多精神病学电影的人物传奇得多,在发挥的功能和哲学意味上要比好多电影更有精神病学电影的神韵。想要提升思想境

界的精神病学电影编导可以从这部片中获取思想资源,想拍文
艺片的编导也可以借由这部片作为过渡,去进一步寻找精神病
学元素来作为剧情设定。

 **其他相关电影**

　　表现该障碍的其他有临床教学价值的电影包括《我和托马
斯》《壁花少年》《马拉松》《自闭历程》《星星的孩子》《莫扎特和鲸
鱼》《黑气球(2008)》《一个叫阿宝的男孩》等。

## 四、神经发育障碍——Tourette 氏障碍

　　抽动障碍(tic disorders)是一组主要发病于儿童期,表现为
运动肌肉和发声肌肉抽动的疾病。抽动多为微小的抽动,常常
出现在面部和头颈部,发声肌肉的抽动则表现为突然而短促的
发声。Tourette 综合征是其中的一种相对少见且比较严重的临
床类型。

 **《叫我第一名》——以患者生活为主轴**

### 1. 对精神症状的解释

　　Tourette 氏障碍在 ICD - 10 中的名称是"发声与多种运动
联合抽动障碍",即既有发出怪声也有抽动的一种慢性的障碍,
中文俗称"抽动-秽语综合征",但其实不够准确,正如电影中主
角布拉德纠正他人所说的,发出脏话的只是这类患者的极少数。
该片对该病有着教科书级别的表现,也因为该病是外显的症状、

简单的病,在此不对具体症状一一分析,而是概括一下片中体现出来的疾病特点。

(1) 遗传:Tourette 氏障碍的发病与遗传有关,患者的亲属中患有注意缺陷多动障碍、慢性抽动障碍、强迫障碍的可能性显著增高。片中安排布拉德的弟弟即患有多动症。

(2) 与情绪的关系:电影借主人公的自述,也通过情节表现了这一点,即布拉德在紧张和愤怒时发声和抽动症状加重。电影充分利用这一点来推进情节,比如在礼堂观看演出时布拉德紧张而频繁发声,而在校长的帮助下大家接纳了他,他的症状也好转了。另外成年布拉德在听到校长的无理要求后愤怒离去,在车中症状大发,非常有感染力。这里让精神症状成为洞察主人公内心痛苦的显微镜,也成为释放演员演技的优质机会。

(3) 病程:Tourette 氏障碍多数起病于学龄前期或学龄期,布拉德起病于 6 岁。Tourette 氏障碍是抽动障碍中最重,也是最长的病,但多数在少年后期逐渐减轻消失。成年布拉德属于没有消失的少数人,而且成年后的症状和童年一样重,这更是少数情况。

(4) 治疗:布拉德从小到大一直宣称没有治疗方法并且到成年后仍然极度排斥医生,但这是错误的、具有极大误导性的。至少在布拉德成年后的那个时代对 Tourette 氏障碍已有可靠的药物治疗,用于减轻症状的行为疗法也有很多,对于布拉德这样有治疗意愿的患者来说是应该尝试的。片中的精神分析学派的心理治疗师再一次担当了误诊的丑角,美国电影中对他们的频繁嘲讽是另一个值得探讨的话题。

## 2. 精神症状在电影中的功能

虽然病长在主角身上，但电影发挥的功能却是"作为外在困境以构成剧情发展的矛盾"。精神障碍区别于躯体疾病的最根本一点是，患者不会把精神障碍认为是"自身之外的东西"，要么是像精神分裂症在发病中丧失对自身的审视能力，要么是像焦虑症那样虽然认为异常，却仍然将其视为自身与世界打交道的一部分。而片中的 Tourette 氏障碍虽然包含在精神障碍中，却几乎不具有以上属性，而是像癌症、高血压这类病一样，作为一种外在的困境。为什么说"几乎"，是因为在布拉德的母亲通过搜索图书搞清楚了布拉德的诊断之前，他周围的大多数人如父亲、老师和心理治疗师都认为这是布拉德"内在"的问题，是一种品行或心理问题。布拉德承受这种冤枉，甚至自己也怀疑自己。眼看一个好孩子将在这种误解中自暴自弃，母亲的诊断，以及校长在礼堂上鼓励他把自己的病说出，这帮助他将自己和疾病区分开来。正如布拉德将病称为"朋友"一样，认为病虽然时时紧贴和闯入，但终究是外人。

作为外部困境，一般来说在克服时就没有内部困境那样具有较深的精神深度，也没能展现一个逐渐醒悟和自我超越的过程。该片作为一部典型的美式鸡汤励志片，总体上也符合这个规律。在这类片的基本结构"困难-自我激励-克服困难"中，编导充分利用 Tourette 氏障碍的疾病特点来设计冲突，使得该片成为同类电影的典范。这包括：①困难。这种困难是琐碎、广泛而且生活化的，就是周围人看到布拉德的抽动和发声时的惊讶、嘲笑、排斥、忧虑。因为具有丰富的生活细节，而且布拉德的症

状比较形象,使得这些困难让人感同身受而且显得可信。另一个附属的比较有深度的困难是布拉德和爸爸的心结,爸爸以他为耻、不能接受他的缺陷、不认为他能成功,这不仅仅是对于疾病本身,而是一个"父母的认可和孩子自我的成长"的课题。来自父亲的不认可,可能比症状本身更为困扰布拉德。②自我激励。童年布拉德把爸爸的不认可内化为自卑,但校长和妈妈帮助他将"病"和"自己"区分开来,爸爸的不认可反而激发了布拉德发展自我和试图证明自我。他坚持要当老师,以及他略显独特的教育理念,都在表明他打算用治愈自己的方法去治愈别人。③克服困难。患病的布拉德最终取得超越常人的成功,因为教学有方而被授奖。其中有这个病的一份功劳,因为受排斥的经历他更能够宽容问题孩子,也更能用针对性的方法帮助孩子,这些体现在他坚持帮助有多动症的孩子汤玛斯学习阅读上。这种"将心比心,受恩报恩"的故事非常具有疗愈性。

## 《文森特要看海》——以患者生活为主轴

该片虽然以精神障碍患者作为主角,对症状的描写也不少,但总感觉还是把精神障碍当作工具来用——把主人公文森特改成另一个精神障碍也不影响剧情,比如多动症、双相障碍或者品行障碍。该片相比于《叫我第一名》,对于 Tourette 氏障碍患者本身的兴趣要弱得多,对症状背后的精神痛苦和精神力量的挖掘也马虎得多。

### 1. 对精神症状的解释

在这类以"以患者生活为主轴"的电影中,尤其是片中已经

安排好主角的病人身份,总是会选择最典型、最严重的病情——因为要让病情发挥推动剧情的作用就得让病情足够重,也是怕观众识别不出来这是一种精神障碍。抽动障碍患者中大多数是较轻和短暂的抽动,但该片和前一部一样选择的都是最重的Tourette 氏障碍,容易给观众带来一种"抽动的人都是这么吓人"的印象。

该片主角文森特的抽动症状和前片的布拉德接近。他们都有着面部、头颈部和上肢近端间断出现的短暂抽动,相比之下文森特的抽动幅度更大,有时候扩展到上肢远端,头颈部的抽动有时近似于舞蹈,甚至影响到身体平衡,抽动的时间和涉及的身体部位也更多,而且有多次比较完整的脏话骂出,比如在玛丽带他熟悉诊所以及在加油站买东西时。比较重的抽动障碍患者可能在成年后仍然会有少量抽动症状残留,像文森特仍然这么重的比较罕见。因为成年人自控力增强了,而且在常年与抽动症状的相处中学会了控制抽动程度,至少成句的脏话能够被控制为短促的发音。

文森特的抽动的发作和情绪激动有一定关系,在紧张、尴尬、愤怒等高情绪强度的时候,以及在需要自控的严肃场合,更容易出现、表现也更强烈。片中也重点表现了这点,比如在妈妈的葬礼上、玛丽在操场上碰触他身体、愤怒地找偷车而去的亚力的时候。这时主角的身体成为内心情绪的一个扩音器,是内在冲突和痛苦的隐喻,在不适合大段心理描写而适合表现人物形象的电影中,这是很好的表现途径。可惜这是一部"小清新"的治愈系的电影,浪费了宝贵的机会。

Tourette 氏障碍的一些病情特点还是发挥了推进剧情的作用。比如患者的共病品行障碍和多动症的可能性比较高,这一方面是因为本身具有多动的特点,另一方面是因为抽动带来周围人的嘲笑和排斥,因而增加了对社会的逆反心理。片中也能看到文森特的心理相对不成熟,容易做出冲动之举(决定和玛丽一起出逃、把亚力胁迫一起上路、在电光石火之间偷走父亲的车、在加油站逃单)和暴怒(暴打围墙外嘲笑的孩子、把父亲的手机扔掉、殴打亚力)。这些推动了剧情,也抬升了主题,因为这是一部表现"清澈而愚蠢,冲动而可爱"的青少年公路片,需要用疾病来让这种人格特质显得接地气一点。

## 2. 精神症状在电影中的功能

尽管这是一部色彩明丽、温情脉脉的电影,并不追求重大和激烈的思想主题,但疾病还是在其中产生了一点哲学意味,比如发挥了"隐喻人类的生存状况"的功能。Tourette 氏障碍作为发育性疾病,和教养环境其实关系不大。但糟糕的教养环境会给孩子的心理带来负面影响,继而影响治疗。片中给文森特设定的父子关系是比较有戏剧张力的:父亲忙于仕途、风光体面、控制欲极强、脾气急躁、对文森特有许多失望和不满,像他这样"把自己搞得这么好"的人很难接受这么一个失控的儿子。有了父亲这个角色的参与,疾病对于文森特的精神困境的隐喻才算完整:他的痛苦在于不能控制自己的抽动,而社会和周围人都认为他应该控制,当他把社会对自己的要求内化为自己对自己的要求,就变成对自己深深的否定,这给他带来巨大的压抑和戾气。这点集中体现在葬礼上的情形,他觉得自己应该像周围人所期

待的那样保持安静肃穆,他也痛恨自己的怪动作和怪叫,为此不得不跑到教堂之外,痛苦地坐在地上。

而这趟"观海之旅"的疗愈正是在这里发挥:他用叛逆的出逃离开了社会对他的期望,以不管不顾的姿态去寻找自我。他在做出出逃这件事情后,其他出格的事情也就能无所顾忌地做了,比如扔掉父亲的手机。而玛丽的鼓励、示范给了他勇气,并且玛丽的理解和包容,帮助他接受了不完美的自我。在行进的车上,玛丽触碰他的胸口,他就不再出现紧张和抽动。

在这趟旅途中收获成长的不仅是三个年轻人。Tourette 氏障碍在电影中还发挥另一个功能,也就是作为理想的代表来反衬糟糕的"正常人"。作为要把犯错的孩子们拉回正途的追赶者,父亲和医生看似正常,其实有各自的问题。父亲自以为神通广大而漠视规则、只关心自己的选举、不理解孩子而一味要求服从,直到被追赶途中的种种意外搞得狼狈不堪,他才开始认真思考孩子究竟想要什么,直到被指引到给亡妻拍照的旧地,他才逐渐能理解孩子的重感情的性格。医生也有自己的问题,她虽然认真负责,但其实是用管理者的角度看待病人们,考虑的总是医院与社区的关系以及病人逃跑造成的责任问题。直到在玛丽的病床旁,她才对自己的过度控制有所领悟。所以,三个病人用自己的极端任性和自由的行为,给成年人看似严谨理性的生活秩序戳出了一个小洞。

### 其他相关电影

翻拍自《叫我第一名》的《嗝嗝老师》也有学习价值。

## 五、精神分裂症谱系及其他精神病性障碍——精神分裂症

精神分裂症是精神科最具代表性的疾病，因为其疾病负担比较重、包含绝大多数精神症状、也该病患者也占据长期住院患者的绝大多数。公众印象中的"疯子"，其中大多数是该病患者。

该病多起病于青壮年，给人的最突出的印象是"怪"。因为患者内在的感知、思维、情感、行为等多方面出现不协调，而导致在适应外在社会生活时出现不协调。其中最突出的症状是言语性幻听（凭空听到不存在的说话声音）和被害妄想（错误地认为自己受到迫害），胡言乱语、打人毁物和生活疏懒也是常见的症状。通过系统的药物治疗可以康复，但不少患者因为难以坚持长期服药而不断复发，进而导致病情慢性化。

 《癫佬正传》——描绘院内生活

### 1. 对精神症状的解释

虽然绝大多数精神病学电影都来自欧美，但令人惊喜的是，其中对精神障碍患者面貌表现得最充分、最真诚、最具现实主义立场、最有人文主义情怀的竟然是这部来自香港的《癫佬正传》。该片有不仅有直面惨淡人生的勇气，还具有悲天悯人的情怀，是艺术性和现实关怀完美结合的典范。

总体来讲，该影片对精神分裂症患者尤其是流浪汉患者的刻画相当准确，这是很需要下苦功夫去模仿的，试举数例：①阿狗可能是精神分裂症共病智力障碍的患者，能看到他行为愚蠢

凌乱、易于激动,他无缘无故地把头靠在陌生人肩上,表情和动作有愚蠢、幼稚、痴笑、玩闹和不协调的特点,在空无一人的鱼市拿刀砍鱼块玩,易被玩具转移注意力等。②流浪汉们喜欢捡各种垃圾来囤积,并用垃圾来构建住所,普遍喜欢过自己的流浪生活而不愿入院,一些传神的表现如阿婆的各种铁皮盒子、阿松捡烟头的神态、像道士的几个男人对过往行人指手画脚等。③表现阿全受精神刺激时运用了一些巧妙的手法,如因自己头部流血而错误地看到地上流血的儿子、在门外小混混们拼命拍门时先是听不到声音,继而听到剧烈吵闹而大受刺激。④表现阿松在警察局内害怕警察和社工迫害他,眼神畏闪、表情怪异不协调。⑤阿全在受到刺激后,在楼道里衣衫不整、面红耳赤、表情凶恶怪异、行为刻板地喊"通通去死"。⑥阿全在刚被送入医院时,突然安静下来、表现近乎正常,临床上患者发病时也不是一直都紊乱,也有相对正常的时候,一些病情较轻的患者保留有将自己怪异行为合理化或掩饰的能力。

不过也要注意到,该影片在对患者病态行为的原因进行表现时,还不够深入,更多是老百姓对患者直观印象的提炼,比如常常用闪光灯或吵闹来作为患者突发激越的原因;阿全病前是卖鸡的,所以发病时的表现就是乱杀鸡和生吃鸡肉;他在幼儿园大开杀戒是误以为儿子有危险;阿狗企图自杀时口中喃喃自语称"妈妈要我去死"。这种做法,可能是担心观众理解不了患者的多种荒诞行为,所以非得找出一个荒诞的理由来使他们的行为显得"合理"。如果有精神科医生的指导,有望拍得更加深入,比如表现阿全在和前妻争吵之前已经偷偷漏服药、凭空听到声

音叫他要复仇、将鸡作为前妻的象征来杀害、在幼儿园中因为感觉老师要迫害自己而"先发制人"、阿狗是听到命令性幻听要求其自杀和杀害社工因而动手。再比如,阿全在送走社工和记者后,有一段手抖、步履蹒跚、动作僵硬的表现,如果是要表现服用抗精神病药物后可能出现的类帕金森氏症,那么这个不良反应在出现后会持续存在,不太会像电影那样间断出现。

对精神病患者肇事肇祸行为的表现过于密集,虽然主观上是想要引起社会对这一问题的重视,但社会对患者极易闯祸的刻板印象也被强化了。事实上,精神病患者的肇事肇祸尤其是严重暴力行为,一般来讲并不比普通人群中的发生率高很多,只是因为社会对精神障碍患者群体的刻板印象而常常对此过分关注和夸大。电影后半段女记者写的关于阿全的报道引发了邻居们的恐慌,也是对这一现象的真实反映。

### 2. 对社会问题的反映和在剧情中的作用

可以看出这是一部用主人公之间的友谊串起来的社会问题纪录片,也可以看成是一部用艰难任务来制造感情深入过程的剧情片,但不论采用何种理解,都能发现对社会问题的反映和剧情进展有紧密的配合。

电影有意将当时香港的精神障碍患者的社会工作问题做一个大汇总、大展示,最主要是四大类问题。①精神病流浪汉收容不力:像阿狗这样有过冲动史的患者仍然没有得到充分预防、影响市容的肮脏流浪汉聚集街头、流浪汉们私自构建的住所造成安全隐患、流浪汉们生活条件不足造成悲剧,这些问题的讨论体现在影片第 18 分钟徐先生和记者的问答,主要是港府因为人权

考虑或政策有争议等原因难以对流浪汉们采取强制措施。影片第 65 分钟时医生反驳徐先生时所说的，也反映出医院的收治资源不足、在患者收治上的政策不合理等问题。②社工资源不足和支持不够：电影多处通过经理的对谈表现重生会这样的非政府组织人手不足、资金缺乏，社工自身缺乏心理支持和多学科团队协作，导致在工作屡屡遭受挫折，自身也陷入失望和悲观中。从医生的话中能看到医院和社工之间的衔接不够紧密，不能帮社工兜底，甚至寄希望于社工多让患者待在家里。③精神障碍患者的特殊性和社会工作的先天困难：精神障碍患者因为疾病的缘故，多数缺乏对自身病情的了解和对自身生活的安置能力，所以他们常常对他人的帮助和介入不领情、不接受甚至抵触，这是精神病患者社会工作的一大独特之处。比如流浪汉患者并不配合别人给他们安置住所，阿明在被徐先生指责时列举了阿松屡屡犯错和愈加陷入困境的例子，徐先生在夜晚和记者闲谈时提到的一户全家吸毒卖淫的家庭的例子。④社区融入和舆论环境：这一部分主要由阿全这条线来体现，例如阿全和女记者谈及自己与老婆离婚和其他人被家属抛弃而只能住到中途宿舍、女记者看到报上各种将患者的肇事肇祸作为噱头来报道、阿全因为怕被人知道而不肯到庇护工场去、阿全提到其他人因为社会歧视找不到工作、阿全提到别的患者因为受不了邻居的风言风语而发病、阿全被前妻排斥而不能和儿子亲近、邻居看了报纸后大感畏惧而围攻阿全等。

　　社会工作中一些特点成功推动了剧情中情感的深入过程，比如女记者因为徐先生对棘手情况的巧妙处理而心生好感、因

为徐先生为保护患者免受闪光灯刺激而对女记者产生误会、女记者因为对精神病患者特殊性的无知而差点受伤进而更深地理解了徐先生的忠告、在受阿明的影响而深感悲观时徐先生在夜晚的山上向女记者诉说自己的心路历程、徐先生准备撒手不管时女记者厉声激励他帮阿全最后一把。社会工作中的困难，也从不同角度在发挥"使主人公失望并毁灭"的功能：①现实困难的角度，比如患者和家属的不领情，以及个案屡屡失败。②缺乏支持的角度，比如同伴辞职和医生协助不力等。③意义丧失的角度，比如他为了保护警察不得不掏枪射杀了疯狂的阿全时，是在一个荒诞的事件中否定了自己所作所为的意义。

### 3. 艺术手法分析

这个情感主线是"A 和 B 刚开始互相隔阂误解，在逐个克服困难的过程中，A 对 B 逐渐了解认同，在 B 牺牲后 A 接过其旗帜"，这虽然是入门级的套路，但在那么多连一个完整可信的故事都讲不出来的电影的衬托下，这就能算是个需要被单独表扬的优点了。这套路的一大妙处是，将观众置于女记者的视角，怀着好奇、误解和无知随着徐先生这个知情者一步步体验精神病患者社会工作的内情，并跟着女记者一起产生认同和情感升华，这就发挥了很好的将观众代入的作用。在这个大的思想情感质变过程之下，还有若干小的前后对比，比如：①两人在诊室门口交心时，徐先生的失望和无助到了极点，一个在影片开头自信干练的人被挫折打击到这个地步，形象的艺术感染力到了顶点。②影片开头时用了"医生"和"三姑婆"等几个有趣的故事，让人轻松愉快，在基调上也符合大众对精神病患者的印象，让观

众产生了一个喜剧的预期,但随着逐渐深入,悲剧接连发生,这样的前后对比更使人感到沉重。③女记者一开始是看看问问的旁观视角,是和徐先生一起追赶患者而拖他后腿的人,但到影片后半部,已经开始协助徐先生,接过徐先生的任务去追赶患者。④徐先生在接连打击下,已然走向放弃,但在听到阿狗要自杀仍然冲上前去,这种言论和行为的背离反映的是他近乎本能的爱心和责任感。

 ## 《飞越疯人院》——描绘院内生活

### 1. 对精神症状的解释

麦克墨菲是一个相当典型的反社会型人格障碍者,他的行为按照 DSM‐5 的诊断标准归纳有:不能遵守与合法行为有关的社会规范,表现为多次做出可遭拘捕的行动(入院前至少 5 次因为闹事被捕、与未成年人发生性关系、入院后攻击护士长等);欺诈,表现出为了个人利益或乐趣而多次说谎,使用假名或诈骗他人(为了逃避劳动而装病、和病友们驾船出海时欺骗船主、将女友带入医院时欺骗护工);冲动性或事先不制订计划(玩篮球时突然想到翻出医院围墙开车将患者载走、潜入护士站打电话让女友来精神病院、在和女友准备逃出精神病院时邀请比利一起离开);易激惹和攻击性,表现为重复性地斗殴或攻击(和病友玩牌时因为别人缺乏配合而发脾气、因为看球赛被拒绝而暴跳如雷、撞碎护士站的玻璃、攻击护士长);鲁莽且不顾他人或自身的安全(带病友驾船出游、放任病友危险驾驶、把酒给年老体弱的病友们喝并任由病友们胡闹);一贯不负责任,表现为重复性

地不坚持工作或不履行经济义务(该条目未得到充分表现,但他在感情上缺乏责任、将女友让给比利"享用");缺乏懊悔之心,表现为做出伤害、虐待或偷窃他人的行为后显得不在乎或合理化(在入院接受医生检查时对与未成年人发生性关系等劣行满不在乎)。

选择一个负性人物作为主人公,正是为了表现出人物性格的复杂性。电影在明的部分将他追求自由的激情写得很光辉,但在暗的部分却将他的病态人格表现得很详细全面。了解相关精神障碍知识显然有助于更立体地理解这个主人公。用一个病态人物来寄寓对自由的向往,不仅有助于提醒观众辩证地看待自由的利弊,还有另一层寓意:当束缚和控制是以各种合理化的理由武装起来时,用理性和温和的态度去改变常常难以奏效,反而是病态的激情的方式才能攻破堡垒。

平心而论,该片对精神病院的描写是比较尊重实情的,而精神病院总体来讲还算是比较人性化。护工对患者的约束和电休克治疗,都是在患者极度紊乱的情况下才采取的。而其中有些部分,如患者可以定期到户外玩篮球、较轻的患者可以坐车到市内游玩、相当比例的患者是自愿住院、一个病区只有18位患者,这理念和条件已经是非常先进和宽裕的了。导演之所以没有突出或刻意表现精神病院非人性的部分,一方面是为了避免"向往自由"的主题过于苍白突兀,另一方面是为了使这种"束缚"的寓意指向更广泛、更日常、来自内在的束缚而非单纯地指向某个或某类政权,比如酋长因为父亲的遭遇而束缚自己的内心、比利没有准备好逃出医院、好几位患者是自愿住进医院并安于院内的

打牌生活、目睹逃院行为时患者大笑起哄但自己并无行动,他们要么是克服不了内在情结、要么是缺乏生活的激情。相比于外在的束缚,内在意志的缺乏是更可悲的现象。

### 2. 如何利用精神症状的建议

应该塑造丰富的患者众生相:除了麦克墨菲,其他患者的塑造多少有点脸谱化,而将酋长的沉默归因于其父被利用的挫败经历、将比利的口吃归因于被女性拒绝有简单化之嫌。其实可以将其他几名患者,结合某个精神障碍,制作成副线。比如将酋长写成身强体壮但意志减退的慢性病患者,在院外本可以有自由精彩的放牧生活,然而现在毫无欲望,被麦克墨菲的激情所感染而激发出对生活的向往;将比利写成社交焦虑障碍者,和女性交谈就会惊恐发作、十分痛苦,他被自身的障碍所束缚、而护士长的治疗策略是刻意保护,但在麦克墨菲的"冲击疗法"下竟然克服了障碍;将契士威克写成老年的智力障碍者,认同了外界对他的简单化的安排,接受了自己无法独立生活的说法,直到麦克墨菲向他展示丰富的生活,他才意识到自己错过了本可以丰富多彩的一生。将人的种种困境放进精神障碍中来写,能更加深刻,也和麦克墨菲这个装病的人相映成趣。

应该从更多的视角出发:一提到精神病院或监狱,大家一开始都能想到"自由和监禁",但仅仅如此不免主题过于单薄,如果能增加更多的视角,则能将观众推入更深的思考,如从工作人员的角度出发:患者出院后危害社会怎么办? 因为自身能力的不足出院后潦倒困顿、流落街头怎么办? 患者给家庭带来的痛苦? 医护人员因关爱患者而提供家长式的照护。从患者们的不同的

人生观出发：在院内因为追求出院而目标明确但在出院后反而陷入迷茫、都是混吃等死在院内院外都一样、害怕院外独立的竞争激烈的生活、享受和其他患者的单纯的集体氛围等。这些可以带入"自由与责任、人生意义、个人权利还是现实幸福"等议题，在种种纠结困扰中主人公做出的决断会显得更有力量，而电影的主旨也会更加深刻鲜明。

 ## 《尼斯·疯狂的心》——描绘院内生活

### 1. 对精神症状的解释

这部电影显然是那种"要描绘的事件/人物已经很伟大，所以采取平实的语言来叙述即可"的电影。对住院精神病患者能采取"去观察，去倾听"的态度、把热爱绘画的患者像艺术家那样地看待、为患者的画作举办画展和开办艺术博物馆，这样的观念和举措，别说是在治疗重性精神障碍缺乏有效药物、主要依靠收容和监禁的时代，即使是在当代，仍然是十分稀缺、十分具有开创性的。精神障碍者除了因为疾病成为弱势人群，还有另外两个使他们尤其困顿的原因：一是那些重度精神症状往往使得他们丧失自知力，而失去自救或寻求帮助的能力；二是因为精神障碍者的攻击性、厌恶治疗和易引起人际关系冲突等特点，常常让关心他们的人失望伤心。这些使得精神障碍者中相当一部分人，会是"可怜又可恨"的人。

### 2. 如何利用精神症状的建议

电影中尼斯表现得勇敢无畏、勇往直前，将院长和男医生们塑造成保守陈腐又不堪一击的形象，这是在有限的篇幅中为了

形象鲜明而不得不简单化。我们可以想象尼斯会遭遇到的各种硬的和软的困难,这些困难像"无物之阵"一样,被包裹在日常生活中,以各种暧昧不清的理由出现,使人无法正面冲破,被它逐渐束缚住手脚、消磨掉意志,比如:院领导的反对和警告、其他医生的不配合、暗中作梗如杀了病房内的狗等是在电影中已经表现了的,还可能有来自同事的嘲笑和抨击、院领导在制度上的种种限制、院领导因为担心酿成事故而发出的警告、对医生本人晋升前景的影响、本病房护士因为工作量增加的抱怨、患者们毫无热情不愿参加、患者们的画作得不到认可等。在种种困难中来描写尼斯的心路历程,写出她的沮丧、自我怀疑、动摇和愤怒,这会让人物形象更加深刻丰满。

电影中患者的病情、精神面貌、对绘画的态度和画作的艺术性,都有一个变化的过程,能表现出这一点殊为不易,不过略显笼统、缺乏个体化。当然,这样的批评有点吹毛求疵,但这一点确实是一个有趣的深厚的课题,值得用专门的电影/纪录片来表现。从精神障碍者艺术家的情况来看,他们对于自己是如何从绘画中获益有一些深刻的感受,他们在长期绘画中会逐渐形成独特的风格,他们的风格成长之路和他们所属的精神障碍类型是有密切关系的。

电影中大部分患者都有病情改善并参与到绘画中,这有过度浪漫化之嫌,在主要的治疗措施如药物和物理治疗没有被电影表现出来的情况下,似乎是在暗示绘画有巨大的治疗作用。其实大部分患者意志行为减退、淡漠退缩,不会对绘画产生兴趣,处于急性期的患者不适合绘画,绘画甚至可能加重病情。如

果想让剧情摇曳多姿并接地气,可以增加两种情节:一些患者始终置身事外、毫无兴趣、萎靡不振,是主人公失望的来源;而另一些患者在绘画中,潜意识受到扰动和激发,对绘画十分狂热、病情波动,给主人公带来挫折和困惑。

 **《美丽心灵》——精神障碍名人传记片**

### 1. 对精神症状的解释

国内说到精神病学电影最先想到的可能就是这部了,确实精神分裂症和诺贝尔奖得主联系起来无论如何都会让人浮想联翩,幸好导演还是比较严谨的,没有过多暗示精神障碍能够促进学术成就,相反把疾病对纳什的数学研究的阻碍表现得十分翔实。据说本片的编剧在创作时有许多发挥,故事与原型纳什的生平颇有出入,这里仅对电影中的主人公的病情进行分析。

(1)性格基础:电影开头便塑造了一个智商超群但待人接物颇为笨拙的形象,情商较低、不善言辞、不会讨女孩子欢心。精神分裂症患者病前多数有着内向、孤僻、喜欢独自沉思的性格基础。

(2)起病形式和病程:精神分裂症起病常隐匿,常常是在明显发病后周围人才意识到患者在之前比较长的时间里的表现是异常的。这点电影做了很好的表现,早在大学时便有了一个虚幻的室友,有怪异的行为如在天台上大喊、将桌子推到楼下、光着脚在图书馆玻璃上计算,在和教授讨论求职时显得神情恍惚、古怪,但那时主人公仍能够进行数学研究。电影似乎想表现出病情进展的特点,先让作为妄想内容的室友出场,然后是小女孩

和黑帽特工。

（3）妄想或幻觉：有些精神分裂症患者会将幻听到的内容与妄想结合起来，比如将听到的骂自己的声音认为是要害自己的人发出的，但这两类症状没有必然联系。电影在表现这一点时，似乎是为了把主人公的荒谬经历用一个完整的、可理解的故事表现出，而把两类症状合在一起了。在那三个人出现的场景中，主人公都是看到了人（黑帽特工至少两次对主人公发出威胁是在表现被害妄想）的同时听到了声音。精神分裂症患者在意识清晰的情况下出现幻视颇为少见，电影其实是想要用虚幻的视觉来代表妄想，用所看到的虚幻的人的声音代表幻听，但其表现手法让人觉得主人公有幻视。

（4）行为紊乱：主人公有许多行为紊乱的症状，如将桌子推下窗户、大量收集剪贴报刊文章、把资料送到废弃的信箱、对着走廊大门大吼、穿着邋遢去给学生上课、推倒抱着孩子的妻子、在图书馆外指着虚幻的黑帽特工大吼等。因为导演让观众看到了主人公所体验到的妄想幻听，所以观众比较能够理解主人公行为的动机。

表现得十分传神的地方包括：①精神分裂症最常见的妄想是关系妄想和被害妄想，主人公在晚宴上觉得有人用监视的眼神看他、担心门外苏联特工闯入而要求妻子带孩子逃出、在上课时扒着百叶窗看外面的汽车，将主人公疑神疑鬼、紧张不安、怪异的神情形象地表现，尤其是借助冷战的背景将紧张诡异的气氛传递给观众。②电影先带观众去经历看起来是真实的人物，在观众已然接受其为真实之后，再揭穿他们的荒谬性，中间随着

主人公的病情波动还有反复，像是悬疑剧一样，带着观众在主人公的世界里做了个穿越，产生了强烈的艺术效果。③主人公的眼神也很到位，正常时眼睛炯炯有神、专注敏锐，患病时眼神慌张、空洞、茫然、畏避躲闪、心不在焉。④妻子因为他说话而误以为他在自言自语，但其实他确实是在和垃圾搬运工说话，这一段把家属对患者的过分关注和不信任表现得很传神。⑤对患者家属的描绘也很充分，比如妻子在医院里听闻医生讲解病情时充满疑惑和抗拒、因为性需求得不到满足而崩溃大哭以及对他的失望。

### 2. 如何利用精神症状的建议

总体来讲，该片关于精神分裂症的情节有力地支撑起了主要剧情，对症状的描绘除了容易使人误解为幻视外还是比较严谨和充分的。片中疾病是作为"困境"的代表，总的来说还是"崭露头角—陷入困境—走出困境获得成功"的励志剧情，对症状的描写只要能突出疾病的特征即可。也是为了让观众充分理解主人公的困境，把病中的精神世界表现得比较简单清晰，这多少会让精神科医生觉得"不够味儿"。在此列举几点片中可以加以渲染发挥的地方：①片中主人公的幻听没有得到单独的表现。精神分裂症患者的幻听常常是零碎的、贬低的、否定的话，可来自认识的或不认识的人，甚至不确定声音的来源而在听到声音时感到十分困惑。可以表现主人公在听到虚幻的声音时侧耳倾听、因为声音而分心、寻找声音的来源、尝试与声音对话争论、为声音的出现而困扰。声音可以作为背景声音单独出现，与主人公的想法和交谈不协调，而不必像该片这样为每一个声音提供

来自虚拟人物的贴近现实的交谈。②患者一般是先有猜疑或不安全感然后系统化成为妄想,不太会像片中主人公一开始就有一个栩栩如生的虚幻室友。可以在前期表现一些症状,如觉得周围人用怪异的眼神看他、突然的不安全感、觉得周围环境变得异样、生活变得疏懒、性格变得内向孤僻等,在刚出现幻觉妄想时表现出疑惑和抵抗。③电影所表现的妄想是比较系统的,大概是担心观众理解不了主人公的怪异言行,便用浪子室友和黑帽特工来讲出一个逻辑清晰的离奇故事。其实导演不仅可以用患者的视角撑起一个怪异故事,还可以采用一些在形式上与症状相对应的手法将怪异的感觉传递出来、让观众在电影语言中经历精神症状,比如表现主人公的紧张不安时可以用快节奏的杂乱镜头切换、表现非真实感这个症状时可以将周围环境打上特别的光线色调、表现不安全感时可以用恐怖片的一些渲染场景的手法、表现思维散漫时可以随着主人公散漫的言语出现在众多场景中穿行的长镜头等。④把一些思维形式障碍也表现出来,可以让观众更加感觉到主人公病情严重和“怪”的特点,比如在一段独白或交谈中表现思维中断、思维插入和思维被夺,用一段动作和对动作的自我描述来表现被控制感,和猜疑一起描写思维被洞悉感,在一个生活场景中表现逻辑倒错性思维和病理性象征性思维。

扎扎实实描绘精神分裂症的电影并不多,其实该病是精神科最有代表性的疾病,大部分精神病理学中的症状都能在精神分裂症中出现,精神分裂症患者因思维受到深刻损害而出现的幻觉、妄想、思维形式障碍、言语紊乱等症状具有丰富的文化涵

义,关于如何更加戏剧化地表现精神症状并充分发挥这些症状的隐喻功能,在本书的《机械师》《楚门的世界》等节中会进行阐释。

 ### 《鸟人(1984)》——在构思上采用精神症状的隐喻意义

### 1. 对精神症状的解释

该片比较完整地讲述了一个精神病患者病前、病中和康复后的故事,之所以不把它放入"以患者生活为主轴"而是放入"为推动剧情而借用精神障碍"这类中,是因为导演并没有从疾病特点出发把主人公的精神体验串起来,而且该片从根本上讲的是一个"困境-救赎"的故事,只是将其承载于精神病患者的生命史之上。

影片中的症状表现得比较零碎,不太好让精神科医师从中嗅出某种疾病的气味。其中体现精神症状的有:①鸟人在青年时期对鸟的令人难以理解的迷恋,容易让人联想到分裂型障碍患者的"古怪的信念或巫术性思维",常常一个人蹲在树上、和女生在一起时的笨拙表现、对女生缺乏兴趣、除了艾尔之外似乎没有朋友,这些容易使人联想到"离奇的行为外表、人际关系差、倾向于社会退缩",但没有更多关于症状的信息。②鸟人在病房内的表现是很典型的木僵,他肌肉紧张、眼神僵直、姿势古怪、不语不动不食,结合他在病前的长期怪异表现,推测这可能是想要描绘精神分裂症紧张型,但艾尔的沟通能够使他突然康复,这在此类患者中是极少见的。③鸟人在战争中遭受巨大创伤,艾尔的沟通能够使他恢复言语行动,这更接近急性应激反应的疾病特

点。④艾尔在战争中也遭受巨大创伤,影片表现了他从噩梦中惊醒、容易冲动发怒,似乎想要表现的是创伤后应激障碍。

该影片对症状的描写是为故事主旨而服务。铁窗下单调清冷的病房和遍布垃圾的城郊、战况惨烈的战场一起,代表了脏乱残酷的现实。而鸟人的超越现实的渴望,是用他对鸟的接近病态的迷恋来体现。他的行为越是不可理喻,越能表现出他对现实的厌倦排斥和这种渴望背后的精神力量的强大,这种冲突在病房内达到了高峰,他的木僵症状极其严重,而他蹲在床栏上仰视窗外的神情令人动容。这是精神障碍题材用于文艺创作的一个例子:借患者来塑造圣人,借病态言行来突出高贵的精神品质。

故事从现实线的一个难题开始,鸟人病得如此之重,而艾尔有着巨大压力要助其康复,这个难题有力地将观众代入角色。然后在频繁插入的回忆线中提供鸟人发病的背景信息,观众此时正和艾尔一道从中搜寻能用于治疗的灵感。艾尔经历多次思想转变,为的是制造多个冲突来凸显主旨:青年的他寻欢作乐但是能部分理解和认同鸟人,但在鸟人的行为越发乖张后发怒并离他而去。再见时已然扮演的是救世主的角色要来将鸟人"变成正常",此时观众不自觉地和他一起当起了医生,但很快艾尔对医生产生排斥而对鸟人产生认同。这种治疗者和患者因为心心相印而使病情豁然康复的情况,虽不能说绝不见于临床,但作为戏剧化情节的浪漫色彩也是很明显。这里治疗者反而认同患者,久治不愈的患者在得到认同后奇迹般康复,两个故事链接起来颇能发人深省。先前对鸟人无法理解甚至反感的观众,这时

已经站在鸟人的立场上，这种心理调动作用是艺术作品的魅力来源之一。好的艺术家要像男舞伴一样调动、诱导、牵引观众，使之充分沉浸于舞蹈的跌宕起伏之美。

艾尔的思想转变，是在回忆线的历历往事中逐渐展开的，先是为自己对鸟人的所作所为进行反省，继而在回溯鸟人逐渐变得迷恋的过程中认识到鸟人的追求的热忱，艾尔在战争创伤的压迫下最后认识到，反抗和超越这个看似理性严整的残酷现实的出路只有像鸟人一样疯癫才行，最后艾尔抱着鸟人哀鸣道："Shit！他们的世界有什么好！我们就待在这不走了，你是对的，我们就藏在这不跟任何人说话，常常发疯，爬上墙！吐口水！拿屎丢他们！"这个故事要放在越战对一整代美国人心灵带去创伤的背景下来理解——残酷的、无意义的战争，却不得不日复一日地打下去。美国人在挣扎中寻求着突破，但这个故事在任何时代都能引起共鸣。

虽然该片以鸟人为题，但男主角其实应该是艾尔，因为他在一向疯癫的鸟人和一向理性冰冷的医生之间，有一个弃理性而投疯癫的思想转变的过程，是电影主旨的更好体现者。理性，作为放之四海而皆准的一般规律的使者，先天地具有宣化和扩张的本能，先天地想要晓谕世间万物都来臣服于一般规律。但在人这个渴望超越自我的东西面前，理性遭遇了挫折。在某些情况下理性发展到严重束缚人的时候，疯癫作为一个反叛方案就被提出来。破坏秩序的疯癫得以存在，本身就是对理性的权威的蔑视。而且，疯癫还是人改造和驾驭理性的手段。理性同时还是人得以了解一般规律的情报员，当这个情报员提供信息不

足而导致人陷入困境，人就需要及时意识到问题之所在并放弃对旧情报员的依赖而去寻找新情报员。这个过程就需要疯癫来启动。

**2. 如何利用精神症状的建议**

可以利用精神病学元素发挥更多的隐喻功能。

（1）精神病院常常被视为社会规制的代表，但仅仅描绘出它冰冷无情、强硬残酷的一面是不够的，要把它存在的合理性的一面也描绘出来，使人们不停留于对具体事物的憎恶，而是对社会规制有一个立体的思考，这也是为了使观众一开始就站在医生的立场上。

（2）精神病院作为维持秩序的工具，可以用一些荒谬情节在它严肃的假面上拨它一拨。片中对着文件频繁喷口水的冷漠生硬的文员和巧借宗教理由逃避兵役的意大利裔护工便是很好的例子，还包括以下情节：有人为了逃兵役而装病并对鸟人冷嘲热讽；医生徇私为亲戚开住院证明但人根本没在住院；军方为了增加兵源要求医院缩短住院时间，而医院想出的对付办法是将患者出院再入院；院方为了应付卫生署检查而让工作人员扮演患者表演歌舞，而在军方到医院彻查逃兵役者时医院故意停药使患者病情复发；医院应付检查而制作大量文件时征调患者来书写，结果有某个患者发现被要求捏造的假材料正是关于自己的；军需部门要求节省开支，于是药剂科想出了用淀粉代替口服药的办法……总之是用冠冕堂皇下的荒唐丑恶来反衬疯癫之上的真诚追求。

（3）套用精神症状来表现人的精神，比如鸟人裸体躺在自

家地板上想象自己像鸟儿一样自由飞翔,还有艾尔处于思想转变时在病房中行为冲动地推搡医生。还能增加以下情节:鸟人在病前的某个时刻突然感觉到身处天空而自己飘然若飞,无缘无故地产生一个观念,认为自己的前世是鸟儿或自己有着鸟的灵魂;鸟人一边听着空洞泛滥的大会讲话,一边脑中出现鸟叫声并感觉到鸟儿的意思;借用行为紊乱来描写鸟人在病房内模仿鸟飞翔的独自狂舞,身处庸俗嘈杂的聚会现场;鸟人突然呼吸急促、惊恐万分,想要像鸟儿一般一飞冲天逃离地面,在野猫靠近的镜头的交错插入中表现鸟人惶惶不安、坐立不定的焦虑情绪。精神症状作为精神功能的紊乱损害,具有深刻性,如能巧妙借用其灵感来表现人的精神,会有比较好的艺术感染力。

 ## 《楚门的世界》——在构思上采用精神症状的隐喻意义

### 1. 对精神症状的解释

这部故事性、艺术性和思想性俱佳的影史奇葩,除了因其独特的构思使人击节称叹,继而使得观众反躬自省之外,大概少有人会想到这是一部充分利用精神病性症状来构思主题的电影,而且其中深具哲学意味:主人公是正常的,但环境是不正常的,这种错位给主人公楚门的感受相似于精神分裂症患者相对于正常环境的感受。整部电影的主题就是在"正常与不正常"或"真实和虚假"之间的辩证关系上大做文章。具体而言,楚门出现的类似于精神病性症状的感受如下。

(1)被监视感:发现破绽前的楚门无时无刻不处于被监视当中,但正因为毫无觉察,他并没有这种被监视的感觉,反而是

为他牵肠挂肚的全球观众承担了这种"监视他人的感觉"。他在坚信这是一场骗局后，开始有了被监视感并做出反制，包括妻子被用刀挟持时发出求救，他便觉察而去寻找摄像头、在镜子前说幼稚的话迷惑监视器前的工作人员、骗过摄像头从桌子下逃向地道等。稍微为楚门设身处地地想一下便会发现这是很恐怖的事——我周围有多少个摄像头？我的一举一动都在别人的监视之下是多么地不自然？我以前习以为常的生活原来都在监视之下？当然他的"被监视感"还是和精神分裂症不一样。他毕竟是正常人，能根据理性去推理。被谎言堆砌起来的世界是没有逻辑的，但要是明白了谎言乃是逻辑那便可理解这个"世界"。他一开始经过破绽而产生怀疑，在经过许多试探而确信后，他便不再怀疑自己。而患者常常是先有一种被监视的感觉，然后寻找零散证据来含糊地印证这种感觉，所以逻辑不通、让旁人感到荒谬。这种感觉比较顽固，不能通过"摆事实、讲道理"来说服患者放弃。

（2）被控制感/思维被动体验：这些不同的精神病性症状，其实和被监视感一样有着共同的根源。在发现破绽后，楚门对发生在他身边的巧合产生了越来越多的怀疑，比如他产生了去斐济的想法后，母亲和妻子便翻出了童年相册想要激发他对家庭的留恋。在观众看来这就是典型的对人的思想进行操控的做法，至于其他如用车子堵住楚门的逃路、放火、核电站泄露等做法更是对楚门的直接控制。不过，楚门的这种处境和患者的感受仅有形式上的相似。彼时楚门已经发现有人组织这一切来阻止他，对他来说这是一种处境，而非一种感受。而对患者来说，

无论是被控制感、思维被动体验还是其他被动体验，都是自身所感觉到的一种身不由己的体验。患者要直接说出他有这样的体验，别人才能知道，不像别的症状可以通过言行侧面推断出有某个症状。患者可能会反映自己感到困惑或不舒服，有些还会和其他妄想相融合，但多数对该症状无动于衷、并未流露出常人在被控制下应有的焦虑痛苦。另外，当从"生活中的控制"提升到"命运的控制"时，观众可能会更加感同身受。楚门所一见钟情的女孩，并非导演给他安排的对象，所以观众从上帝视角能看到楚门与爱人被认为设置种种障碍而不得结缘，和自己不爱的人却被强行撮合。导演控制着楚门的命运，观众也常常在自己的生活中感到自己的命运被父母、社会或不知名的机缘所操纵。

（3）非真实感：也叫作现实解体，即患者觉得周围的现实世界变得虚假、不可靠、陌生或觉得其是不存在的。这个症状本身具有很深的哲学意味，佛教提出的"诸行无常、诸法无我"就是着力于破除人对现实生活的固执而去追求更高的真实，吸毒者尤其是吸食致幻剂者常常能经历这种现实解体，据说能在这种现实解体中体会到更高的真实。这种非真实感所带来的被世界抛弃、个人无所依凭的恐惧感，能促使人去展开哲学探索。当楚门发现自己所生活的世界是以一种虚假的、人为操纵的方式构建起来的，或者说自己过往赖以理解世界的逻辑被废弃了，他出现了强烈的困惑和痛苦，就如他在断桥上对铁哥们表达："我脑袋一片混乱，快要疯了。"于是接下来他极力突破这个大片场，要远航去抵达真实的世界。他对斐济和初恋女友的念念不忘，正是

代表了这种对"实相"的追求,初恋女友正是在这个围着他转的片场中唯一一个以真情实感来对待他、以真实的逻辑来和他交往的人。

（4）原发性妄想:原发性妄想这个症状名字起得不大合理,因为它和被害妄想等妄想不同,它并非指代的是包含某种内容的妄想,而是强调妄想,尤其是那些初期的妄想所具有的一种突发性、非继发性和原始性。所以应该叫"妄想的原发性"。患者在最开始出现妄想时,无来由地突然觉得周围气氛变得古怪、令人困惑,在一种倾向的推动下患者将某些现象联系起来或得出某种判断,这些体现的是妄想的原发性。在随后患者会用现实检验能力对这种倾向进行检验和修饰,正常人或较轻的患者在这一步可能能去除掉这种倾向,如果继续发展,会和生活中的内容相结合,继而发展成顽固系统的妄想。比如有人感觉爸妈对自己的态度怪怪的、出现不友好的气氛,继而和爸妈的一些严厉的言语、亲子间冲突事件等结合起来,发展出认定爸妈给自己下毒的被害妄想。片中楚门的一些处境就体现了"妄想的原发性",比如初恋女友在沙滩上对他说的令他摸不着头脑的话、他看到已经死去的父亲再次出现并被周围人奇怪地冲散、妻子手持物品时说的话就像在打广告一样,这些古怪的气氛或迹象,结合上生活内容,可能会使楚门发展出"我的生活是虚假的被操控"的"妄想"。

（5）关系妄想:指的是患者感觉周围的人或事和自己有关,像是在针对自己。其中当觉得这些相关的人或事是在害自己时,则称为被害妄想。当内容比较离奇(比如觉得报纸上的报道

是在议论自己)、存在逻辑错误(我之所以觉得他在造我谣言是因为他戴着红帽子)或牵涉范围广(比如觉得周围人甚至包括路人都串谋起来),则比较容易确认这是关系妄想。楚门在产生第一个怀疑之后,他便开始对生活的所有方面都产生怀疑。最典型的场景是他在车中的无线电收听到导演的指挥声音后,在走向办公室前,用一种狐疑的眼神打量周围的一切,而他发现了更多疑点后开始出现紧张和"怪异"的举动,包括装作系鞋带偷偷看周围、看到戴手表的男人神情怪异、路上的许多车子为他停了下来、突然冲进大楼的电梯、突然用皮包打了工人的屁股。他在找到自己在杂货店的铁哥们后所表达的感觉也是"周围一切都变得很怪"。如果楚门是患者而环境是正常的,那么这些情节正是患者在关系妄想中的典型感受。我这个精神科医生虽然熟稔患者的外在表现,但也只有在电影中借助楚门的眼睛才能扮演一次患者、了解他们是怎么看待世界的。楚门在车中向妻子指出有人在不停地绕圈子以证明这一切在被操控时,妻子的反应是极力掩盖、合理化和转移话题。从这点讲,妻子的这个反应倒更接近于临床上患者对自己怪异言行的合理化。

(6)自我牵涉:这可以理解成一个精神病性症状,也可以理解成许多精神病性症状的共性,指的是患者觉得自己是处于中心位置的人、周围的各种事情都与自己有关、都在向自己展现某种意义。当人注意到自身的存在并开始看待自己与世界的关系时,实际上就包含有自我牵涉的成分,比如青少年出现哲学意义上的自我意识觉醒时,或是某哲学家发展出唯心主义观点等。正常人的自我牵涉之所以不会发展成为精神病性症状,是因为

具有现实检验能力,不至于和现实生活脱节。普通人在生活中浸淫久了,会渐渐忘记自身的存在,会把自己作为现实生活中的一个固有部件。这时有些人从自我牵涉中发展出来的哲学观念仍会被他们认为是怪异的。电影中楚门在向铁哥们解释"全世界似乎都围着我而转",铁哥们的劝说也像极了保守的长辈们的说辞:"这么大一个世界只是为了一个人,是不是有点一厢情愿了?"

### 2. 谁才是异常的?

这种"错位"在历史中屡见不鲜,坚持真理的、发现事实的、预见未来的、诚实忠贞的人,被扭曲的环境排斥,被所有人认为是疯子。举世皆醉我独醒,但独醒的这个人会不断怀疑自己,甚至常常会接受周围人的看法而认为自己才是醉的那个人。

电影最令人惊叹之处是,把我们绝大多数人引以为"真"的现实生活,把这个将绝大多数人包裹的丰富的现实生活,活生生地在一个小岛上按照"假"的原则原样组织起来,然后再把一个"真"的人包围住。该片的巨大思想冲击效果就来源于这里:在生活中人们面对多数总是不敢戳破其丑恶,而常常含含糊糊地承认其有某些合理性,但片中的"桃源岛"是彻头彻尾的虚假恶劣,这强力地迫使人洞察真相。其实世人什么时候在意过"真"呢?世人什么时候在意过合乎理想、合乎道义、合乎理念呢?世人只在乎常态和主流,追求使自己处于常态和主流之中。世人给常态和主流挂上正义、善良、进步等好听的名头,但当常态和主流呈现为邪恶、残忍、退步时,世人仍然是去捍卫常态和主流,

并用似是而非的说辞强行去美化它。这个困境根本上是来自两条逻辑的不同步波动：一条是"多数和少数"，一条是"好的和坏的"。多数情况下多数即是好的，但当少数情况下多数是坏的时，人们常常难以看清两条逻辑之间的不同步，或者因为自己身处多数而捍卫自己，而强行把坏的多数狡辩成好的、把好的少数批斗成坏的，造成了巨大的荒谬。精神障碍诊断标准，可以看成是一个判断正常异常的特化领域，这个领域中的一些固有困难正是来源于这种背离。

### 3. 来自精神障碍的启发

除了特定恐怖症，几乎可以肯定的是，该片编导在制作电影时并非有意识地从精神医学中获得灵感或吸取成分的。编导从一个简单的创意出发，设置了一个完全假的世界，至于一个正常人在其中会有何种感受反应，那都可以按照正常逻辑推导出来。经过上文分析，尽管该片与一些精神病性症状有深刻联系，但即使是精神科医生也不容易注意到这种"错位"。从这种紧密联系也能发现，一些造成精神病性症状的内在心理机制，本身也能够促进人的精神追求和哲学探索。这种"假作真时真亦假"的构思颇可以推广到其他精神障碍，试举数例。

（1）智力发育障碍：有个人去某个岛上定居，该岛的时间尺度比较快，人们行动迅捷、反应迅速、学东西很快，这个正常人反而被当成智力障碍。

（2）焦虑障碍或强迫障碍：比如在一个死气沉沉、麻木不仁、敷衍懒散的工厂中，有个正常的年轻厂长被派去改进管理，其心理和行为就很类似于焦虑障碍或强迫障碍。

（3）分裂样人格障碍：一个游戏设计师因为奇幻的机缘跌入了公司的游戏世界中，在其中他见识了游戏人物之间的高密度的尔虞我诈、人情冷暖和兴衰成败，他赶不上这些游戏人物的烈火烹油、鲜花着锦的生活，被他们嫌弃为情感淡漠、不爱交往。

（4）物质成瘾障碍：富可敌国、神通广大的父亲为了拯救吸毒的儿子，用玄幻小说、短视频、作为名人四处演讲、获得院士头衔等更为吸引人的事情来实施"替代"，而在这个过程中，父亲反而认识到这些事情的虚幻。

 **《神探》——在构思上采用精神症状的隐喻意义**

### 1. 对精神症状的解释

既然该片是将精神症状作为奇幻元素而运用，那就不需要用"是否符合临床实情"这个眼光来考察它了。以下总结了可能来源于精神症状的人物精神行为：①主人公"彬 Sir"能看到别人心中的鬼、洞悉他人的人格和内心活动。这种能力如果确实，倒是很有用的能力，不会被视为精神症状。但与之相反的情况则是非常困扰人的症状，叫作"思维被洞悉感"，即感到自己的想法不说出来会被他人洞悉、自己毫无隐私可言，患者常感惶惶不安，因此四处怀疑别人，主要出现在精神分裂症患者中。②彬 Sir 总觉得前妻仍然温柔地陪伴自己，并惟妙惟肖地与之亲密互动。有些精神分裂症患者可能凭空称爱人或亲人在自己身边、在幻听的影响下与之对话，其怪异、不协调、沉浸在内心世界的特点倒与电影相符，但会显得比较破碎、凌乱、愚蠢，在病情好转时一般比较早消失。如果要论像电影那样有惟妙惟肖的亲密互

动,倒更像分离障碍,比如有些患者在亲人分离等严重创伤后仍然否认事实,其与虚拟的人的亲密对话、表情、动作让人感觉就好像有真的人存在一样。另外有一些阿尔茨海默病患者,会恍惚觉得亲人仍在身旁。③幻听,比如在讨论案情时听到警察骂自己然后愤怒反击。幻听是精神病性症状的一种,如果是言语清晰的辱骂或贬低的言语则对精神分裂症诊断价值较大。但临床上患者很少会指认当面的某人直接对其发出声音,而是称听到脑中或不知来源的奇怪声音,如果是来自现实的来源的声音,则多是无意中听到人群中的议论,这点和电影中的表现有本质不同。④行为乖张邪僻、不近人情、全身投入、不顾及旁人感受,比如割下耳朵送给上司、将自己埋在土坑中、为了试探嫌疑人高志伟而故意将尿撒在他腿上、为琢磨高志伟的心理而连续数次吃同样的饭菜、抢夺同伴警员何家安的枪支和警员证。就其外在怪异表现而言倒是类似于精神分裂症患者,但临床患者缺乏明确的行为动机,能说出来的也是荒谬的、令人无法理解的理由,而电影中彬 Sir 的行为都能被其行为动机所解释,其动机只是有些古怪但并不荒谬。

## 2. 精神症状在电影中的功能

精神障碍作为奇幻元素,在该片中发挥了有机功能。①对侦探中的洞察力的神化表现:借助对犯罪嫌疑人的心理的把握,将自己代入嫌疑人的位置来模拟其动机和策略,这是破案中的有效方法,电影把这种洞察力给神化了,用精神障碍来解释了这种超能力的来源。这给电影增加了奇幻色彩和趣味性。②有力地协助了人物心理的表现:彬 Sir 看到的别人心中的鬼,是以不

同身份和行事风格的人来代表,他所看到的"好复杂"的嫌疑人高志伟有 7 个"鬼",主要是代表着贪欲和懦弱慌张、冲动和好用暴力、冷静而富于谋略的三个人。影片在客观视角表现情节时会少量地夹杂入来自彬 Sir 的主观视角,也即让这三个人像现实中的人一样参与到对话动作中来,比如在洗手间高志伟的"慌张人"被尿淋了,继而是"冷静人"在应对,然后是"暴力人"大打出手而另两个人阻止。这种用具象来代表人物心理的手法很新颖奇妙,借助彬 Sir 的视角短暂地赋予观众以超能力,增加了电影的心理深度。③借助古怪来凸显人格特质:虽然在精神科医生看来临床上的精神病患者并不会像彬 Sir 如此表现,但按照普通观众的理解,精神病患者就是怪人,而怪人常有其超常之处。有这种大众心理在,编剧就能够在主人公的怪异中寄寓一些令人敬佩的人格特质,行为越是古怪、令周围人困惑反感,越是凸显这种人格特质的珍贵和魅力。其中最着力表现的是痴迷的高度投入的精神,和特立独行的、固执己见的人格。

这些功能深度嵌合在人物表现和情节推进中,也为该片实实在在地添加了浪漫色彩,而且运用比较精当节制,算是一个范例。但从客观上讲,这助长了"精神障碍浪漫化"的倾向,不利于大众以平常心来认识精神障碍患者群体。最好的情况是,以现实主义的、具有人文情怀的精神病学电影作为主流,各类电影百花齐放,那么这类奇幻片就能卸下科普的担子而在艺术上尽情探索了。

##  《机械师（2004）》——将精神障碍作为一种奇幻元素而运用

### 1. 妄想

《机械师》的主人公特拉沃的那些疑神疑鬼的表现虽然在片尾被证实其实是因为愧疚而在潜意识里幻想出来的场景，但这些表现本身单独拉出来，却是对妄想这一精神分裂症的重要症状翔实而传神的描绘。①对于闯入的妄想内容感到困惑：特拉沃在工厂中远远看到艾文在焊接时心里半信半疑、在看到艾文的红色车子后便焦急地赶上去，发病初期的精神分裂症患者是可能保留一定的现实检验能力，对荒谬的妄想内容产生怀疑和困惑，并试图去证否它，比如偷走艾文钱包中的相片。②妄想的牵连泛化：从一开始觉得艾文是一个闯入自己生活的奇怪人物，到认定艾文是自己女伴斯蒂薇的前夫，再到认定艾文杀了小男孩，从关系妄想进化成被害妄想，比如认定艾文是女伴的前夫进而认为他们一起迫害自己。③性格变得孤僻阴郁、工作能力下降、饮食睡眠改变：这些是精神分裂症前驱期症状，从工友在更衣室中的谈话看出特拉沃性情大变，包括其整整一年没睡好觉、体重明显下降、工作时心不在焉以至于犯错。④原发性妄想的特点：也即一种感知觉或想法，其特点是突然产生的、没有依据的，其内容常常是觉得不安全、古怪或异样。比如片中特拉沃突然发现艾文这个古怪人物的出现，在机场餐厅突然觉得周围人都在迫害自己而大发脾气，因为家中出现写有字的便签而困惑不已并怀疑有人进入自己家中。除了人物的行为和心理活动，

电影也用偏冷的色调、诡异的背景音乐和令人困惑的剪辑来向观众传递这种感觉。⑤先出现不安全感，在逐渐糅合进"依据"的过程中妄想变得系统：在断手事故后特拉沃逐渐感觉到周围工友的排斥和敌意，而在自己险些出现事故后便认定这件事能够证明是工友联合起来迫害他。临床上患者在被追问病史中常常会强调"因为某事才产生怀疑"以证明自己的怀疑是有必要的。但观察患者妄想逐渐产生的过程则能发现，有一些情况是先出现一种莫名的不安全感，然后逐渐将发生在自己周围的事件牵强附会地解释成有人想迫害自己的依据。⑥病理性象征性思维：特拉沃在家中发现有着残缺单词和线条的便笺纸，便猜想其中的含义并填上字母以组成单词，比如从"-er"的后缀结合最近发生的怪事而认为是"Miller"、"Mother"或"Killer"。这本身并不是病理性象征性思维，但和该症状的核心有形式上的相似，也即抓住符号或具体事物的一些表面或边缘的特征来代表抽象或宏大的事物，这种象征因为不够贴切或缺乏意义而难以被理解和广泛接受。不过这种打破常规思维路径的方式，也是创造性思维的基础。

　　电影不仅在于把妄想内容混入现实以"带偏"观众，还用种种离奇混乱事件带来了困惑感，并用人物的失眠消瘦、背景音乐和灰暗破败色调创造一种不安和古怪的感觉，以上表现手法对其他电影在表现妄想时有很大的借鉴价值。对妄想的表现，也在电影中发挥有机作用：①利用妄想创造出悬疑的气氛。②将妄想作为一个困境给主人公带去极大痛苦，增加了电影的情感深度。而且，这种痛苦并非生活中常见的应激事件，而是一种

"把握不住外界环境,感觉自己在世界中迷失"的生存体验,这种体验是很有象征意义的,一些荒诞派作品比如《楚门的世界》或《等待戈多》等就把精神病性症状中的生存体验作为电影主题。③妄想中有许多类似真实的错误想法,导演可以利用这点理直气壮地将虚幻的内容和现实混杂在一起。

### 2. 心理防御机制

至于特拉沃是如何在心理防御机制的作用下,将现实加工成千奇百怪的材料,已经超出本研究内容,在此仅略一阐述。①压抑:他通过压抑几乎忘掉了自己撞死小男孩的事情。②投射:他为自己的罪行感到不安,遂认为是虚拟人物艾文杀了小男孩。③幻想:幻想自己在小男孩发癫痫后得到了其母亲的谅解,而减少了负罪感。其实他的所有非现实的内容都是幻想。④仪式抵消:可以近似地理解为一种补偿,比如给女招待许多小费、带小男孩去玩游乐项目,不过这些也是在幻想中进行的,给妓女许多钱也可以说是一种仪式抵消。⑤升华:作为肇事逃逸者去自首。

借助这些大加施展的防御机制,并用幻想和现实混杂的手法长时间地将观众误导,成功地让观众深入到了主人公的内心冲突,在潜意识层面表现了人在罪行拷问下的痛苦和良知显现。相比于《禁闭岛》高明的是,该片主人公一直处于良心不安中,并最后克服自己的软弱,实现人性的升华,这是一个典型的"犯罪—救赎"的故事,有更高的思想境界。而且,主人公的负罪感在防御机制作用下产生的种种幻想,细究下来都是紧扣肇事逃逸这事本身,逻辑上更为紧密。需要注意的是,虽然电影运用心

理防御机制成功撑起了主人公的妄想内容,但仍然是将其作为奇幻元素而运用。可以借助这些例子来加深对防御机制的理解,但不可直接将之当作心理咨询室中的实情。

### 3. "潜意识混入现实"型电影

这部片和《禁闭岛》《穆赫兰道》《搏击俱乐部》《不要回头》有着共同的内核,也即主人公在巨大的压力或精神创伤事件之下,想要否认自己犯过的罪、逃避现实、寄寓对童年玩伴的怀念等,这些潜意识里的愿望以各种曲折隐晦的方式折射到现实中形成了与现实几无二致的"场景",而在电影进行中把现实和这些"场景"混在一起呈现,使观众如坠云里。而在事故原委揭晓后,观众将那些"场景"剥离出来、沿着精神分析理论追踪到主人公的潜意识中。这类电影姑且可以命名为"潜意识混入现实"型电影,它们普遍制作精良、比较烧脑、有一定思想深度,但就严谨可信地制造"场景"而言,各片的功力还是有区别的。像《机械师》的各种"场景"都紧扣愧疚感和肇事逃逸中的细节,《禁闭岛》的"场景"虽然能自圆其说但院方为泰德安排的治疗试验实在是不接地气,而《不要回头》中因为亲见童年女伴的车祸死亡而在成年后一直采用女伴的身份来生活,这种构思就很不可信,完全脱离了潜意识理论的支撑。

这些电影严格来说并不直接使用精神病学元素,但它们中那些"场景"潜伏进入现实,这在形式上和妄想尤其是原发性妄想的特点非常相似,对其他想要表现妄想这一精神病性症状的电影也很有借鉴价值。

 **《K 星异客》——将精神障碍作为一种奇幻元素而运用**

### 1. 对精神症状的解释

从主人公普洛特在车站的凭空出现、高明的天文学知识和最后带走了女患者贝斯等细节，最后能确认普洛特确实是来自 K 星的外星人，也确认这是一部奇幻片。虽然如此，还是可以分析一下普洛特在剧中的表现可能会是什么精神症状。

他之所以被送入精神病院，主要还是他的"怪异荒谬"的观念。临床上有些患者的妄想可能是系统性妄想，也就是逻辑看起来很严密、论据很充分、与现实结合紧密，不了解实情的人甚至辨别不了。片中的医生也有这样的困扰，他坚信外星人是不可能的、这是妄想，但普洛特确实条理清晰、头头是道，使得医生束手无策。在临床上，患者的妄想不仅在于内容荒谬离奇，主要在于逻辑障碍，通过仔细询问患者是如何从片段事实推导出结论的常常能发现患者的错误所在。对于一些有着系统性妄想的患者比较棘手，常常需要从其亲友处了解和核实大量信息，再和患者对质，还是能够发现其对基本事实的判断存在偏差，这些偏差在比较完整的逻辑的推导下还是走向了错误结论。在电影中能看到，因为设定普洛特就是外星人，所以他的说法的论据和逻辑都是完整的。实际上，因为电影牵着观众的鼻子去挖掘这个"患者"的说法中的漏洞，达到了吸引观众全神贯注的效果。

另外一个可供分析的精神病学知识是普洛特可能是分离障碍患者。电影在表现催眠疗法时便是在向观众展示这个可能。因为普洛特的说法确实完整，使得医生不认为他有思维形式障

碍,而是认为他是正常人,但在创伤事件的影响下编造出离奇但逻辑完整的故事。影片中普洛特在催眠治疗中出现烦躁、怕水,指示着确实有潜意识被压抑了。被医生指出其面容乃是属于某个地球人罗伯、翻出了罗伯的相册、来到罗伯遭遇严重创伤事件的已沦为废墟的家中,这也很符合分离障碍的常见发病原因。细究其对 K 星社会的描述,也有不少线索可以被理解为是潜意识的变形伪装,比如 K 星人不需要亲情,是因为罗伯和妻儿感情深厚因而大受刺激;K 星不需要法律是因为罗伯对自己杀人的愧疚等。这段情节,如果单独拎出来,其实是对分离障碍比较朴实的、接地气的描写,相比于众多的将分离障碍生搬硬套、胡编乱造的利用的电影,这是比较少见的。不过该片毕竟还是奇幻片,也只是虚晃一枪,并没有朝着把分离障碍患者当现实主角来描写的路子去走,紧接着电影就转向"普洛特把已经是植物人的罗伯当宿主"的构思上去了。

### 2. 构思和"精神病"

为奇幻故事穿上一件精神病的外套,也算是司空见惯的做法。"精神病"这个概念不仅是用来指代一些治疗场所、一些人和一些精神状态,它还潜在地代表了人们思维中的划分方式——将所有超出现实的、超出理性的、超出日常知识边界的东西暂时先划分入"精神病"。也就是说这个概念不仅仅是代表正常之外的某个具体东西,它代表的是正常之外的所有东西。正是因为人们是以这种思维方式来看待"精神病",所以会将很多未知的东西塞入这个概念中,使得时而觉得其非常可怕,时而觉得其有神奇的魅力。

披上精神病的外衣，算是在人们接受奇幻故事时提供了一个中介，也利用人们以往对精神病的浪漫想象为故事添上一层华彩。该电影区别于普通的"奇幻故事＋精神病"的创意在于，该片刻意模糊了奇幻故事的可能，使观众在多数时候觉得也有可能真的是精神病患者，这个答案在最后贝斯消失时才尘埃落定，而且即使如此有人用创伤后的分离障碍来解释也大部分解释得通。这就达成了某种悬疑效果和解释的多义性，使得观众在寻找答案和争论中更深地进入编导的构思中。"精神病"对于人们的作用，是将现实中不合理的东西归拢起来、加以隔绝，使得现实看起来比较合理，这是坚定的现实立场，而奇幻故事是典型的超现实立场，所以该电影简单来说就是在现实和超现实之间反复横跳、制造悬疑。这也是精神病学元素在电影中发挥的一个具体作用。

在立意上，该片的奇幻故事所发挥的作用是，在人们与被视为理所当然的现实之间制造了一个离间：地球上的人们在乎感情连接和家庭生活，K星上的人们是则根本放弃；地球人盯住现实物质、认为精神只能附着于物质，而K星人则在高度发达时将精神脱离了物质；地球人要靠法律和道德维系社会，而K星人则完全靠自律。这种异常态，或叫作另外的社会形态，其存在本来就构成了对常态生活的质疑，使得常态生活不再那么理所当然、被视为唯一可能。而且，这个异常态还是建立在科技高度发达的基础上，预示着这也是人类未来的方向。所以这是一个科幻版的乌托邦。其实，奇幻故事的这个作用，"精神病"也能发挥，甚至"精神病"的历史更悠久、范围更广，从中国古代的"楚

狂"到西方文学中众多假借疯人之口说出的真理，"精神病"长期承担着对现实的自觉批判角色。但奇怪的是，除了《大腕》和《回魂夜》等少数外，很少有电影让"精神病"直接发出批判言语。可能是这个用法过于烂熟无新意了。

 ## 《黑楼孤魂》——将精神障碍作为一种奇幻元素而运用

该片在直接利用精神病学元素的电影中是时间最短的，只在影片末尾出现 48 秒，但却是画龙点睛的神来之笔。在凶手被鬼魂杀死后，镜头切换为一个精神病患者说"然后就这么吊死了"，其他若干精神病患者（都是那人所讲的恐怖故事中的演员）还沉浸在故事之中，小菊若有所思地抚弄着钥匙、疑惑着自己的常用之物怎么就成了电影中的重要恐怖道具，而有着看见鬼魂能力的女演员其实是护士，无精打采地招呼大家"吃药了"，推药车进来时还把大家吓了一跳。最终电影以花花绿绿各种药片的特写作为结尾。这看起来就像是最后仓促加上的一层壳子，但细究起来，不仅本身发挥了巧妙的作用，对于电影的主题也有深刻的呼应。

（1）在结构上：电影的主体部分已经火力全开、按照鬼片应有的样子来拍鬼，为了返回现实主义的立场，于是把电影放在了"精神病患者唠嗑恐怖故事"的底座上。这个手法不难被人想到，而且也无法再用了，但这手法背后的哲学意味是值得一提的。正如在本书中已然阐述的那样：精神障碍不仅是医学上的一类疾病，还是社会和精神上那些非主流和负面事物的总代表。为便于表述，遵循诊断标准的说法把前者叫作"精神障碍"，而把后者按照民间的常用语叫作"精神病、痴神"。一些有进步意义

的但被当时社会认为是负面的东西，常常借着精神病为掩护来进行批评和变革。

（2）在艺术效果上：电影中鬼魂复仇是假的，但其中反映出的当时社会的乱象和世道人心是真的，对这些现象的批评和反省也是真的，但出于特殊的考虑却不得不用"疯子瞎扯故事"将之定性成假的。这样就创造出了假中有真、真中有假、假假真真难以分辨的特殊艺术效果。

（3）在隐喻上：这个"病与药"的关系中有双线的互相矛盾的隐喻。可以理解成社会病了，需要药物来治疗。也可以理解成这些"敢于"用讲故事来揭示社会丑恶现象的人，正在被当成精神病患者而被药物去除掉这种批判能力。

另外，电影中这段情节还具有"行为艺术"的特性，也即文学作品的创作方式本身就是一段或是能引出一段故事。这段精神病壳子在加上去时有些刻意和勉强，反而能提醒观众去从中挖掘出一些故事，从而和电影主体的故事相映成趣。

### 其他相关电影

其他相关电影包括《是的，我们行！》《疯癫之翼》《精神病院(2002)》《谁说我不在乎》《惊魂记》《禁闭岛》《大腕》《回魂夜》《天才与白痴(1975)》等。

## 六、双相及相关障碍——双相障碍

双相障碍的民间俗称可能更容易理解，叫躁郁症，也即该病

具有两个相位,躁狂相和抑郁相。既有躁狂发作也有抑郁发作的患者就可诊断为该病,而那些仅有抑郁发作而从未出现躁狂发作的则诊断抑郁障碍。因为两病的症状都集中在情感领域,所以也合称情感障碍。

躁狂发作表现为人的各个方面的提高——情绪高涨、精力充沛、睡眠需求减少、雄心万丈、自我感觉良好、思维奔逸。抑郁发作则相反。比起单一的情绪状态,双相障碍患者的这种情绪波动模式是更为核心的特点。许多该病患者会戏称自己是在坐"情绪过山车"。

 **《乌云背后的幸福线》——为推动剧情而借用精神障碍**

### 1. 对精神症状的解释

男主帕特将躁狂发作患者演绎得活灵活现,比如精力充沛和动力增强(天天坚持跑步、坚持要使妻子回到身边。他穿着黑色塑料袋跑步这个行为有些难以理解,但和精神分裂症患者的荒谬观念不同的是,他解释"这样能使体温升高、加强健身效果"就不那么奇怪了),睡眠需求减少(多次凌晨吵醒父母要谈论小说和翻找录像带),话语增多、语速增快、滔滔不绝、难以打断,情绪高涨和充满信心(多次高喊"精进不已"的口号、眉飞色舞地在门口拉着惊慌不已的前同事唠嗑),易激惹(在浴室撞见妻子的偷情场面而痛殴小三、半夜看小说看到扯淡的情节发怒将书本扔出窗外、在医生诊室推倒书架、在学校门口差点对前同事发脾气、在凌晨吵醒父母后发生推搡)。有些严重的躁狂发作的患者会伴有一些精神病性症状如妄想和幻听,但男主提到自己没听

到却会觉得脑子里在放自己婚礼时的乐曲，这并不像是幻听，更像是因为应激而产生的对某些片段的记忆增强。

## 2. 精神症状在电影中的功能

总体来讲，该片的精神病学元素在电影中没有发挥完整和有效的功能。勉强可以说是发挥了"作为内部困境"的功能，帕特因为深爱妻子、想要她回到自己身边，所以需要控制自己的行为、证明自己已然康复。这种克服内在困境的过程，是展现人物内在精神力量和内在心理斗争的良好窗口，有些情节是有点这个意思，比如在球场外强忍住自己不要加入斗殴，但多数时候帕特是被躁狂发作所控制的。更糟糕的是，随着帕特慢慢和新女友蒂凡尼打得一片火热，这个"控制情绪以挽回妻子"的剧情也被旷置了。帕特在和蒂凡尼慢慢相爱的过程中病情好转了，似乎是一个因为爱情力量、克服了躁狂这个外部困境而康复的故事，但电影没有表现出帕特是如何从女主蒂凡尼的精神支持中获益的，看起来好像电影后半部分忘了男主有病这回事。如果是在现实中，蒂凡尼这样热烈乖张的人很可能会使得帕特躁狂发作加重。躁狂症状本可以在这部爱情喜剧片中发挥一些象征作用，比如用躁狂发作的动力十足来代表追求爱情时的激情、用情绪波动大来代表爱情中狂喜和苦闷、用情绪高涨来代表爱情的甜蜜美妙等。但编导让这些错过了，使该片的躁狂发作情节显得孤立割裂。对躁狂发作的描写仅发挥了一些比较次要的作用，比如借男女主人公躁动活跃、乖张放肆的行事风格给本片打上一层明亮欢乐的浪漫色彩。

 **《头脑特工队》——在构思上采用精神症状的隐喻意义**

### 1. 对精神症状的解释

该片在精神病学电影中是最特殊的一部,因为它将精神病学元素做了独一无二的运用——把人的神经心理运作方式用具象的方式演绎出来。严格地说,主人公小女孩莱利并没有达到精神障碍的程度,她在新的城市新的学校适应不良,在家具丢失、比赛失利、怀念童年中情绪不佳,随着年龄增大和自我意识增强,她变得容易发脾气、自作主张偷钱离家出走。这些只是成长中不可避免的烦恼,电影编导也并不打算在一部动画片中塑造一个问题少年。不过,该片在表现人物情感时很细腻、很贴切,而且用内在的五个情绪小人的活动来代表主人公的心理活动,所以电影有很深的心理深度,比许多直接表现异常精神状态的电影更能让观众有代入感。对于电影尤其是动画片来说,拍出奇幻故事并不难,难的是拍出接地气的、与现实既紧密联系又有所超越的奇幻故事。该片整体的构思颇有点类似平行蒙太奇,一边是充满生活气息的现实生活,一边又有一条隧道通向幽秘神奇的心理世界。

这就使该片具有一个独特价值:虽然没有直接表现精神病学元素,但这个"心理成分作为人物"的构思能够为精神障碍的发病机制的解释提供完美舞台。已经有很多文章对该片中的心理学知识做了解释,神经心理机制在片中表现为几个部分:五个情绪小人所在的司令部对应人脑中主观情绪的下丘脑,带有颜色的小球对应带有情绪的记忆,短期记忆产生后被储存为长期

记忆,小球会变色并在深渊中消失对应记忆的丢失,一些记忆集合起来构成人的个性,火车代表着将长期记忆提取出来的途径,大门内关着小丑的仓库代表潜意识,将情绪小人变为二维图形的加工厂代表抽象思维,造梦制片厂代表梦境等。

**2. 运用该构思来表现其他精神障碍**

本文的重点是讨论在这些构思上如何表现各种精神障碍的发病机制,举例如下。

(1)神经发育障碍:比如智力发育障碍,可以是传送记忆小球的管道破损,常使小球阻塞或丢失,难以存入长期记忆,也难以在需要时提取出来;孤独症可以是情绪小人的操控台,简单且易出故障、使得情绪小人的命令传达不出去;注意缺陷多动障碍可以是怒怒和乐乐占据主导地位、司令部里遍布杂乱的控制开关、常常误触下达错误指令。

(2)精神分裂症:可以是记忆小球在存储和提取的管路设计被发现有问题,司令部在处理问题时需要调集由记忆小球组成的观念时却常常发现这些观念是错误的、不属于自己的,这些被错误送来的记忆小球可以是属于"声音"性质的,比如发出声音让莱利划伤自己的手,或者传送来一些错误的记忆小球如"同学都联合起来排挤我、爸妈不是亲生爸妈、路上行人看我的眼神怪怪的",等等。也可以在情绪司令部之外安排一个管道设计规划局,随着记忆小球产生的加速设计师们需要常常对管路系统进行改建。这些设计师们可以是电影的主角,他们的内讧或犯错就会使得管路系统出现重大缺陷,用来比喻思维障碍。

(3)双相障碍、抑郁障碍、焦虑障碍:可以是情绪小人们毫

不团结协作,而是互相争夺控制权,比如开心小人和暴怒小人联手夺得控制权后便独断专行,旋即又被悲伤小人所垄断,或者是被焦虑小人所独断。直到药物这个和事佬进入,平息众人的争斗、使大家在掌握主导权时不要过于专断。也可以安排心理咨询师发出声音与情绪小人们对话,安排大家的分工并商量出一个协作的规则。

(4)强迫障碍:莱利时常听到插入的音乐,这本身不构成症状,但这个构思却是强迫观念的发病基础。还能增加类似内容,比如有条异常的管路会发来一些想法"感到自己的手还不够干净",情绪小人们不得不按照这些想法去行动,如果不去行动,其他人的操纵台就会失灵、焦虑小人掌握了指挥权,等等。

(5)创伤及应激相关障碍:在一件创伤事件发生之时,关于此事的记忆小球大量产生,挤爆了管道,导致情绪司令部一片混乱,这代表着急性应激障碍。或者是关于某个创伤事件的记忆小球是带有磁性的,当新的关于此事的记忆小球产生时,那些深埋于记忆迷宫的小球们就大量飞出来、砸坏了情绪司令部,或者这些情绪小球在夜间四处游荡、常常闯入梦工厂。

(6)分离障碍:比如可以表现为"哗众取宠"。这个个性岛比较大,岛上有个个性小人,当情绪小人被创伤事件震晕过去后便跑到司令部来发号施令,将其个性岛上的小球调动到司令部的"核心平台"上发挥作用。

(7)睡眠-觉醒障碍:掌管时钟的小人以前一直根据外界的光线来定时间,但气候常常在黑夜需要工作,白天反而休息,久而久之时钟小人失去了原则,随心所欲地决定时间进度。

（8）性别烦躁：有一群性别小人拿着标签给各个记忆小球和人格岛贴上，给莱利主要贴的是女性标签，也会少量贴一点男性标签。但后来有几个性别小人把标签贴反了，以至于情绪司令部在莱利12岁后被要求依据标签来下决定时，发现乱了套。这个隐喻的是性别身份障碍。

（9）物质相关及成瘾障碍：当莱利摄入致幻剂后，各种建筑都暂时崩塌了，所有记忆小球飞起来到处乱飘，随机地进入情绪司令部中的记忆小球处理台。当摄入阿片类物质后，在开心小人的指挥下，大量产生开心记忆小球，小球不仅填满了处理台，长期记忆中的开心记忆小球也飘出来漫天飞舞。为了应对大量的开心记忆小球，处理台被改造成严格限制接受开心小球，这些新产生的小球又都很短效，它们集体破灭之后，处理台便转为大量接受悲伤记忆小球。

（10）神经认知障碍：随着年龄增大，记忆小球的产生速度变慢了，各种运送小球的管道和火车要么变慢，要么破裂丢失。

（11）破坏性、冲动控制及品行障碍、人格障碍：储存柜上的某一类记忆小球，比如不安全感、哗众取宠、自我感觉良好等，被一群特殊的搬运工源源地不断搬到相应的个性岛，使得该岛越来越多、挤压了其他个性岛。

事实上，凭借对各精神障碍的发病机制的专业知识，在这个"舞台"上设计具象表现方式并非难事，以上所举例子只是抛砖引玉。这种具象表现方式，不仅对日后电影的表现颇有启发价值，在健康科普和医学本科教学上也很有价值。为表现精神障碍发病机制而设计的具象情节，会比正常的神经心理机制更加

生动和丰富,就像该片中的扣人心弦的情节集中在莱利的叛逆行为上一样。这些精神障碍的具象情节也有助于帮助观众更深地理解正常的神经心理机制。

 **其他相关电影**

其他相关电影包括《一念无明》《危情十日》《苏菲的选择》。

## 七、抑郁障碍——重性抑郁障碍

重性抑郁障碍也就是俗称的抑郁症,主要症状表现为人的各个方面的降低——情绪低落、精力减退、快感缺失、自我评价降低、思维迟缓、生活懒散。情绪低落是这些症状的核心,甚至可能引起入睡困难、食欲减退和多种躯体不适症状。有些患者一开始诊断抑郁症,如果之后出现躁狂发作则更改诊断为双相。

 **《超脱》——描绘别样人生,角色暗合精神障碍**

### 1. 对精神症状的解释

该片的英文片名为《Detachment》,若翻译成"解离、疏离"会更好,其名来自加缪的名言"And never have I felt so deeply at one and the same time so detached from myself and so present in the world"。讲的是一个人也感到自己真切地处在这个世界上,但深感周围的混乱、荒谬和重压,而无法投入其中去真正地生活。由于找不到生活的意义、希望和欢乐,这人常常质疑甚至排斥自己"身处于世"的这个事实。另一个中文名《人间师格》更妙,概括

了该片的主要情节是一群不忘初心的老师在苦苦挣扎,在思想主旨上呼应了《人间失格》这本小说的主题。

该片的情节由两条线组成。第一条线是主人公教师亨利作为代课教师,来到一所管理混乱的学校,这些学生自甘堕落、狂悖浪荡,老师都没有足够的资源和权力去约束他们,甚至自己也成了被攻击的对象。在这个令人绝望的状态下,亨利仍然努力把独立思考的精神传递给学生,尊重和保护学生的心灵。其中有精神追求的学生梅拉狄斯,她爱好摄影的兴趣没有得到父亲的宽容和鼓励,也没有得到亨利的及时安慰,最后选择自杀。第二条线是亨利的童年和情感生活,他的外公和母亲发生不伦,母亲早早服药自杀,亨利怀着一颗受伤的心,希望外公在临终前能够在日记本里面写下点什么来澄清和直面那件事。他尽管善待妓女艾瑞卡,但却没有勇气去进入一段亲密关系,拒绝了女同事的示爱,还把艾瑞卡送入孤儿院。

该片在初看时往往并不能让人感觉到和精神病学有什么关系,之所以把它划入这一类,其一,是因为它在情感基调上暗合了抑郁障碍,也就是一种压抑、灰暗、苦苦挣扎、没有希望和欢乐的情感。一些文化水平较高的抑郁症患者会这么描述他们的抑郁情绪:"觉得世界一片灰暗,生活处处充满痛苦,觉得自己失去了感受快乐的能力"。其二,该片深刻地描绘了抑郁障碍中的一个重要症状——"认知歪曲"中的无助感和无望感,在电影中还能看出深深的无力感:学生和家长无可救药、学校无可挽回地走向没落、护工一如既往地不负责任、想要寻求心理帮助的学生自杀,最后的结局就是变为一片废墟的校园。就和亨利的代课教

师身份一样,他不仅无力改变什么,甚至根本不属于这里,这就是他的"解离"的生存状态。其三,该片主题是一种找不到人生意义的荒原般的生存状态,这与另一项认知歪曲叫作无用感相关,这是一种症状,当然也是一种深刻的生存体验,甚至这是人有精神追求的一个标志。事实上,人生是没有意义的,也仅有极少数人能够依靠自己的信念为自己提供意义。绝大多数人仅仅是因为自己生活还算幸福,所以让自己安于一种追逐快乐且能追逐到快乐的生存状态,而当他们因为疾病的原因失去了来自快乐的投喂,那么这个无意义的人生就显得很严峻了。电影在两条线上都有对"依靠快乐或依靠意义"这个问题上做出巧妙的对照。相比于"幽默老师"用插科打诨来巧妙应对,一直强调独立思考的亨利显然在这个不合常理的教育系统中感受到了更多的痛苦。因为外公的不伦恋情,亨利对于和年轻女性的亲近感到十分排斥,甚至于在受到误解后情绪失控,和他形成对比的是那些嫖客却能心安理得地接受雏妓的服务。

　　除了现实生活不能提供快乐这一点外,还需要注意到亨利的较高的精神追求。他在第一堂课上就要求学生想象自己葬礼上亲友们所发表的评论,他在公交车上会掏出小本本记下自己的想法,他在简陋的家中长时间写作并推荐艾瑞卡写日记,他常常翻看外公的日记本希望能通过这种方式进入外公的精神世界——这使他拥有一种与众不同的忧郁气质。有精神追求当然是一件好事,但如果时代心理、个人境遇和内在思想资源等都不足以支撑起一个人去做高超的哲学探索,那么这种让自己的人生过度依靠于意义的做法,就可能反过来侵蚀一个人对生活的

信念。在临床上偶尔能看到一些还在读初中的小患者，划手腕、闹自杀、厌学、常感烦闷和空虚、常感父母不理解自己，住院期间在读《人间失格》《存在主义论文集》《乌合之众》等。这也是一个显著的当代社会现象：因为经济的快速发展和资讯的普及，数代青少年的自主意识和精神追求极大扩展，然而家长和教育体系都没能提供足够的支持，以至于常常产生电影中梅拉狄斯那样的悲剧。

### 2. 如何利用精神症状的建议

该类电影本意就并不着眼于某一精神障碍，所以也就不必强求其对相应精神症状做翔实描写。重点应放在探讨如何挖掘一些精神症状的哲学含义，以更好地表现电影主旨。

该片采用客观视角和看到主人公独白的第二人称视角交叉剪辑，这样的手法的很妙。周围人常常难以体会到抑郁症患者的痛苦，而患者常因为得不到周围人的理解而感到更加的无助和孤独，他们常常觉得自己生活在一个与周围环境隔绝的世界中。运用这样的第二人称视角，能够将观众从熟悉的日常生活中拉入主人公的内心世界。从而达到一个"打破界限"的效果。影片可以利用这一点再多做一些文章，比如像《纸牌屋》那样，在日常生活的场景中，主人公突然转向镜头来发表独白；或者，在主人公得不到周围人的理解的那段时间内，独白镜头增加，用来表现主人公想倾诉又找不到人倾诉的那种痛苦，在遇到知己时独白镜头完全不出现，而是用他和知己交谈的镜头来替代。又或者设置一个前后内外对照，主人公一开始强颜欢笑、强打精神来应付这个荒谬的环境，继而在独白镜头中表现出完全不同的

内心的一面。

影片中表现了许多主人公愁容满面、眉头紧锁、痛哭流涕的镜头，显得有点泛滥了。其实很可以从诸多抑郁症状当中，从不同角度来用影像语言表达主人公的内心。比如表现主人公身心俱疲、精力减退易疲乏、稍微活动就感到很劳累，再比如表现主人公睡眠障碍、在晚上仍然睁大眼睛无法入睡，再比如表现主人公注意力涣散、做手头的工作感到力不从心等。

影片在表现这种"解离"的状态时，可能无法让别人感同身受而惹来"无病呻吟、矫情做作"等批评，而且也是为了让电影更有思想深度，应该对造成主人公这样精神状态的内在和外在原因多做一些交代。比如为主人公增加一些性格特点，如过于敏感、耽于幻想、退缩懦弱、缺乏担当、不甘平庸等，补充一些造成该性格的现实原因如外公粗暴的养育方式、变动而寄人篱下的生活、校园霸凌和孤立、长辈混乱堕落的生活示范等。在这些交代中，可以充分运用梅拉狄斯这条辅线与主线形成平行而又互相补充的关系，比如把亨利的一些内在特点和外在原因放在梅拉狄斯上来写，让其成为一条比较短、因果关系比较明确、更为极端的故事线。

主人公的"解离"的最强烈表现，是在公交车上目睹妓女被殴打而无动于衷地下车。不过，与艾瑞卡的这条故事线，是有着明显思想转变的，最终一个走上正道，一个敞开心扉。这和电影的消极主旨以及变为废墟的校园的这个结尾，形成了对冲。一般来说，有着思想领悟的治愈系故事线，也可以很有深度，但不免落入俗套。若要表现一种供人发泄和产生共鸣的极端消极情

绪,还是要做得很纯粹,才能凸显深度和美感。

 **《时时刻刻》——描绘别样人生,角色暗合精神障碍**

### 1. 对精神症状的解释

该片穿插讲述了三个女人的各自在一天之内的故事,描写她们在看似平静幸福的生活中的承压、碎裂和突围。其中伍尔芙这个形象是基于英国著名意识流女作家弗吉尼亚·伍尔芙的故事,编导可能并非有意识地按照情绪障碍的症状学来塑造电影形象,但这个形象的原型本身就是包含精神病学元素的,能看到伍尔芙相对于其他两人有着更多精神症状和病理特点可供挖掘。该片也可以放入"传记片"这一类型中,但因为还存在另外两个女人的故事线,并且其共同的核心是讲述人在庸常生活中的精神危机,所以仍将该片放入"描绘别样人生"这一类。

在对人物的精神痛苦进行描绘时,出现了一些抑郁症状:愁容满面(伍尔芙、布朗夫人在片中多数时间是愁容满面、开心不起来)、精力减退易疲乏(伍尔芙多数时间的身体动作是懒洋洋、病恹恹的)、容易触景生情(伍尔芙和布朗夫人看到小鸟的尸体和听到闺蜜的手术消息后,触景生情而十分感伤、触动了内心的消极观念)、动辄哭泣(布朗夫人多次哭泣)、频繁消极意念(伍尔芙在小说构思时多次想到死亡,自己最后也自杀;布朗夫人尝试服用过量药物但自杀未遂)、无意义感(女编辑丽萨费力准备晚宴但前恋人并不领情,在劳作中颇感无意义)、无力感(伍尔芙在送别姐妹时深感自己过不了正常的世俗生活、布朗夫人在制作蛋糕时感到提不起劲、丽莎在准备晚宴时感到压力巨大)、食欲

减退（伍尔芙在丈夫多次催促后仍没有吃早饭）、情绪激越（伍尔芙在火车站对丈夫发脾气，丽莎在接待男宾客时突然情绪崩溃、大声哭诉）。

伍尔芙和布朗夫人的表现是典型的抑郁发作，而且是重度抑郁发作，因为她俩已有频繁的消极意念。丽莎有一些抑郁症状，但因为她能够谋划晚宴、照顾恋人、社会功能完好，她的抑郁情绪并不重，就片中的时段来说持续时间也不长，总体没有给她带来太多的痛苦体验，她在前恋人自杀后展现了较好的心理韧性，所以说她没有达到抑郁发作的程度。该片中的伍尔芙形象很可能是双相障碍，片中出现过一些隐晦的证据，比如提到她"发过病"、在富有刺激性的伦敦居住时"情况很糟"，有过"情绪不稳、晕眩、幻听"，她在火车站向丈夫发火是情绪不平稳、易激惹的表现。她蔑视医生的判断，求治意愿较低。她在乏味的乡村感到压抑，想回到五光十色的伦敦，声称宁可死也不愿待在乡村，可能是精力充沛的表现。双相障碍患者因为情绪剧烈波动而较快进入抑郁发作，也因为有躁狂的欢乐作为对比而更加难以忍受抑郁发作中的痛苦，所以会比重性抑郁障碍患者感受到更多的痛苦、生活受到更多的干扰。片中布朗夫人更符合重性抑郁障碍的特点，她的生活像是房屋逐渐陷入沼泽。而伍尔芙比较有双相的特点，她和丈夫及佣人是疏离僵持的关系，在早饭和居住等问题上隐隐有冲突，她的生活更像是处于地震后的余震中。

### 2. 电影的叙事结构

如果硬要说精神障碍发挥的功能的话，那就是"以精神障碍

来隐喻人类的生存状况"。不过对该片的最自然的理解是,它本来就是要指出一种人类的精神生存状况,只是这种生存状况同时也符合某种精神障碍的描述。为了营造出这种生存状况的普遍性,编导着重使用了"互文",让三个不同时代地域的女人去经历类似的危机,用买花、晚宴、小说等要素制造出人物命运交错重叠的印象。而且布朗夫人和丽萨两条线上的人物形象,颇似借用了小说《达洛维夫人》中的形象,比如诗人理查德对应自杀的赛普蒂默斯、久别来访的华特斯对应昔日恋人彼特,这样创造了一种"戏如人生,人生如戏"的感觉。

对三人的描写各有侧重,在症状最轻的丽萨上反而充分交代了现实困境(前恋人不愿配合出席晚宴、晚宴准备工作繁重、故人的出现勾起往日的情感纠葛等)和精神危机的脉络(缺乏自身的人生意义,将意义寄托于对作为天才诗人的前恋人的照顾上,当前恋人不领情时她便陷入空虚)。对于其他两人则侧重在精神体验和与亲人的关系上,伍尔芙作为沉迷于创作的作家,虽然得到崇拜自己的丈夫的爱护,但深感融入不了世俗幸福、感到被束缚、处于一种"见识到人生的真相又找不到东西来支撑人生意义"的危机中,最后抛弃丈夫投河自尽。布朗夫人的这条线略显淡薄,她作为衣食无忧、家庭和谐的中产阶级妇女,深陷抑郁情绪、尝试自杀并最后抛弃丈夫孩子远走他乡,给孩子的成长留下巨大创伤。布朗夫人酷爱阅读《达洛维夫人》,对作者颇有同感,在书的感染下走上了和作者类似的道路。而出于对母亲的怨恨,理查德成人后写成的小说中将母亲写成了自杀身亡,他自己也在别人的故事中扮演了小说中的某个配角,这样创造了"草

蛇灰线、冥冥中自有联系"的效果。

### 3. 精神危机

伍尔芙本人、《达洛维夫人》这部小说和该电影共同考察了一个精神危机：人在俗世生活中扮演着多个社会角色，为了社会角色而活、角色的要求推动着人去行动，虽然表面上热火朝天、风风光光地活着，但在某些事情的提醒下，觉察到社会角色之下的自己，并发现这个自我缺乏意义支撑。这就像"铁屋子"困境一样，昏睡的人们意识不到自己在铁屋子中逐渐窒息，清醒的人反而万分惊恐焦虑。觉察到自我的存在、感受到意义虚无并承受虚无带来的痛苦，这是人性焕发光彩的时刻。那些昏睡于社会角色中的人们觉得这些人的痛苦是莫名其妙甚至是矫情做作。电影在布朗夫人这条故事线中就完全不交代原因，在伍尔夫这条线中也安排了两个蔑视矫情女主人的女佣，这是电影故意要激发起观众的反感情绪。相比于小说，电影在人性上还有更进一步的表现，比如伍尔芙不愿退回到世俗生活或被管束的生活而是直面人生，最终走向死亡，再比如理查德在自杀前称希望丽萨不要为自己付出而是要去找到自己人生的意义。

找不到人生意义是许多人人生危机的核心，在表现它时自然会出现许多抑郁症状。而在临床的抑郁障碍患者中，可能有相当数量的人经历过这样的精神危机。精神危机本身是好事，它是人觉醒的标志，也是人展开精神探索的契机。抑郁发作能通过多个机制将人甩出平静的生活轨迹、甩入精神危机：①生活中琐碎的幸福体验支撑着人去经营生活，抑郁发作的"失去了快乐的能力"使人原有的支撑崩塌，使人去质疑"为什么要去过那

样的生活";②无力感和无助感使得人难以完成社会功能、把生活搞得一团糟,使人从社会角色之下脱离出来;③抑郁发作中的无意义感使人对现有生活中意义产生很大的质疑,促成了对"人生本无意义"这一本质的洞察,等等。

 **《欢迎来到隔离病房》——描绘院内生活**

该片大部分取景于精神病院,也有不少精神障碍患者作为配角,也反映了院内精神障碍者生态,所以可以归为"描绘院内生活"。但也可以说该片属于"描绘别样人生,角色暗合精神障碍",因为还是以主角明日香为主线,通过院内院外生活的穿插介绍表现了她的心路历程。

### 1. 精神病院的象征意味

电影比较完整地表现了精神病院的实情,比如在患者有伤害自己的行为或可能的时候周围人或警察可以强制送患者入院、刚入院的激越病人被约束带约束、进食障碍患者需要在护士台进餐、护士台玻璃是防碎玻璃。但也有不符合精神病院实情或不合理的现象,比如亲属探视的时候可以把打火机等带入、病人敢在病房中交易香烟、患者出院需要"同居人"的同意才行(因为同居人在法律上与患者毫无关系)、工作人员坐视神经性厌食的患者不停运动而不加以制止、护士在控制激越的病人时在不安全的体位下给患者注射镇静剂等。

电影在比较立体地表现精神病院内的生活的同时,也穿插倒叙地讲述了主角明日香在入院前的生活,这就构成了有趣的院内院外对照的局面。可以这么总结:院外是不合理的令人沮

丧的生活,院内是另一种不合理的令人沮丧的生活,是院外生活的某种延伸或扭曲表现——院外是编辑部因为连载而不得不要求作者连续出稿的工作节奏,而院内是江口护士的不近人情和刻板的规定。院外是袒露屁股以取悦观众的趣味恶俗的男友铁雄,院内是贪婪无礼的退役女优西野。院外是乏味无趣的被失业压迫得走投无路的前夫,院内是因为进食障碍而一刻不停运动的病友。院外是被父母断绝关系的明日香,院内是被女儿断绝关系的西野。在院外明日香因为灵感枯竭和前夫自杀的刺激而出现失眠及依赖酒精及安眠药,在院内有病人被西野的陷阱搞得发狂然后用火烧自己的头发。同样都是荒谬,有些人被关进精神病院,而有些人仍在院外继续"正常"地生活,而精神病院里的相对体面的明日香还得经院外粗俗猥琐的铁雄的同意才能出院。反讽的意味在其中慢慢渗透出来。

　　电影中极少表现出医院的治疗手段,里面的病人几乎没有好转或者好转后又复发,医院的一些设置无助于治疗甚至是加重病情,比如明日香发荨麻疹但医院没有药也不能及时去买,甚至把这当作明日香又发病而准备将其送入隔离房间。这些设置是有用意的,是在用精神病院这个小社会来隐喻大社会的无力和懒惰。在院外自杀或者冲动会被送进院内,在院内冲动就会被送入隔离房间——两个社会在遇到问题时的应对办法都是把出问题的人关进一个不影响其他人的小地方。另外一个隐喻的点在于"出院"。明日香住院后时时刻刻在挂念着出院,也即逃出这个压抑痛苦的地方。那双前夫所送的银色乐福鞋,和明日香少女时期在戏剧中所穿的鞋很像,明日香在其中寄寓了从困

境中逃出的愿望——只要轻轻碰脚跟 3 次就能回家。她在出院中所遇到的困难如难以获得电话卡、同居人联系不上、同居人暂时不来接等，以及克服这些困难的努力，构成么明日香的奋斗的动力和人生的主轴。但是，出院就能解决问题吗？院外的生活也是一样地压抑和痛苦，而且比院内更糟的是缺乏值得追求的目标。如果想逃离似乎只有自杀一途。明日香出院时恰逢已经出院的舍友再次因为自杀被送进来，似乎是在暗示这一点。

### 2. 企图自杀的主角

主角明日香主要问题是自杀，并没有表现出明显的抑郁情绪，编导看起来也没想过按照抑郁症患者的形象来塑造主角。但其所处的内外困境是抑郁症患者或自杀者常遭受的困境。总结下来可以叫"内忧外患"。外患，也就是外在的工作和生活中的压力，包括：杂志社的频繁催稿、父母的断绝关系、与前夫的无趣的婚姻生活、周围人不能理解自己对于父亲的歉疚。内忧指的是内在的对自我的不接受，包括：难以承受对父亲和前夫的愧疚、难以接受铁雄想和自己分手这一事实、难以接受自己喝酒吃药以至于不配为人母亲的这一事实。抑郁症可以理解为一种慢性应激障碍，即在内外的诸多沮丧事件的打击下，人的心灵不得不采取收缩防御的策略，通过封闭心灵、减少探索、避免消耗的方式来保护自己。明日香的办法就是喝酒及服用安眠药来试图麻醉自己。

内忧与外患这个关系中，往往是内忧强化了外患。如同片中的明日香因为不愿承认自己曾经想自杀且伪装正常，因而出

院没有希望,而在被西野念出男友铁雄的来信后,明日香在猝然打击中终于意识到自己是一个没人爱的决心自杀的人,也因此获得了出院的转机。当然,明日香能否出院是现实因素在起做作用,但我们也相信编导是想要用出院来代表主角精神之路的转折。转变的核心在于,主角接受了糟糕自己的这个现实,那么就不太会遭到新的失望了,也就能在绝望之中寻找糟糕自己与世界相处的应有方式。

### 3. 精神病学元素的功能

在出现精神病院场景的电影中,几乎都是把其作为一个监禁、束缚和压迫的象征。这是因为精神病院为了保护和处置狂乱的病人,确实是戒备森严的(实际上的精神病院常常比电影中所表现出来的还要戒备森严),另一方面大众对于精神病院了解甚少,这种神秘感很有助于用来强化象征。这部电影总体上也是在这个套路里面,其部分创新在于通过插叙对院外生活也做了许多交代,使得院内院外之间有丰富有趣的对照。可以说该片的精神病院场景大致发挥了"作为对现实病态的反映"的功能。

其中还是有不少遗憾。编导在还原精神病院场景上是比较认真的,也是采用了精神病院的实景,但对里面的诸多病人形象的塑造相当单薄和脸谱化。比如表现神经性厌食患者就是不停来回走或者催吐,表现精神分裂症患者就是烧自己的头发。其实,如果沿着"精神病院中的病态是社会中的病态的延伸"这个思路,就能制造出丰富的病人形象,比如强迫症患者来自死抠细节的官僚体系,焦虑症患者来自高压力竞争的职场,钟情妄想的

患者来自狂热追星的粉丝群体，等等。对于主角的精神症状的塑造也很单薄，只有喝酒吃药、紧张之下容易出现荨麻疹、失眠这三点。如果编导懂得利用抑郁症状来塑造主人公，那么可以利用不同抑郁症状来隐喻精神困境，比如错过父亲葬礼导致主人公的自责甚至是自罪妄想、因为兴趣减退而与男友的感情变得冷淡、食欲下降来隐喻生命力的下降，等等。另外，主角在电影末尾的领悟和顺利出院也很突兀，精神病学元素在其中也能发挥作用的。精神症状不仅能隐喻精神困境，还能通过采取有效治疗措施后病情好转来隐喻精神的新生。

 **其他相关电影**

　　表现该障碍的其他有临床教学价值的电影包括《丈夫得了抑郁症》，其他相关电影包括《说来有点可笑》。

## 八、焦虑障碍——广泛性焦虑障碍和特定恐怖症

　　焦虑是人身上很常见的情绪，甚至可以说是最为根本的情绪，因为获得安全感是人的最重要的本能。焦虑障碍也有不同的临床类型，以时间短为特点的是惊恐发作，持续时间长而没有特定对象的是广泛性焦虑障碍，针对特定对象的是特定恐怖症。害怕的对象可以是特定自然环境（如高处、雷鸣、黑暗），动物（如昆虫），特定场景（如飞行、电梯、密闭空间），其他如害怕窒息、感染某种疾病（艾滋病）等。

 **《黑天鹅》——描绘别样人生，角色暗合精神障碍**

### 1. 表现主观体验的超现实手法

这部电影中出现的精神症状并不多，全部删去也不影响剧情，但这并不影响该片成为最重要的精神病学电影之一。因为该片对精神症状有非常高明的应用，凭借高超的电影语言使精神症状成为点燃艺术表现力的高效燃料。

主角妮娜的"幻觉"集中出现在电影后半段的"夜店饮酒归家后的同性性行为的梦境""排练时遭遇熄灯所看到的被魔王追赶的恐怖场面""排练中照镜子发现镜中的自己有独立的举动""正式演出间隙在搏斗中将莉莉杀死"等几段情节中。把一段主角所感受到的虚假的主观体验（最可能是幻觉，也可能是妄想）做成客观影像，让观众以为是真实的，然后再揭示其虚妄。这样，尽管观众一直处于冷静客观的"上帝视角"中，却在其中不知不觉进入主角的大脑中体验了一把主角的精神病性体验。这种安排也为之后的炫技般的表现手法打开了空间（比如主角看到艺术总监和莉莉在亲热继而总监变为恶魔要来抓她），为主角的演技释放打开空间（比如同性性行为时的迷醉的表情动作），也为电影主题带来更多的隐喻（比如主角在嫉妒心的驱使下邪念生成失手杀死莉莉，这代表了主角和"黑天鹅"这一邪恶艺术形象合而为一）。电影已经是人类的梦境，这类手法能造出更绚丽和无阻隔的梦境。本书中所赞赏的精神病学电影，不少就采用了这类手法。

如果是只用第三者视角，观众仍然可以通过主角所处的事

件(主角背上的皮疹越来越多)、主角的动作表情(慌慌张张地剪指甲)、主角所处的环境(在加班排练中灯光突然灭掉,主角在不安中穿过幽暗下载的房间)来和主角一起感同身受,但这仍然是有间隔的。以"幻觉"为幌子来向中间穿插进一些主观视角,比如主角在洗澡中突然看见扑面而来的凶恶的脸,就能够成功打通这个间隔。"幻觉"虽然显得古怪突兀,但却曲折地反映了主角的内心活动,从而增加了电影的心理深度,比如幻觉中的与莉莉的同性性行为表达了主角妮娜的性欲和追求自我的欲望、幻觉中她看到总监变为魔王来追赶自己代表了她对带着性诱惑的总监的畏惧。

　　因为主角是艺术虚构出来的人物,而且主角的一些主观体验也是电影表现手法的夸张扭曲的结果。也就是说,这些症状是凭空造出来的,并非一个现实中的病人因为其精神上的病理而带出一系列相互关联的症状。所以不能依据这些凭空造出的症状来做诊断。如果非要带着点书呆子气来做诊断的话,妮娜在夜店中所使用的是很可能是兴奋剂,也有可能是致幻剂。服用后出现的兴奋和热舞,以及回家后出现幻觉,这看起来像是物质相关及成瘾障碍。但该病的幻觉会随着药物代谢而减弱消失,如果仅仅一次使用是不太会引起丰富的长达数天的幻觉。也有可能是急性应激障碍或者是急性而短暂的精神病性障碍,但妮娜在数天的间断出现的幻觉中还能保持思维的清醒和完整的舞蹈能力,这都不太符合这三个病的常态。

### 2. 焦虑症状及其功能

　　比起幻觉,妮娜的焦虑要隐蔽得多。可以看到她神情严肃

紧张、不苟言笑、眉头紧锁、眼神警惕，舞蹈动作僵硬准确而不能放松，过于勤奋和自我要求高，面对总监和母亲总是气场不足且小心翼翼，总是担忧自己的主演身份会被同事替代并疑神疑鬼，看到自己的前任的悲惨命运而忧心忡忡。电影也通过严酷的外部环境将一种焦虑的气氛传递出来，比如原因不明且日间扩大的皮疹、态度阴晴不定的总监、似乎不怀好意的竞争者、演出可能被搞砸等。前文提到的"幻觉"也把妮娜内心的恐惧具象地表现，比如总监变成魔王来追杀、莉莉凶恶地出现在浴池水面上准备掐死自己、排练中照镜子发现镜中的自己有独立的举动（这代表一种对自我失控的恐惧）。

　　与母亲的关系埋伏了妮娜性格形成的一些原因。母亲也是芭蕾舞演员，因为怀孕而不得不早早中断芭蕾事业。她对总监这样借权势占女孩便宜的男性心怀警惕，画了很多幅同一男性的画作，表明她心中对感情有很大的遗憾。这种遗憾转变为扭曲的动力，她极力避免妮娜因为对性的好奇而在人生和感情路上犯错，不仅严格要求妮娜早早回家，还在妮娜房中放了很多小女孩喜欢的布娃娃。母女关系看似温馨实则十分紧张，母亲把妮娜作为弥补自己遗憾的工具，全力保证妮娜能避免自己的弯路，因而对女儿有许多控制，比如多次严厉要求女儿不要抓挠后背并强制给女儿剪指甲。并且，因为很少把女儿当作独立的人而是自己的工具，也因为对女儿付出太多心血，母亲很在乎妮娜是否领情，这就使母女关系变为一种畸形的权力关系。在妮娜因为怕胖而不想多吃蛋糕时，母亲的第一反应是生气并打算将整个蛋糕都扔掉，而妮娜的反应是赶紧表示感恩和抱歉。

　　妮娜这个形象虽然不一定达到焦虑性人格障碍的程度,但她的焦虑在电影中发挥了扎实的功能,主要是"作为内在困境在成长中被超越"。妮娜的困境在于她的严谨、怯懦、压抑的个性与"黑天鹅"这个艺术形象所要求的放荡、性感、享乐的个性是不相符的,因此妮娜扮演白天鹅是合格的,扮演黑天鹅则难以达到总监托马斯的要求。她的焦虑型人格替她的母亲来管束她自己,如果她一直躲在循规蹈矩之中,就不太会出现焦虑。但她的艺术追求,她成为天鹅女王、将"黑天鹅"演活的志向,要求她去解放自我、尝试危险的性。这就带来了巨大的焦虑。

　　她的前任贝斯和替补莉莉也分别代表了这两条路线。贝斯和总监托马斯有着私情并在愤恨中主动撞车,这对于妮娜来说代表着放荡的恶果,她为自己可能走入邪路而焦虑,因此她认同母亲的做法继续压抑自己。而在一旁虎视眈眈试图替代自己的莉莉,因为活泼不羁的个性而天然具有黑天鹅的气质,使得妮娜一直有被替代的焦虑,而努力让自己体内的"黑天鹅"突破出来。

　　直到接近电影结尾观众都不知道这是一部励志片还是一部悲剧。别的主人公成功克服精神障碍的电影,其克服的方向是明确的,问题只在于是否能克服困难。而该片的克服过程也和主题一样充满着焦虑:尝试性和夜店并成功演绎"黑天鹅",这是个性的解放和艺术上的更上一层楼,但也是一条可能通往疯狂、堕落和毁灭的道路。主角是否能摘取艺术成果并避免毁灭,这个悬念一直留到电影末尾。所幸的是,尽管一路跌跌撞撞、变故不断,妮娜还是成功了——电影再次用了一个"幻觉"来代表这个新生,也就是妮娜在舞台上由自己背后的皮疹出发全身长出

黑色羽毛成功成为黑天鹅。而这一次,"幻觉"不是主人公的主观体验,而是电影给观众赋予的主观体验。

 **《楚门的世界》——为推动剧情而借用精神障碍**

楚门的"觉得自己活在虚假之中"的感受,正是其作为正常人才会有的感受,如果他和其他演员一样把这一切当做演戏,那么就不会有以上的感受了。但楚门确实是一个实打实的精神障碍患者,他患有特定恐怖症,但这也是这个不正常的环境强加给他的:导演为了阻止他逃离桃源岛,在其童年时让他的父亲溺海而亡,此后楚门对大海有强烈的恐惧和回避。他在某次公务外出需要坐船时,就是一次典型的表现,他对别的事物均无恐惧,唯独在见到大海时紧张不安和回避,还出现躯体症状如身体僵硬和站立不稳。但这里出现了一点小小的疏忽:特定恐怖症患者自己很清楚让自己恐怖的对象,因此常常能够提前回避,楚门其实不至于买了票走到船边才开始紧张。楚门的特定恐怖症在片中有非常明确的象征意义:在船边踌躇不前代表着深陷于这个虚假世界,闭着眼开着车闯过大桥代表着不成熟的脱离,而片尾处他驾着船拼命抵抗风浪代表着他克服了内在的枷锁。

## 九、强迫及相关障碍——强迫障碍

强迫障碍的主要症状是强迫观念和强迫行为。多数患者认为这些观念和行为是没有必要的,但无法摆脱,并陷入强迫与反强迫的对抗中。病程迁延患者可发展出仪式性动作来对抗强

迫，有时这反而成为最显眼的症状。多数强迫障碍患者伴有焦虑情绪，并且有着追求完美和刻板的强迫性人格。

 ## 《飞行家》——精神障碍名人传记片

### 1. 对精神症状的解释

如果一部电影能够做到以下三点：准确充分地表现精神症状、细腻地描绘人在疾病中的体验、运用精神症状有效服务于电影主旨，那么便能称得上是优秀的精神病学电影。

该片主角原型霍华德·休斯即是一个个性独特、有着传奇色彩的强迫症患者。电影也将强迫症作为他人生中重要的侧面加以描绘：小时候对肮脏、病菌和不安全的训诫（电影开始母亲为他洗澡时反复告诫各种病菌及危害"它们会要了你的命……你并不安全"，长大后多次提到对"休斯顿尽是有着瘟疫的沼泽"的厌恶）、怕脏（方向盘上套着玻璃纸、住院期间害怕橙汁不新鲜而要求私人厨师来制作橙汁、对烟味的厌恶）、刻板细致的习惯（牛奶一定要瓶装不要打开盖子、要求送来的巧克力必须是"要中等大小、不要离边缘太近"、送来的 12 颗豌豆排列成 3×4 的阵型并在被别人打乱后感到难受、看见肉切得不整齐也会不自在、对别人西装上的脏物十分在意，在强迫发作最严重时对送来的食物有着细致怪异的要求）、频繁洗手（片中两次表现出他洗手的情形是很典型的强迫发作，伴有强烈的焦虑情绪、患者本人感到很大的痛苦）、强迫性的重复言语（在飞机制造现场重复说"给我看所有的设计图"、在电影结束时说"未来之路"）、在有害于整体进度的情况下过度拘泥于细节（在助手因为耗资巨大而

反对的情况下仍"看了 8000 个方向盘")、强迫性的对完美的追求(执意要在 24 台摄像机的情况下再增加两台、第十卷胶片有镜头重复坚持要剪掉、首映式后剪掉"咳嗽过多"的镜头、飞机表面铆钉要磨平、要求造出能飞在气象层以上的飞机)、强迫性的对极致和卓越的追求(为了让飞机看起来很快坚持要求有云做背景、坚持造出最大的飞机、对飞机速度的追求,对先进飞行技术如喷气式飞机的追求)、偏激易走极端(在赫本分手后烧毁了沾染有她的气息的自己的所有衣服)、强迫性犹豫(让下属帮忙买衣服时反复纠结到哪家商店去买)。

　　除了以上充分表现单个的强迫症状,在强迫障碍的整体发病特点上也表现得十分科学,比如应激事件常诱发强迫发作(在赫本讨好电影公司老板而醋意大发后出现洗手症状、在赫本分手后开始烧衣服、在和商业对手兼情敌交锋后洗手以至于皮肤出血);强迫障碍的发作有时轻时重的特点,好的时候也能正常工作;出现强迫症状时常伴有紧张焦虑(首映式上面对人群和话筒的紧张、让下属买衣服时担心下属记不住买哪些衣服、在听证会上紧张地搓大腿和多次出现的紧张表情);电影能把情绪激动(在赫本分手时、在受到商业对手的贬低时隔着房间门赤身裸体大吼大叫并将纸巾盒扔出)和片段的猜疑或妄想(觉得厂房里扫地的老头是在盯着他、觉得宴会上的若干西装男是在盯着他)这些强迫障碍中不常出现的症状也能表现出来,确实令精神科医生感到敬佩。甚至对强迫障碍的治疗也有所体现,如在听证会前爱娃来陪伴他,在他觉得水池不干净时鼓励他自己洗脸、开导他说"没有什么是干净的"、鼓励他说"你是最棒的……为了我你能做

到的",这可以说是小型的暴露疗法和认知行为治疗的现场了。

绝大部分精神障碍电影都未能充分表现患者在发病中的体验,确实这对导演的电影语言的运用及演员演技有着极高的要求。本片在这点上堪称楷模,如首映式上用频繁的闪光灯、欢呼人群和踩碎灯泡来表现人物的紧张、敏感和不适。休斯在看完飞机方向盘后在车内捂住自己的嘴巴,以焊接火花作为背景,夹杂以突然的正面强光,来表现主角的极度的痛苦,这里似乎是想要表现反强迫,也即用捂嘴不让自己发声的方式和缓慢拼出"quarantine"来阻止自己反复说话,但没有表现其他的用来反强迫的仪式化动作。在听证会前休斯处于精神紧张中,强迫达到最严重程度,除了细致地对不穿衣服、只喝牛奶、瓶子直线排列、大量擦拭后的纸巾进行描写,还用黑暗空间里的放映机的蓝光和红灯光照在身体上来暗示主角的内心活动。其在商业对手来谈判时竭尽全力捂住自己的嘴以避免重复言语的困境,其胡子拉碴、精神憔悴、疲惫不堪又不能自拔的形象令人触目惊心。演员莱昂纳多的演技也是一大亮点,其神经质的眼神、紧张压抑的面部表情均十分到位。

## 2. 精神症状在电影中的功能

强迫障碍也在人物塑造和电影主旨上发挥了显著作用。休斯代表着从爱迪生、乔布斯和马斯克一脉相承的"科技英雄"的精神,他们精力充沛、乐观自信、开拓进取、痴迷于技术进步又固执、专断、注意细节。对完美、体型和速度的极致,对工程师的极高要求和不顾理性建议的专断作风,这些描写极大地强化了主角的英雄形象,并深刻诠释了主角的精神。同时,这种和他的成

功密切相关的品质又给他带来巨大痛苦,这突出了主角的精神力量,使得人物形象更为立体。片中他几次可能因为强迫和紧张而招致失败,这能够让观众悬着一颗心。强迫障碍患者常常是刻板、谨小慎微、循规蹈矩的性格,而片中主角在事业和爱情上却是爱冒险、敢赌、狂热追求和冲动决策,这两个水火不容的性格方面构成奇妙的混合,一方面用刻板习惯来反衬出他冒险精神的传奇性,另一方面用高歌猛进的精神来反衬出强迫症状的病态和对他的拖累。而这两个性格方面的互相冲撞也有合力,那就是塑造了一个形象:因为痴迷技术进步因而注重细节,又因为细节上的过人之处而取得突破。可能原型在大方向上是狂热追求而在决策细节上仍是反复权衡、犹豫不决,只是电影为了突出他的冒险精神和传奇色彩而有意忽略。

如果还有电影想表现强迫障碍的话,可以多着墨于反强迫的仪式性动作,这往往是强迫障碍患者最显眼的行为,而且反映着患者努力在与强迫做斗争。随着患者对自身强迫的适应和克制发生变化,仪式性动作也会跟着改变。另外,患者对自身强迫病情的看法,和在认知行为治疗中的领悟和观念概念,也是一个值得表现的主题。强迫症状常令患者痛苦不堪,这可以隐喻人的内在固有缺陷,而适应和治疗的过程对应着人的自我认识和超越。

 ## 《火柴人》——为推动剧情而借用精神障碍

### 1. 对精神症状的解释

主角罗伊是一个高明的骗子,同时也是一个典型的强迫障碍患者。电影为他的强迫症状慷慨地安排了大量的戏份,之所

以把电影放入"为推动剧情而借用精神障碍"这一类,是因为电影关注的并不是强迫障碍患者本人,而是想要利用强迫症状发挥一个巧妙的功能。

　　他的症状包括:①爱干净。他的房间一尘不染,经常打扫房间,房子内的东西都摆放得很整齐,并且他不让别人穿着鞋子踩进来,也不喜欢别人把他房子里面的东西随便摆放,游泳池中有两片落叶便赶紧捞起。他在打开医生的门把手时需要用手帕包住。②强迫行为和仪式性动作。每次开关门或窗是要反复开关三下,当他没有及时吃他的药后,他的症状加重,开始不停地清扫自己的房间。他怕光,出门要戴深色眼镜,见到光就头晕。③急性焦虑发作/惊恐发作。他在别人家中诈骗时,突然窗户打开,看到户外的阳光和花粉,便惊恐万分、十分难受。他在不小心打翻了药之后,对房间内的脏东西出现了很大的紧张,开始了反复的清洗。他在发现药吃完了之后万分焦虑,几乎是一种濒死体验,他十分痛苦和慌张地跑去药店购买。他的惊恐发作非常的典型,他的同伙甚至都有经验地给他拿来了纸袋以防止过度呼吸。他经常性地反复眨眼睛、嘴里发出怪声、扭头也是强迫症状之一,这可能是躯体焦虑的表现,也可能是共病抽动障碍。他在平时就有很高的焦虑水平,比如他因为紧张而不能在电话里跟前妻说话、在车中等自己素未谋面的"女儿"时出现的焦虑症状被演员演绎得惟妙惟肖。④认真细致的做事风格。他特别注意细节,充分做好安排,一丝不苟,而且坚持按计划行事。这也给观众一个"这人是绝对不会受骗"的暗示。⑤性格固执。他丝毫不受自己散漫的同伙的影响,凡事坚持自己的计划和意志。

坚持要求自己的同伙不要说某个单词。

　　电影中还是出现了一些破绽，这些破绽都是因为没有做到"一碗水端平"，比如在开某些门时需要用手帕包住，开另外一些门时则没有。电影让主人公这个诈骗犯出现强迫症状，这不是临床上的常见情况，因为强迫障碍患者通常性格刻板、循规蹈矩、小心谨慎、不愿冒险，有些患者甚至会刻意避开引起他焦虑和强迫行为的场景。总体来讲他们不大去从事需要创意、需要随机应变、有较大冒险性的工作。另外，罗伊在改邪归正之后，强迫症状就奇迹般地消失了，这固然是电影情节的安排，但这不是临床上的常见情况。强迫障碍是最难治的精神障碍之一，许多患者在经过长时间系统的药物结合心理治疗后仍然残留有症状。

　　但总体而言，该片所表现出来的强迫症状十分丰富而且准确，还对强迫障碍的一些病理特点有所表现。①焦虑和强迫有紧密的关系：许多强迫行为是为了避开那些会引起焦虑的事物或是本身就是为了缓解焦虑，在强迫行为被制止或冒犯时所表现出来的也是不同程度的焦虑发作。医生在临床工作中鉴别患者的某些怪异行为是强迫行为还是精神病性症状时，常常会利用这一点。②强迫障碍患者总体来讲是不大愿意和别人探讨心理根源的，就好像罗伊一心只想着医生给他开药而拒绝深入交谈。

### 2. 精神症状在电影中的功能

　　这些电影之所以放在该类中，是因为精神病学元素是处于特定目的而被拿来使用，所以发挥作用比较具体、分量比较小、

和主题的结合比较松散,虽然有些电影对精神障碍患者的描绘比较生动,但总体上将该类电影的精神病学元素去除掉或是用别的情节来替代,并不影响电影。在其中,这部《火柴人》是最为独特的,主人公的强迫症状和剧情几乎没有关系,但却深刻对应着主人公的内在精神脉络,并把一个本身就极具戏剧性的故事提升为一个自我救赎的人性故事。

某豆瓣网友对罗伊的心理根源做了令人信服的分析:罗伊干的是骗人的职业,虽然他表面上显得毫无愧疚感、用"行骗艺术家"来美化自己,但他的潜意识里排斥这种罪恶感,其结果就是产生了洁癖,想通过清洁来去除内心深处的罪恶感。房间代表着一个人的内心世界,清扫房间就是清扫自己的内心。阳光代表着正义,内心罪恶的人害怕见到阳光。门是内心与外在世界的通道,开门时有重复动作代表着在现实与心灵之间徘徊不定。最后罗伊和前妻破镜重圆,洗心革面从事正当工作,他的病症也就消除了。

精神病学元素在电影中的作用是"以精神障碍来隐喻人类的生存状况",但和该作用的其他典型影片略有不同的是,该片中的强迫障碍所隐喻的不是普遍意义上的人类生存状况,而是一个具体的人在个人精神生活中的危机。这个作用非常具有推广价值,在其他许多具有精彩情节的剧情片中,当需要揭示主人公的隐藏的精神困境时,就可以像该片一样找一个精神障碍套上去,比如《西虹市首富》中给突然暴富变得奢侈的王多鱼安排一个躁狂发作、给《我不是药神》中困惑犹豫的程勇安排一个强迫性穷思竭虑、给《流浪地球》中缺少陪伴而叛逆的刘启安排一

个对立违抗性障碍,等等。

## 十、创伤及应激相关障碍——创伤后应激障碍

因为对战争和灾害后人群的心理援助的发展,创伤后应激障碍在近年来越来越得到重视。该病是由于受到异乎寻常的威胁性、灾难性心理创伤,比如战争、严重事故、地震、被强暴、被绑架等,而导致的。特征性的症状包括闪回、噩梦、回避创伤性场景、和情感麻木等。这些症状在创伤结束后才出现,并且会持续很长时间。

 《从心开始》——以患者生活为主轴

### 1. 对精神症状的解释

虽然近些年来创伤后应激障碍(PTSD)的名气很大,但它毕竟还是一个面目不大清晰、疾病特点不大好把握的一个精神障碍。这部影片对 PTSD 的症状和疾病特点有非常详细而准确的描写,甚至可以说有比较大的教学价值。它的症状描绘整理如下。

A3 获悉亲友发生创伤事件:查理并非自己亲身经历惨烈事件,而是他的妻子和三个女儿同时坐飞机失事,他后来才得知这一信息。这也解释了他闪回和噩梦的症状相对较轻,而情感麻木和隔离的症状相对较重。

B1 对创伤事件反复的痛苦记忆:查理称常常想起已经死去的妻女,"实际上有很多很多时候我都看见她,在街上,我曾在街

上，在别人的脸上看到她的脸"。

B4 和 B5 接触到创伤事件的线索会引起精神痛苦和生理反应：最明显的是在法庭上对方律师故意大量展示妻女的生活照片，使得查理非常痛苦、烦躁、忍不住大发脾气。其他较轻的例子包括看到强森的牙医执业生涯当中的荣誉而想到自己过去的牙医生活并突然暴怒，强森无意中试图了解他的过去生活他也会发怒。

C1 回避关于创伤事件的记忆：这点在电影当中有多处表现，比如他拒绝和强森提起自己过去的生活，在和治疗师的前几次晤谈中坚持不提及伤心往事、不肯暴露自己对于往事的态度。

C2 有意回避一些线索：比如强森问起他反复装修厨房的事他就试图转移话题，关掉了电视上关于 911 事件的报道，除了自己的经纪人之外断绝了和其他知道自己过去生活的朋友的联系，拒绝见岳父和岳母。

D3 对创伤事件的原因的歪曲认知：比如他妻子在上飞机前想和他讨论装修厨房的事，他粗暴地拒绝了，在出事之后深感愧疚而反复地装修厨房。

D4 持续性的负性情绪：他长时间地处于内疚之中，精神面貌萎靡不振，形容邋遢，看起来怪模怪样。

D5 对重要活动兴趣下降：他在创伤事件之后就放弃了自己牙医的工作，靠的是政府的抚恤金，成天待在家里打游戏和反复装修厨房，过着颓废而孤僻的生活。

D6 与他人脱离或疏远：这是电影中着重表现的一点，他脱离了自己以往的几乎所有朋友，脱离了作为他的唯一亲人的岳

父和岳母,几乎不和异性社交,在听到强森的父亲去世的消息后他也没有流露出应有的同情。

D7 持续不能体验到正性情绪:查理成天沉迷于游戏,并十分热衷于看喜剧电影,看起来他似乎能从中获得乐趣,但这正是他情感异常的表现之一,因为他并不是从人与人之间的情感联系当中获得正性情绪,反而极端地依赖这种短暂的非社交的快乐。

E1 激惹的行为和愤怒的爆发:电影中出现四次,一次是在酒吧中强森试图问及查理的过去生活而引发查理的怀疑和暴怒,一次是在参观强森的执业荣誉时暴怒并打砸,一次在识破强森安排偶遇的心理治疗师,最后一次在法庭上受刺激而大闹。

E2 自我毁灭的行为:在大量倾诉往事后试图自杀。

在临床上患者都是各有各的面貌,当然不可以削足适履地要求他们按照诊断标准来生病,但是在为精神障碍注入一个艺术形象时,情况就不一样了。既然这部片子有一种"按诊断标准来拍摄"的意图,还是应该要把这个精神障碍拍得"味儿正",以免在被公众接受后引起过多的浪漫想象和误解。至少有以下几点是有提升空间的:①PTSD 的患者可能会有一些分离性遗忘,但是这种遗忘仅仅针对的是创伤事件本身。在这个电影当中我们看到查理竟然不认得大学同学,也不记得大学时的生活,这是有点偏差的。②PTSD 的患者在解释创伤事件的原因或结果时,可能会有一些认知上的偏差,比如觉得灾难很可能会再发生、周围生活很不安全,或者自己是罪魁祸首等,但像查理在电影中有两次觉得强森是不明组织派来调查他生活的,这样的妄

想和临床实情就有些不符。

## 2. 精神障碍在电影中的功能

这一篇讲的是一个在"911"事件后丧失妻子女儿的男人查理的故事,可能是因为"911"事件对美国人伤害太深,许多美国人对此深有感触,所以这部片子在风格上力求平淡,感情真挚,不煽情,追求体现生活的质地。其中有些内容是外人不大能领会的,但特别契合当时美国人的情感需求,比如对中产阶级家庭价值观的强调,比如强森的执着帮助,再比如片中虽然角色之间有所冲突,但都没有坏人,一片团结祥和之气。

这部片子就是典型的"按诊断标准来拍摄"的电影,有意识地来科普这个精神障碍。和同一主题的《生于7月4日》相比能够很明显地看出这一点。这样的片子把这种精神障碍中老百姓认识不足的那些症状或疾病特点也能够拍出来,比如说 PTSD 的情感麻木和社会隔离这两个症状,就是老百姓不大能想象得来的症状。这些微妙症状总的来讲戏剧性不足,要想拍好比较困难,但这部影片还是努力做到这一点,虽然代价是使整部电影变得比较拖沓。

PTSD 在电影的主题上发挥的作用是,形成一个"困境-克服"的结构。PTSD 使得查理拐入一条痛苦、封闭、往下走的人生道路,这也是强森的困境,他看着老朋友深陷痛苦而无力帮助他甚至反为其害。而这个困境在强森和女心理治疗师等人的坚持下,使得查理得以走出困境。这个过程中,强森的高尚人格、真挚感情和查理的痛苦沉溺,人与人之间的互助感情和暴虐的创伤事件,这两对矛盾都得到了强化。

而在具体情节上 PTSD 也发挥了一些有机作用，比如影片开头时强森对查理十分挂念，主动关心，而查理看起来十分古怪，又不肯接受帮助，这就构成了一个悬念，吸引观众去探查，原来这是因为查理罹患 PTSD 的缘故。还有，查理在突然倾诉妻女的死亡经过后，回到家便试图自杀，因找不到子弹而试图通过挑衅警察而被击毙，这构成了该片中少有的高潮，这个情节是符合 PTSD 患者的心理特点的。对创伤事件的遗忘和回避是对人有保护作用的，虽然长期来看面对创伤事件有助于走出阴影，但过急过粗的暴露有可能对患者造成二次打击。

### 3. 从该影片得出的启发

该片可以看成是美式主旋律疗愈片，所以立足于现实，全片温情脉脉，也不太直接揭伤疤。其实，创伤事件本就是电影的常见素材，创伤后应激障碍中有着丰富而富有戏剧性的症状，可以利用这些拍出令人目眩神迷的文艺片，比如：①PTSD 可能有"人格解体"，也就是患者觉得自己的精神和躯体有脱离感；或"现实解体"，也就是觉得周围环境不真实。在表现这些症状时可以大量地使用"心理的超现实表现"手法，将观众拖入主角的主观体验中。单单以这两个症状为主题就能够撑起一部电影。②PTSD 可能有"闪回"，也就是在清醒时脑海中不断闪过创伤事件画面，并可能有噩梦，在梦中梦到创伤事件，这些是运用混剪手法的入口。③个人的创伤，是时代创伤的缩影；个人的困惑混乱，可以映射时代的矛盾争论。但该片在"以小见大"这项上可以打零分，完全没有对美国人民痛苦的描写、对美国错误外交政策的反思、对生命权的探讨等，用温情脉脉的面纱遮去了矛盾。

 **《生于 7 月 4 日》——描绘别样人生，角色暗合精神障碍**

### 1. 对这类电影的要求

作为本类的典型电影，该影片所关注的对象人群本身就是某种精神障碍的高发人群，在其中顺道对症状有所表现。我们对这类电影的要求就和对《从心开始》的要求不一样：我们希望这类电影更加如实地反映人生、尽可能地按照实情去反映其畸形生活的真实面貌。就好像我们为了临床教学会期待遇到病情独特鲜明、病史真实丰富的临床患者，这类电影中的人物和临床上的疑难患者一样，其与典型患者的主流疾病特征不一致的地方，反而能帮助我们更好地理解该病的核心病理。

### 2. 电影中的 PTSD 的症状

该片在表现 PTSD 时与《从心开始》构成了有趣的互补，结合起来观看有助于形成对该障碍的全面印象：《从心开始》中的查理是获悉妻女的突然遇难，所以他情感麻木和隔离的症状较重，而本片中的朗尼直接在战场上目睹杀戮场面，其中包括平民和儿童的惨死、误杀战友的愧疚和中弹受伤的刺激，所以其闪回和噩梦的症状较重（在墨西哥嫖娼后出现噩梦，梦见平民惨死和误杀战友的场景，在满头冷汗中醒来）、过分的惊跳反应（在花车游行中听到礼炮出现了过分的惊跳反应）、注意力不集中（在演讲时突然走神而讲话中断）。另外有些症状深刻地嵌入到电影情节和主人公的人生危机中，比如不计后果或自我毁灭的行为，朗尼的同伴在墨西哥酗酒、殴打妓女、冒险跑去另一个妓院却被半道甩在路上。

### 3. 精神症状在电影中的功能

朗尼的这两个精神障碍（包括下文提到的适应障碍）在电影中发挥的作用是帮助构建了"困境-成长"的主题。相比于《从心开始》，该影片对困境表现得更为深刻感人，主人公"成长"的部分更有分量，其困境及成长的思想轨迹更为深刻清晰。在表现"困境"时，看得出来电影"很敢拍"——拍出荣军医院内工作人员的管理混乱、对患者漠不关心甚至是轻蔑嘲讽，拍出反动当局的镇压抗议群众、对士兵漠不关心、不顾民意的政治操弄，拍出国内反战的各色人等比如抱怨国内没人权的黑人、高喊爱与和平的嬉皮士，拍出越战老兵们吸毒嫖娼、醉生梦死、愤怒无处发泄的生存现状。电影很好地发挥了"以小见大"的功能，通过一个小人物的适应障碍，串起了诸多矛盾激烈的社会议题，折射了整个社会的顽疾。主人公的 PTSD 和适应障碍中的诸多症状，作为素材很好地支撑起了人物的感情，比如朗尼在餐桌上对弟弟的发怒、在初恋女友无暇顾及自己时的落寞、闪回回忆起自己误杀战友的深深愧疚等。他在和其他老兵斗殴结束后躺在沙漠上说的话"我生活在一个小镇上，那儿的生活很正常，合乎逻辑，有爸妈可以依靠……在我们失去一切之前，我们该怎么办？"令人动容，这很好地揭示了创伤事件对人的影响的核心：维系正常生活的逻辑被打破了，感觉自己被正常的生活隔绝在外。

电影在进入"成长"的部分时，响应了人本主义疗法的一些理念。比如朗尼拜访被误杀的战友的父母，向其当面道歉。朗尼终于承认这是不义之战、不再用虚幻的爱国热情来为自己撑腰，而是为自己找到新的人生意义——向美国民众展示战争伤

痛和战争实情、控诉和揭露当局的虚伪面貌、尽快终止这场不义之战。随着这一健康思想的产生，他的思想危机被克服了，开始走向新的奋斗之路，精神面貌为之一新。

### 🎞️ 其他相关电影

表现该障碍的其他电影包括《比利林恩的中场战事》。

## 十一、创伤及应激相关障碍——急性应激障碍

急性应激障碍是指在急剧的精神刺激作用下，患者短时间内发病的一类精神障碍，表现有强烈恐惧体验的躁动和行为紊乱，或者呆滞和不语不动。也就是民间所俗称的"被吓疯了"。在刺激事件消失后，一般在几天至一周内完全恢复。

### 🎞️ 《芳华》——为推动剧情而借用精神障碍

#### 1. 对精神症状的解释

何小萍的起病是急性的，主要表现为呆滞、茫然、认不出人，医生称与战争惨状和突然获奖的刺激有密切关系。症状在不长时间内恢复，最后能和刘峰重逢相爱。这是比较典型的"急性应激障碍"。因为缺乏关于遭受应激长时间后精神状态（如闪回、回避、爆发惊恐等）的信息，除了呆滞症状外未提及是否有精神病性症状（如幻觉、妄想、言行紊乱等）和康复进程，诊断为"创伤后应激障碍"和"急性而短暂的精神病学障碍"依据不足。

看起来编导似乎没有那种意识去按照教科书来把该病描绘

全。但是因为该片忠于现实、接地气的风格和扎实的表现功力，其实把该病的多个方面的特点都展示了。

应激事件——伤员惨况、繁重工作和炮火威胁，是其发病的直接原因。但最主要的应激事件是思想上的危机——她是在被评为"英雄"时才发病的。她的理想最终在刘峰被下放后彻底破灭，巨大的失望是一重精神危机。而在战场上她见识到了真正的英雄主义，其信念在一片废墟中悄然重建时，她又被捧为宣传工具。这里面有强烈的荒谬意味，是第二重危机。值得注意的是，还有若干电影和该片一样，在使用精神障碍元素时采用了"虚实结合"的方式，也就是表现了一个现实的致病因素或症状，这同时是一种灵魂上的危机。

个体易感性——异乎寻常的应激性生活事件是发病的直接因素，但电影也没遗漏对性格基础的表现。何小萍有着敏感、脆弱、情感丰富、内向、固执的特点，她从小失去父爱、在继父家中饱受歧视和欺凌，因为父亲身份问题而前途蒙上阴影，入团后又因汗味和生活习惯问题遭受排斥嘲讽，这些对她心灵的伤害从她急于穿上军装成为解放军、刻苦练功期望得到认可、撕掉自己的照片和不敢坐朱克的床等表现上可以看出。她在处理照片事件时的拙劣、在遭受围攻时的愤怒大叫也反映出她处事刻板、幼稚、简单化的特点。电影中表现的她的善良、有同情心的特点，也意味着她在遭受刺激时常会有激烈的情感反应。

症状——影片仅仅反映了她呆滞、目光空洞、缺乏情感反应的表现，这些都符合该病的特点。急性应激障碍的症状有很大的变异性，典型表现是最初出现的"茫然"状态，如意识范围局

限、注意狭窄等，就如常人所说的"吓傻了"。但茫然比"呆呆看人"更多表现为屏蔽外界刺激、像一个无思无想的人活在自我圈子内，如果能增加一些眼神游移、毫不在乎、无意义的摸索动作和定向障碍（无法认清人物、时间、地点）等，似乎能更为传神、更突出人物悲剧性。除了茫然，该病患者还会有激越活动如逃跑或神游，在度过茫然阶段后还会有抑郁、焦虑、愤怒、绝望、退缩等表现。或许导演是为了避免落入滥情夸张的俗套而加以节制，并未对激越等症状进行表现。毕竟经历大风大浪后的茫然无措更加有震撼力。

预后——病中的何小萍被歌舞所触动，在茫然状态下来到月光下的操场，独自翩然起舞，算是顺便为艺术的疗愈作用打了一波广告吧。该病患者在应激性环境消除后症状能迅速缓解。即使应激持续存在，症状在数日后也往往能减轻。最后何小萍和刘峰相逢时已经恢复正常，电影并没有去表现"迅速缓解"这个特点，因为按照刘峰的经历去推算已经是数年之后了。

### 2. 精神症状在电影中的功能

该片中急性应激障碍的戏份并不多，但该障碍完全融入情节和立意当中，发挥了隐匿又深刻的作用。总的作用是构成"困境-成长"的结构。具体而言还发挥了隐喻和批判的功能。①以疾病的罹患与康复，隐喻灵魂的受挫和升华：何小萍长期承受压力，被惩罚派去战场而大受刺激，精神上的应激因素和灵魂所受的苦难是对应的。而她依靠自身的善良和信念，在榜样的鼓舞和艺术的滋养下最终走出创伤，精神障碍的康复和灵魂的升华也是对应的。②以一种"病态"构成了对"常态"的批判姿态：彻

底失望的何小萍在文工团演出中消极怠工，和其他积极往上爬的演员相比是一种"思想病"，但这种病态所凸显的是何小萍的内心操守。这不仅是对自私庸俗的人们的批判，也有一种对世道的感慨。

## 十二、创伤及应激相关障碍——适应障碍

适应障碍是指人在生活发生明显变动时产生的一些短期的和轻度的烦恼状态。比如说居丧、离婚、失业或变换岗位、迁居、转学、患重病、经济危机、退休等，往往不很严重，但涉及生活方方面面的改变，使人感到抑郁、焦虑、无所适从。症状的严重程度往往与生活事件的严重程度、个体心理素质、心理应对方式等有关。一般来说该病的持续时间不会超过半年。

### 《生于7月4日》——描绘别样人生，角色暗合精神障碍

朗尼的战后生活中，适应障碍的分量和深度要比 PTSD 大得多。他实际上面临着双重的适应障碍：开始时对自己受重伤只能坐轮椅、不能生育的现状难以适应，在医院中感到沮丧和发脾气，对此他的自我拯救之道是极力强调爱国价值观来为自身的牺牲赋予意义，以光荣的越战老兵身份为自己撑腰打气，但他很快就发现国内民众并不买账——反战抗议此起彼伏，昔日同学忙于赚钱、对"反赤叙事"不屑一顾，民众认为这是一场不义之战或者看不到远赴重洋作战的意义，他对这个新出现的荒诞尴尬的状况极其不适应。第二重困境从外在蔓延进内在，随着他

对反战抗议的接触，以及目睹反动当局对群众的殴打，他自己也开始质疑这场战争的正义性，他用以支撑自己的信念在内部瓦解了，他开始酗酒、发酒疯、斗殴、嫖妓。这第二重困境更为深沉和严重，可以说是人生意义的全面危机。该片因为直面尖锐矛盾、有较高的思想性，连带着让适应障碍也显得比较深刻，这是一个"思想危机具象化为精神障碍"的例子。反过来也启示着我们，那些着眼于表现某一精神障碍的电影，也应该追求让具体疾病去映射广阔深刻的社会和思想议题。

适应障碍在应激源或其结果终止后，症状不会持续超过随后的 6 个月，可是朗尼的应激源持续存在，他的精神危机也逐渐加重并持续数年。出现了两个需要标注的情况：①伴抑郁心境：适应障碍患者常常伴有不同程度的抑郁情绪，影片对此有着重表现。从朗尼回家后触目可及的尽是令人沮丧的情况，使得他在除了被表彰的花车游行之外几乎没有开心时刻，比如他和初恋女友相见但女友忙于谴责战争、组织学生抗议而无暇倾听他的感受和表白。他的抑郁情绪持续积累，开始变得暴躁愤怒、容易激惹，将怒气撒向家人、在信奉天主教的母亲面前大声吼叫和骂粗话等。②伴行为紊乱：随着内在信念的崩塌，他内心的怒气达到极点、开始放纵自己，他随便招惹台球室中的陌生人差点被打，对在墨西哥一起度假的其他老兵恶语相向、扭打滚落到路边等。

## 十三、分离障碍

分离障碍即民间俗称的"癔症、歇斯底里"，多出现在女性和

经济文化落后地区。患者大多具有容易受暗示的表演型人格，在受到创伤或陷入尴尬、悲愤、羞耻等强烈情绪中，通过出现了一些自己所不能"掌控"的记忆、身份、感知觉和行为，来暂时地逃避窘迫。这些症状可以是选择性遗忘、身体僵硬、怪异动作、抽搐、晕倒、情感暴发等。其中最严重的情况是出现多重人格，也即出现若干个和患者平时身份完全不同的新的身份，具有新的名字、记忆和言谈举止。这些新的身份往往是在受到创伤后产生，替主人格封存那些痛苦的记忆。

## 《三面夏娃》——以患者生活为主轴

### 1. 对精神症状的解释

该影片在黑白片时代的 20 世纪 60 年代，就能注意到精神心理题材的艺术和思想价值，依靠一个患者的生活来支撑起全部剧情，具有不容磨灭的开创之功。该片所描写的多重人格（也即分离性身份障碍）启发了后世大量电影来利用这个题材，但相比于这些电影常常花里胡哨地将之作为奇幻元素来利用，该片更令人称道的是"在平实中见伟大"——能够平实地直接描绘全部病情，并巧妙地在其中寄寓深刻而进步的思想主题。

分离障碍临床上见得少，由心理因素推动，所以症状多样多变，不容易总结出规律。既然本片是平实地把一位患者的患病经历作为主要剧情，也就能讨论这个"真实个案"的精神病理。该片据说是基于真人事件改编，如果确实有患者如此表现，当然不能说编导随意按照自己的想象而设定，但还是要指出这个"真实个案"有几处地方和临床常情有距离。

（1）仅仅通过呼唤名字，患者在以手掩面之后便转换人格，甚至是当面就转换人格：一般来说这类患者的人格转换需要一个单独的场合来过渡，比如去一趟洗手间后回来。当众发生转换的情况较少，而且主要在文化水平较低的人大受刺激后出现。确实有患者能在旁人的要求下"请出"某一个特定的次人格，但很少见，而且患者需要处于感到安全和信任的环境下。一般人格转换也是在带有一定心理强度的事件的诱发下出现。因为次人格的出现是为了帮主人格解围的，如果就这么轻易地当面转换，会让旁人嗤之以鼻、认为是假装，这样次人格来帮忙的效果就大打折扣了。

（2）医生拉着丈夫当场检验伊芙的人格转变过程：原理同上，很难想象患者会在一个不安全的、受到质疑的环境下反复发生人格转换。

（3）在 6 岁时被强迫亲吻祖母的尸体，这种创伤事件相比于其他能诱发分离性身份障碍的事件要轻得多：这类童年创伤，不仅要强烈，还需要带有强烈的羞耻感，使患者自己难以面对、也难以向别人倾诉求助，性侵是最符合这两个特点的。几乎所有从童年起就出现分离性身份障碍的患者都有被性侵史。

（4）创伤事件和新发的人格没有关系：无论是拘谨软弱的白伊芙还是放荡轻佻的黑伊芙，都与亲吻祖母尸体这事没有关系、都没有发挥出替主人格承担痛苦记忆的功能。勉强解释的话，可以说亲吻祖母尸体是在承担作为亲人的艰难责任，可能产生一个内敛的身份来合理化这种责任，也可能产生一个外向的身份来对抗这种责任。但显然 6 岁孩童不会产生这么复杂和曲

折的心理防御。如果创伤源是那个生硬粗暴、关爱不足的丈夫，倒比较能解释这两个次人格。事实上电影也是从这点出发来阐发主题的。

（5）白伊芙和黑伊芙占据身体的时间太长，以至于模糊了主人格：电影最后是简记起了所有童年回忆，那么简是主人格无疑了。在临床上，即使是人格转换快速的患者，也不难看出主人格，因为主人格是存在时间最长、内涵最丰富、记忆最完整的，其他人格一般在"帮完忙"之后就退去了，不大会出现片中这样医生先见到次人格，继而在催眠中才引出了主人格的情形。不过这可能是电影为了制造惊奇效果而在前期用次人格蒙住观众。

（6）催眠过程太短、太简略，而且没有事先向来访者告知内容和风险：这类患者普遍暗示性强，不少人经过简单操作即能催眠。鉴于伊芙的身份障碍这么重，医生三下两下就成功催眠，也是在情理之中。只是医生在实施催眠之前没有告知催眠治疗的性质和风险、没有知情同意、没有充分建立安全和信任的治疗关系、作为男医生治疗女患者也没有请第三人在场，这些起了不好的示范作用。

除去以上问题，电影在表现病情上是比较靠谱的。比如女主角的精湛演技，能将畏畏缩缩、忍辱负重、甘愿牺牲而过分压抑自己的家庭主妇形象表现出来，也能将像怀着报复心一般地去寻欢作乐、招蜂引蝶、享受自由人生的风流女郎形象表现出来，更能够将介于两者之间的通情达理、自信自爱的独立女性形象演绎出来。并且充分利用了次人格干出来的怪事和次人格的依次出场，创造了悬念。医生注意到简的问题可能来自6岁的

某个经历,并在催眠中帮助她重新经历童年创伤,并帮她以成人的成熟身份来成功处理创伤。这些是对催眠治疗的比较写实的表现,当主人格能够独自承受或处理童年被压抑的创伤,也就不需要次人格来挡刀了。电影算是抓住了治疗的原理,虽然过程表现得粗糙简略。

### 2. 精神症状在电影中的功能

精神病学元素在电影中发挥的主要作用是"精神障碍作为现实病态的载体",当然也可以说是作为一种内在困境得到了克服,但并非主要作用。要理解为什么这么判断就要讨论电影的思想主题:女性不应作为男性的依附,也不应作为男性的玩物,而应该作为独立的、自爱自强的人。从病理的角度讲,给简安排一个童年创伤比较说得通,但简的两个次人格事实上和其丈夫关系密切:丈夫生硬粗暴,只把简作为保姆来用,处处控制妻子,他所在乎的只是自己的孩子。另一方面,这个丈夫也是一个轻佻好色之徒,和那些在俱乐部中将女性作为猎物的水手没有两样,这也是社会对女性的两种态度的写照:要么把女性当作奴仆,要么把女性当作娼妓。这种现实病态施加于女主人公身上,就体现为两个糟糕的次人格。不愿被束缚就只能沦为娼妓,不愿被玩弄就只能回归家庭的束缚,似乎无他路可走。她的两个次人格来回转换,真正健康的主人格迟迟不能出来,就是这种状况的写照。

简最后在医生帮助下康复了,电影明面上的说法是医生催眠成功了,但需要认识到,医生的立场和态度才是这场"思想治疗"的关键。所有男人中,只有医生是真诚地对待她的,倾听她

的痛苦、上下求索来寻找治疗之道、对作为"人"的她表示欣赏、面对撩拨不为所动。这种人本主义的支持,一方面用优秀人格做了示范,另一方面鼓励了简去追求健康的人格。电影末尾简不再发生人格转换,夺回了孩子的监护权,和新男友开始了新生活。

电影这种用疾病来代表现实病态,用次人格消失、主人格浮现来代表女性新人格的生成,是很巧妙的运用,从今天的眼光来看也是典范级的运用。而且其中蕴含的女性追求独立人格的进步思想,仍然远远超过今日的很多电影。虽然在精神科医生看来,用分离障碍的病理来支撑这一进步理念,在剧情构思上颇有不契合之处。

## 《捉迷藏(2005)》——将精神障碍作为一种奇幻元素而运用

### 1. 对精神症状的解释

之所以把该片放在"奇幻元素"这一类,是因为该片利用分离障碍(也就是俗称的癔症,其中一个比较引人注目的症状是多重人格)刻意追求悬疑和转折效果,情节过于离奇,而且运用分离障碍的病理特点来创造这种悬疑不甚准确。在涉及分离障碍的电影中,编导们常常只想着利用多重人格作为噱头而缺乏实事求是的态度,表现该障碍时生搬硬套、随意捏造。正因为此,也没有办法利用分离障碍的知识来帮助解读悬疑的情节。此处仅仅结合电影情节介绍相关的分离障碍病理特点。

(1)父亲大卫在杀妻后发展出另一个人格——人在遭遇巨

大的创伤性事件后有很小的可能会发展出另一个人格来替主人格承担痛苦记忆,有以下特征的人可能性会略高:女性、年龄较小、性格比较脆弱、受暗示性强、文化较低、阅历较浅、见到过其他癔症发作者。艾米丽出现双重人格是比较符合临床常情的,大卫作为中年男性,而且还是有心理学头脑的、资深的心理治疗师,他出现双重人格而且次人格这么鲜明、和主人格之间的记忆分隔那么彻底,这与临床常情相去甚远。主动杀人者遗忘自己杀人,绝大多数是装病,几乎不会出现双重人格,因为这些人就算不是心狠手辣者,性格坚强也远超普通人。一些过失杀人者可能会出现分离性遗忘,即唯独对这一事件缺乏记忆或记忆模糊而生活其他方面如常。

(2)大卫所出现的次人格在继续杀人和垄断女儿——次人格的出现是为了替主人格承担痛苦记忆,所以次人格的内容与痛苦记忆密切相关,一般是两种情况:一种是退化的、直接承担痛苦记忆的,比如停留在创伤发生的年龄的儿童身份,或者是针对创伤事件有激烈的悲伤、愤怒等情绪的身份;另一种情况是较为成熟的,比如说与创伤发生年龄相近的一个陪伴和安慰的小哥哥小姐姐身份,甚至可能是一个比患者当下年龄还要大的、处事沉稳、性格坚强的身份。大卫所发展出的这个次人格为了垄断女儿的爱而杀死那些试图关爱女儿的人,这里看不出次人格对痛苦记忆的分担或疗愈作用。另外,在面对和过往创伤事件类似的事件时,主人格可能切换到次人格,可能发展出新的次人格或表现为歇斯底里,但总体上都是回避的态度,而且次人格们相对于主人格都是比较短暂和行动力比较弱的身份。像大卫那

样在次人格中仍然继续杀人,甚至凶残程度超过主人格,这与临床常情不符。

(3)浴室里写的红字是艾米丽的字迹和蜡笔——多重人格在发展成熟后,次人格的言语、动作、姿态、生活习惯甚至字迹都可能完全不同,像是完全变了一个人一样。但在年龄较小的患者,或者次人格出现的早期,可能在很多方面都与主人格分享,甚至旁人都不易发现已经出现了次人格。多数情况下,不同人格之间是不知道对方的存在的,但也有少见的情况是某个次人格知晓并有意识地保护其他次人格和主人格。某个人格做下的事,另一人格在得知后常常显得错愕并否认。在旁人的反复提醒下,有些患者的主人格能够"意识"到自己有另外的人格存在。

(4)大卫常常在凌晨两点多醒来——人格之间的转换,常常有一些"契机",时间久了周围人甚至能够根据契机来识别人格转换。这些契机比如遇到了与创伤事件类似的事件,一些严重的分离障碍患者甚至在有情感压力的事件面前就能出现转换;或者是进入到某个特定的场地或场景,如学校或是和继父母相聚等。内心思想活动也能使患者自发向次人格转换,这种情况一般出现在无人或少人注意的场合,比如患者想向家人展现强硬的态度时,进洗手间出来后就换成了强硬的次人格。次人格向主人格的恢复一般没有契机,也可以是在应激事件消退之后,一般也需要一个无人或少人注意的场合。大卫在凌晨固定时间醒来,这个时间与创伤事件有关,这个细节本身比较像一个契机,但大卫醒来后是恢复了主人格而不是向次人格切换,他的

次人格出现时倒没有提到契机。想拍分离障碍的类似电影，如果能注意并充分利用契机，则有助于使电影思路清晰和逻辑严密。

（5）大卫在储藏间看到封存的耳机和空白的笔记本而大感震惊、悟出查理乃是另一个自己——分离障碍患者虽然常常"觉察"不到自己另外的人格，但别人向其转述其另外人格的表现时，常常也能"接受"，甚至还能向别人介绍自己的次人格。如果别人尖锐直接地向其指出其次人格或者指出这是一种病，很可能不仅不能帮助患者醒悟，反而激发患者进一步去捍卫其行为模式，因为分离障碍这种行为模式虽然有缺陷，但本身也是一种保护手段。片中大卫在为查理是谁大惑不解并在觉察后大感震惊，这是电影为了累积心理势能和制造转折才这么拍，患者在独处时并没有向外界展现身份的必要，自然也就没有人格之间的切换和冲突，也不会为这种切换冲突产生镇静或烦恼。

## 2. 如何利用精神症状的建议

多重人格是悬疑片所钟爱的题材，主要是多重人格有这个特性：同样一个演员可以作为多个角色来表演，或者同一个角色让多个长相不同的演员来表演。这样就相当于一块大的、逼真的幕布横亘在台前来充分地误导观众，使之以为就是故事的全部，而在多重人格这块幕布解开后，观众在震惊之余发现台前台后的故事仍然是完整的大故事。所以成功的悬疑片，自然要有强烈的悬疑和转折效果，又能让观众在用新视角回看台前故事时深感合理严谨。该片和其他粗糙的悬疑片有着共同的问题，就是前半部为了悬疑而悬疑、大摆迷魂阵，然而在真相揭晓后，

除开以上分析的对分离障碍病理特点的误用之外，还有许多破绽和无法解释之处，这就让观众看完后的回味讨论大为减少。

就悬疑片的效果而言，父女两人各自有两个人格，互相交错误会产生许多谜团，这个设计相对于一个主人公出现多个人格来说在结构上是一个创新。前半部误导观众认为小女孩有问题，而后揭示是这个爸爸有问题，这充分利用了双重人格来达成令人大呼过瘾的转折。分离障碍是一个很有心理深度的障碍，并且有精神分析理论作为支持，按理说应该有许多表现该障碍的优秀心理片，但现实是绝大多数电影都只想着拿多重人格作为噱头，其他症状诸如分离性遗忘、分离性漫游、人格解体和现实解体等鲜少得到关注利用，对多重人格的利用也更关注对悬疑剧情的促进而非表现人物内心深处。期待未来能出现准确表现分离障碍病理特点、充分利用病理特点来探讨心理问题的电影，比如像《心灵捕手》那样在一个心理治疗案例中利用多重人格来讨论性侵、丧亲等重大创伤，像《我的忧郁青春》那样以成长中的主观视角利用分离性遗忘来讨论校园霸凌、失恋、亲子矛盾等。

### 其他相关电影

《K星异客》中主人公的表现需要和分离障碍相鉴别。另外，《分裂》《致命ID》《爱德华大夫》《惊魂记》《搏击俱乐部》《病院惊魂》等一系列人格分裂电影，在表现分离障碍的病理时错误甚多，可供批判学习。

## 十四、喂食及进食障碍——神经性厌食

 相关电影分析

接下来要分析的影片是典型的"以患者生活为主轴"的电影,能清晰地看出编导是先打算如实描绘进食障碍患者人群,从中选出比较有代表性的案例,然后将之拓展为故事。所以该片也是天然的进食障碍教学片,并且因为其主角比较有深度的思想历程和积极的主题,也很适合用于公共卫生教育。

**1. 对精神症状的解释**

主角就是按照最典型的患者形象来塑造的,甚至都能注意到给主角安排一个艺术设计者的职业,确实很不容易,体现在以下几点。

(1)身份:这类患者常具有的特征包括青少年女性、面容姣好、独生子女、家境优渥、父母看起来都是体面人但有着潜隐的家庭问题,女主角也是如此。

(2)节食和运动行为:女主角对吃饭非常抵触,用刀叉对食物挑挑拣拣、磨磨蹭蹭,对所有食物的卡路里倒背如流,寻找各种机会在避开人的地方做运动,稍微多吃点东西便千方百计盘算着消耗掉。其他病友也帮助补全这些现象,比如有人因为太瘦而鼻饲输入营养、有人催吐而造成流产、有人偷偷外出跑步、神经性贪食的患者也一起参加进食管理。病友之间或者是达成攻守同盟、互相保守秘密、互相传授节食技巧、团结起来在背后

谩骂医生,或者是结成小团伙互相之间攻讦、告密和胁迫,在片中也有部分体现。临床上病人被要求进食时常常斤斤计较、讨价还价、小动作百出,往往是最令人印象深刻的场景,片中的"门槛诊所"因为管理宽松倒没有特别表现这一点,病友劝其尝试巧克力的场景算是补上了这一方面。该片大概是不想引起非议,所以对这些节食手段和患者品行上的阴暗面一笔带过。事实上,在病房管理中这些患者常常让工作人员心力交瘁、心生厌倦。片中的工作人员由一个体胖心宽、略带喜感的大姐担任,很大程度上掩盖了现实中的冲突性。

（3）身体特征:主角身体缺乏脂肪而瘦骨嶙峋,肩胛骨和肋骨等骨性标志突出,面色苍白虚弱,相比于妹妹又瘦又小,身体也因为缺乏脂肪御寒而长出厚重的毛发。节食和过度运动也会在身体上留下痕迹,她做大量的仰卧起坐以至于脊椎上出现瘀青,临床上病人则可能因为频繁催吐而出现声音嘶哑、手指指甲腐蚀等。不过以片中主角的体型来看,她的病情在住院的进食障碍患者中算是轻的。

（4）家庭因素:主角的父亲忙于工作而缺乏关爱、生母有过精神崩溃并和同性恋人同居、生母和继母互相厌恶、生母在生产后患有产后抑郁而缺乏对孩子的照料和抚摸、继母人虽善良但过于唠叨且不善倾听。在父亲这个角色上算是响应了经典的"家庭三角理论"所描述的模式:父亲角色缺失或正在逃离家庭,母亲在追回父亲中有许多争吵、对孩子施加了过多的控制。孩子做出厌学、自伤、发脾气、抑郁、厌食等行为,既是家庭负面因素的后果,也是孩子对这些因素的反抗和对冲。

### 2. 心理根源的探讨

进食障碍患者常让周围人疑惑——她们到底是怎么想的？她们看起来通情达理，思路清晰，是听得进道理、分得清利弊的聪明孩子。但只要是涉及体重和进食的问题，就变得十分顽固，紧抱错误观念不放。大多数人都和片中埃伦的亲友一样困惑不已。关于病因的讨论很复杂，目前也发现了一些器质上的线索。这里提供一种心理学上的解释：厌食这个问题只是表象，只是为了克服另一个更严重的问题而采取的办法。用厌食来克服其他问题的可能情况有以下几种。

（1）用节食的方式来表明对自己身体的控制力：对于一些自我要求完美但又在生活中感觉无助、难以理解和难以掌控的人来说，对内发展出一种强迫，是多少获得一点安稳感的手段。甚至这种过度自我节制还能带来某种类似于自虐的快感和崇高感。在文化心理上也有类似现象，节食代表着禁欲、脱离肉体束缚而达到精神飞升，大吃大喝和肥胖则代表着低劣、庸俗和意志力薄弱。

（2）维系父母关系：孩子为了维系父母濒临破裂的感情，通过患病来使父母齐心协力地就医。

（3）抵消母亲的过于浓厚的爱：一些母亲将自己的人生意义完全寄托在为孩子奉献上，为自己创造一种虚假的崇高感，并极力想从孩子身上得到认可。所以一边给予过多的关爱，一边强烈要求孩子取得突出成绩以证明自己的奉献乃是有成果的，一边执着地谋求孩子有感恩之情。当孩子在青春期开始以叛逆来谋求自身的自由发展时，母亲反而可能会施加更多的控制，进

而造成恶性循环。这种情况下，一些比较胆大和主动的孩子公然表现出叛逆性，在一段时间的冲突后迫使母亲减少干预、让出成长空间。另一些不堪重负但在意识层面认同母爱的孩子，则可能通过毁坏自己的身体来消极地对抗母亲，因为身体日渐消瘦，使得母亲的关爱得以输出的空间越来越小。

（4）吸引火力，分散掉母亲的过度关注：母亲的过度关爱和过度控制，使得孩子缺乏自主的空间。孩子的成长本能使得孩子去争取自主空间，其中一个办法就是找一个显眼的方面和母亲展开激烈纠缠，使得母亲精疲力尽、无暇他顾，或者使母亲觉得吃饭问题的叛逆很明显而其他方面的小的叛逆显得尚可容忍。

（5）吸引关注：即使是在一些表面上看起来很和谐、父母很关爱的家庭中，孩子也可能觉得父母缺乏真正的倾听、关注和关心。在那些父母本身是爱孩子的，但因为工作等原因而没把注意力放在孩子身上的家庭，孩子可能通过患病的方式吸引父母的关爱。

（6）慢性自杀：多数情况下人是在根本没有想过人生意义问题的情况下生活着的，而一旦开始思考人生意义问题，则会面临着巨大的震撼。而且这些开始思考的人中大部分都是在被厄运甩出常规人生轨迹的情况下开始思考的，如果迟迟找不到答案，那么反过来加重着原有的危机。这些迷茫的人中，有些会采取酗酒、鲁莽行为、自伤、堕落和厌食等方式来慢性自杀。

### 3. 不走寻常路的治疗策略

作为一部治疗片，医生本应该有更重要的戏份，但该片中医

生的形象和作用都比较单薄。这里主要讨论他的有争议性的疗法。他的治疗设置中，也有进食管理、奖励机制、定期测体重、必要时使用鼻饲管、团体心理治疗这些常规项目，剧中人物所说的他的"不同寻常"，主要体现在他的这种"推向谷底"的策略。特别挑出这点来讲是因为这和本人的治疗思想不谋而合：帮孩子解决心理问题和家庭关系问题是有益的，制定规矩来施压孩子逐渐增加进食和增长体重也有一定的必要性，这些可以作为基础和辅助，但根本上，要去创造一些机缘，促使孩子直面真正的人生困境、对自己的生命负起责任来、自己去找一条出路来。

许多孩子在父母和医护的绵密和日渐急迫的压力下，反而乐此不疲地和他们"杠上了"，反而越加不把这副身体当作是自己的，反而越加忘记人生的选择权握在自己手里。在这种情况下，给孩子更大的自由度、暂时脱离家庭的支持和束缚、直面缺乏意义的人生、直接承受死亡的威胁，可能能够让孩子的主体性突然确立起来。比如片中的主角，听到医生的直谏而崩溃逃离，听到生母说"如果死亡是你想要的，我能接受"而若有所悟，在幻梦中看到濒临死亡的自己，这些使得她生的本能突然迸发，突然想要挽救自己的生命、掌握自己的人生。

当然，在治疗中不能单靠这样的做法，它有一定的危险性，也不适用于所有进食障碍患者。另外，家庭治疗的效果是令人怀疑的，许多家庭在治疗后的感悟和改变难以持久，许多孩子是在离开父母、走上自立生活后，原生家庭中的负面影响才明显减少。

### 4. 功能

精神障碍元素在片中发挥了典型的"作为内在困境在成长中被超越"的功能。具体的转变过程见上。其实，所有心理治疗能发挥明显作用的精神障碍，包括重性抑郁障碍、焦虑障碍、强迫障碍、人格障碍等，尤其是那些比较难治的病种或个案，都像这部电影一样是绝佳的"在困境中讲述一个自我超越故事"的素材。

同时还发挥着"作为外在困境以构成剧情发展的矛盾"的功能。患者的表现常让周围人困惑：一方面是在道理上能认识到进食对于健康的重要性，也能表达出想要增长体重和保持健康的愿望，看起来很真诚、很恳切，另一方面却是"屡教不改""明知故犯"和"欲罢不能"。时间一久，这种言行不一很容易让人困惑加剧和失去信任。片中真正关心她的同父异母妹妹就难以理解她，病友走进她心房的努力也一再受挫，"搞清楚什么原因"和"怎么办才能改善"这两个悬念一直存在，也一直揪住观众的心，达到了较好的推动剧情的作用。这个作用也是以治愈为主题的精神病学电影常发挥的作用。

关于喂食及进食障碍的其他电影还可参考《欢迎来到隔离病房》《生命中的故事》《暴饮暴食》。

## 十五、性别烦躁——性别烦躁

性别烦躁也叫作性身份障碍，民间一般俗称易性症，指的是一个人对自己的生理性别不认同、希望作为异性而生活。尽管

在欧美有将该病排除出精神障碍体系的趋势,但其中有些对自己的倾向感到痛苦或在社会中难以适应的人,还是需要得到医疗的帮助。

##  《丹麦女孩》——以患者生活为主轴

### 1. 对精神症状的解释

该电影以历史上第一位变性人——生活在 20 世纪上半叶的丹麦画家埃纳为原型,讲述了他执着追求成为真正的自己并得到妻子支持的故事。结合 DSM‐5 中的"302.85 青少年和成人的性别烦躁"的诊断条目来分析,男主人公埃纳有以下表现:①他作为普通男性,作为和妻子有着性生活的丈夫,觉得自己是女性,并用着女装、化妆和与男性约会来表达这种渴望;②他想要去除掉自己的男性性征,比如在镜子前用双腿夹住外生殖器、采用手术去除外生殖器;③想要增加自身的女性性征,比如妩媚的体态和眼神,通过手术植入阴道等;④多次向妻子、朋友和医生表露自己想转变为女性的强烈渴望,坚定地采取手术;⑤希望被周围人当作女性,比如希望妻子戈达不再将自己视为丈夫、希望同性恋者亨里克将自己视为女性、作为女性柜员去推销香水;⑥深信自己具有女性的典型感觉,比如在镜子前欣赏自己妩媚的身躯、羡慕孕妇、喜欢香水和准备晚餐等。

虽然埃纳认为自己"想成为的是女人,而不是画家",但从旁观者讲,埃纳在初期也认为自己是不是病了、深感困惑并求医,这是具有临床意义的痛苦,并且因为变性而放弃了有前途的画家生涯、婚姻出现危机、遭到小混混的殴打、最终因手术排异反应去

世,这些都是生活中重要方面的损害。诊断标准提到两种可能需要标注的情况:一个是"伴某种性发育障碍",片中埃纳因为腹痛送医时,隐约透露埃纳体内可能有女性生殖器官;第二是"变性后",埃纳在接受第一次手术并服用激素后,就叫作变性后了。

该片在编剧上稳扎稳打、颇具功力,借助冲突来充分表现埃纳向女性转变时的思想转折,包括:夫妻因为接吻的事争吵后,埃纳意识到莉莉并非游戏中的身份而是自己的"真身";在剧场服装间的镜子前欣赏作为女性的美,从而在情感上坚定了自己的性取向;第一次手术后在隔着帘子的床上因为妻子的哀怨而吐露想离婚的念头;妻子试图引导他回归绘画生活时他表示希望拥有自己的生活;在街上和男性挽着手被妻子撞见,觉得妻子还未完全认定自己是女人因而产生尴尬,因而他想加速变性过程。

该片巧妙借助性别转变的独特心理构建了几条有趣的情节,比如亨里克一开始把埃纳当作男同性恋者,而埃纳在发现这点后拒绝了他,并在变性后特地找他表明这一点,这里体现的是跨性别者根本上是想作为女性被爱,而非作为具有女性特征的男同性恋者。再比如,戈达一开始兴趣盎然地把丈夫打扮成女性,并觉得从中获得艺术灵感甚好,然而却在目睹丈夫接吻后醋意大发,这里体现的是周围人大都在很长时间内对跨性别者的内心追求缺乏了解,甚至抱有玩笑态度。再比如,埃纳在性别觉醒后,回忆起童年和汉斯的接吻继而被父亲打断,意识到自己早就有这种倾向,颇有人生枉度之感,这体现的是这类人常在儿童期表现出性取向但常常受到文化的规制。再比如,他不断画童年的家乡风景,这是因为童年的性取向的流露被打断产生心理

固着,所以用绘画的方式来释放。而在发现真我之后,就不需要这种心理防御了,而是在笔记本上直面自我的渴望。

## 2. 精神症状在电影中的功能

该片在跨性别历程中寄寓了强烈的人文精神,以"发现真正的自我,追求真正的自我"这条主线来贯穿性别转变过程,使这个"障碍"被一种高超的意义所升华。这也是精神病学题材在电影中的发挥的一种作用:精神障碍本身就是一种精神追求。从男主人公埃纳第一次尝试女装时的好奇、惊悸和内心萌动,到第一次变装参加聚会时的内心觉醒,再到镜子前欣赏自己裸体的全情投入,到最后导致死亡那次手术前的痛哭,始终借助着具体精神行为表现来诠释着人的觉醒这一普遍命题,这也是该片的最大魅力所在。

## 3. 如何利用精神症状的建议

该片看完会有一个遗憾——如果这种有着强大内在张力的故事是由一个才华横溢又狂野不羁的文艺片导演来演绎,可能能把其独特的才华显现出来。细看该片其实是一部主流的爱情励志片:男主有高超的精神追求、追求成为真正的自己,而女主在得知会失去爱人的情况下,仍然热烈地爱他和支持他。男主的跨性别历程,是被作为其精神追求的载体,而非把跨性别历程作为真正的主题来写。如果把男主的精神追求换成其他具有自毁性的精神追求,如为了获取绘画灵感而求助于毒品或酒精,也不影响该片的框架。在得知该片所基于的现实故事后,这种遗憾还扩大了:历史上戈达具有女同性恋特质,颇喜爱女性状态下的丈夫,在婚姻被宣判无效后两人劳燕分飞、各自有了婚姻,但

在埃纳去世后戈达却抛下新婚姻、在怀念埃纳中郁郁而终。原型故事确实更有人生的风尘气，也更具传奇性。

之所以没说是缺陷，是因为电影还是中规中矩地表现了跨性别者的心路历程，从旁观者视角将主人公的主要心理特点描绘了出来。之所以说有遗憾，是因为观众希望能从跨性别者本人的这一极端的边缘的视角来看待人生，也就是希望被导演变成一个临时的跨性别者去经历这一转变过程。至少以下几个有故事张力的点是应该让观众代入去一起探索的：如何看待自己的变性渴望？想变成女人根本上是想要什么？想要变成的女人形象到底美好在哪里？对社会压力的顾忌和犹豫？今后如何面对和自己感情深厚的妻子？直面自身的变性欲望并赋予其意义？这里面很需要也有很大的发挥空间提供给高度主观化的电影技巧，比如随主观起舞的客观影像、梦境、困惑和思想求助、自己的思想波折等。而且，性别转变的过程也是看待自己周围生活的视角发生转变的过程，比如埃纳在家等戈达回来并为她准备晚餐，这个过程如果代入工作做得好，是可能发挥"把观众拽入并漫游一番"的效果。但在电影中，埃纳的角色是比较疏离的，反而是戈达这个角色在表现"丈夫逐渐变得不是丈夫"这条线时有更强的代入性。

 **《男孩不哭》——以患者生活为主轴**

### 1. 对精神症状的解释

该电影故事并不复杂，但情节动力充沛、结构严密、具有强大的内在张力——这其实是根据真实故事改编而成的，角色都

是真实姓名。导演似乎并不注重用一个理念来引领主题，而是追求原原本本地将这个故事讲好、让故事自己的力量释放出来。电影主线是女孩布兰登假扮成假小子获得了拉娜的爱情，但在女性身份被揭露后遭到强暴，继而被枪杀的故事。影片分为两部分：第一是她以男性身份逐渐融入新社群，她的追求很强烈、行为很激进、有很大的进展，这就给后续的冲突积累了很大的能量，也埋下了若干冲突线索。具体为：渴望融入男性群体并被视为男性（学着去喝酒、打架、危险驾驶、四处勾搭女孩、玩男孩的危险游戏等）、对自己的性别认同问题有充分认识并已经下定决心追求男性性向（不顾表哥的劝阻威胁、弄来讲解性别认同的小册子、在警察面前承认自己的性别认同问题）、掩盖女性特征（剪短头发、束胸、洗刷带月经的裤子、往内裤里放假阳具）、作为男性去爱女性（对拉娜一见钟情、大胆追求、尝试性生活、邀请一同私奔并畅想以后的共同生活）。这一部分充分利用"性别烦躁"的精神行为表现来推进剧情，线条明朗地讲述主人公想变性的心理。而第二部分就借由被揭露后的一连串危机中的困惑和抉择压力，迫使主人公和观众一起去面对和思考性别转变中的一系列重大议题。所以该片不仅将精神病学元素在内容上做了充分展示，还严肃地提出了其背后的哲学议题。

### 2. 对该影片的评论

该片充分拍出了这类边缘题材的华彩，算是对《丹麦女孩》的遗憾的回应。寻求转变性别，是一个跨越常规的历程，也就意味着很难依靠常规生活中的经验来走下去。这样非主流的艰难人生，往往会成为有价值的样本来帮助洞察被常规生活经验层

层掩盖的人生真相——这就是边缘题材的"华彩"。布兰登的变性之路就是一条走向边缘之路：离开家庭和家乡、混入充满暴力的社会底层、在法律边缘反复横跳、作为假小子和女性相爱并准备私奔、最后招来杀身之祸。在这条路上布兰登遇到的困惑也在强迫观众在缺乏相应生活经验的情况下来思考人生：作为缺乏男性性器官的人以后如何给女性爱人以幸福？这是对爱情本质的探讨。要如何向和自己相爱的女性说自己是男儿身？这是爱情中的坦诚问题。被强暴之后是要作为男性去继续称兄道弟，还是作为女性去寻求司法保护？这是自我身份认知的问题。假如知道这条变性之路如此艰难和危险，是心甘情愿承受代价还是选择妥协？这是追求自我时的意愿强烈与否的问题。

　　充分展现华彩的过程，也是故事内在张力充分释放的过程。其中剧情推进的内核是：布兰登扮成男性后和拉娜及其家庭关系日渐深入，她在爱情中越是春风得意，其暴露的风险就越大，这就构成了矛盾。在身份暴露后连续出现了数个高潮，高潮之间环环相扣：小混混因为愤怒强奸了她，在被告发后铤而走险干脆杀了她。这些高潮中有三个令主人公百感交集的、极其困难的处境：当着爱人和众人被强迫脱下裤子并被斥责为骗子和变态、追求成为男性却被自己的小混混哥们强暴、面对警察的质问和诱导她在忍受痛苦时还要犹豫是否指认自己被强奸。令人称道的是，电影在释放这种张力时采用了多项巧妙手法，比如布兰登被扒裤子时紧张、快速和压迫性的场面，被强暴时的面部特写和用车灯象征心情，被警察询问时的回答和之前的强暴场面交叉剪辑。其中，布兰登被扒裤子时让主人公看到了人群后困惑

茫然的自己,这种超现实手法是神来之笔,只可惜在片中用得太少。

假小子被强奸这个情节,具有很大的意义,可以说是该电影超越同类变性题材的核心,很可能就是吸引导演来改编该现实故事的主要原因:作为想摆脱女性身份的人,却被自己想要融入的男性,强加了女性所可能遭受的最大的羞辱。那两个男性人渣采取这一举动的心理不难理解:前女友的心被布兰登俘获已经心有不甘,而情敌竟然还是扮成男性的女人,所以要用这种方式去压制她、用最彻底的方式去提醒她还是女人。对此布兰登的反应是矛盾的:承认被强奸,就是承认自己还是女人,这是最彻底的失败,所以布兰登试图继续称兄道弟并否认被强奸。而不承认被强奸,但这种被羞辱的感觉实在过于强烈和真实。这用一个极为独特具有鲜明冲突特征的案例诠释了人的一种普遍困境:理想自我和现实自我的不一致,导致了人无所适从。

该片的另一个特色,是风格对主题的默契配合——主人公是渴望融入粗俗男性的女人,电影在拍摄中也是粗俗狂野的风格。主题是一个特立独行的人一步步走向边缘和危险,风格上也给人一种醉醺醺的感觉,好像给观众灌了酒一般,对事态进展模模糊糊但情感反应又过于鲜明刺激:影片开头时绵延不尽的路面、布兰登被小混混们怂恿在大雾中超速驾驶并被告知险些掉入悬崖、和拉娜在工厂的灯光下做爱的迷醉、被强暴后的茫然无措、被杀时的混乱场景。这种手法对于精神病学电影尤其有借鉴价值,因为这类电影所要表现的病态人物的心理和看待世界的视角,常常难以使观众代入,所以很需要用内容中的元素和

拍摄风格来暗中影响观众。美中不足的是,布兰登在做爱场景中为了掩盖自己的性特征没有脱衣服,这表现得不合理,其实可以用昏暗光线来为布兰登打掩护,使之在自以为能骗过拉娜的情况下充分开展动作。

### 🎞 其他相关电影

表现该障碍的其他有临床教学价值的电影包括《阿莉芙》,其他相关电影包括《双面劳伦斯》《新女友》。

## 十六、物质相关及成瘾障碍——酒精相关障碍

酒精相关障碍指的是因为对酒精成瘾而带来的一系列问题,包括酒精中毒、大量饮酒后的发酒疯、对酒精产生依赖、即使健康和生活受损也不能停下饮酒、长期饮酒后出现幻觉妄想等。这些问题都是相互关联的,在严重的患者身上这些问题都会出现。

### 🎞 相关电影分析

#### 1. 对精神症状的解释

国外某影片对酒精成瘾患者有着准确而传神的描写,如戒断症状、酒后的轻松愉悦状态、酒精中毒、酒精渴求、鲁莽行为。酒精成瘾的精神行为表现也充分发挥了表现人物思想情感的作用,如酒后鲁莽行为、卖掉随身财物、丢弃衣服等表现了主人公的自毁倾向,僵直空洞的眼神、病入膏肓的神情举止预示着主人

公的灭亡命运,酒瓶满地和无所事事、整日饮酒表现了主人公空虚颓废的精神面貌等。

### 2. 精神症状在电影中的功能

酒精成瘾在该片中的主要功能是,创造了一段慢性自杀的"人生实验"。自杀之所以是重要话题,是因为自杀是人为数不多的能迅速而剧烈地改变生存状态的选择。正因为手中握着这一选择,人清楚地觉察到"是在为自己而活"。在缺乏意义的指引下,大部分人是这么生活的——为了之后有更好的生活,因而近期应该这么生活。而之后及再之后的生活是为了什么,就无暇去考虑了。所以人往往不是自觉地活着,而是在一个个生活目标的吸引下被动反应着。那么,当主人公准备用喝酒至死的方式自杀时,这段时间就是一个"为了生活本身而生活"的状态。正是因为处于这种纯粹的存在状态,主角让酒精充分施加于自己身上而不用考虑对自己未来身体及事业的损害。

酒精发挥的第二个功能是,让坚决的自杀意志和酒精中毒形成反差:喝酒至死是一个清醒的选择,主角安顿好了后事并有计划地卖掉身边财物打算在四周内死去,但表现却是醉醺醺的、时常伴有癫狂之举。他有计划地在人生最后 4 周中过得积极和有情有义,但这些片段是出现在他无可逆转的毁灭之路上。这种强烈反差能迫使观众去思考人生的意义。

酒精发挥的第三个功能是隐喻。沉溺于让自己快乐的事物并在其中耗尽生命——这是一个对浓缩了的人生的隐喻:无论是权力、荣誉、财富还是美色,都是和酒精一样的东西,但不像酒精那样直接地发挥影响。电影突出了选择酒精来自杀的主动

性,夸张了酒精带来的欢乐和无法自拔感,强调了沉溺其中的悲剧性——将酒精作用的直接性进一步压缩,而使得故事具有了隐喻的意味。

### 3. 如何利用精神症状的建议

另有几项医学知识可用于编剧的参考:①像剧中主角这样的情况,临死前最可能是处于震颤谵妄之中,有明显的意识障碍、胡言乱语、惊恐、不认识人物和场地等。电影中的他出现抽搐,大概是想要表现癫痫大发作,这也是处于意识丧失之中,不大可能还打电话、拿酒喝。②长期饮酒的人常出现人格改变,表现为固执、自私、缺乏亲情、不顾颜面,但在片中看到的主角是一个有情有义、温柔善解、颇具魅力的人。

在酒精使用这一议题上还能有一些启发:①酒精中毒中可能出现情感暴发和宣泄,可以在这些地方表现主角被压抑的情感。酒精中毒中可能口吐狂言,可以借机表达对一些深刻的冒犯性的人生见解。②在戒断状态下可能出现短暂性的幻听、幻视或错觉,可以在这些地方放入一些情节以达到独特的艺术效果。③电影中几乎没有对主角的饮酒历程、思想转变、对酒精的态度等做直接描写,这可能是编剧刻意只展现后果和精神面貌。但大多数酒精依赖者对酒精的态度是复杂、矛盾、几经转折的,可以说酒精使用是这些人人生观和生活冲突的集中爆发点。单纯表现主人公一心求死固然有纯粹的美感,而多花些笔墨去交代求死意志的形成和思想波折,尤其是在和女主角相爱后有何新领悟和思想深化,则能为电影增加现实感和深度。④可以在一些辅线中表现其他人的人生轨迹,以增加人生况味。

## 十七、物质相关及成瘾障碍——致幻剂相关障碍

致幻剂指的是一类能改变意识状态、引起幻觉的物质，如麦角酸二乙酰胺、仙人掌毒素、苯环利定、氯胺酮等。该类物质中有一些来自天然植物成分，在古代被用于宗教用途。其所引发的丰富怪异的幻觉内容可能具有某种启发性，但其使用可能引起大脑的器质性损害并引发类似精神分裂症的症状。

 相关电影分析

### 1. 对精神症状的解释

国外某电影中出现了多种毒品，除了中枢神经系统抑制剂和中枢神经系统兴奋剂以外，主要就是致幻剂。使用者吸食后少数情况下会出现充满噩梦的幻觉和精神混乱。吸毒者常常尝试过多种毒品，逐渐换用效力更强的毒品或合并使用以追求更大的刺激。吸毒者常常在性爱前使用毒品以增强性爱快感，毒品也常常流通在娱乐场所。

### 2. 电影的视角

如果从现实主义的立场来看，该影片的故事线颇为简单，讲的是一个吸食毒品（主要为致幻剂）的男子将妹妹接来一同生活，在某次贩卖毒品时被同伙出卖致死。在死亡后，他的鬼魂飘出身体，回想起自己过往生活中的种种，比如童年时和妹妹相依为命，并看到在自己死后妹妹和朋友等对自己死亡的反应的生活场景。电影最大的特点，就是影片的拍摄角度完全是按照主

人公在现实和幻觉中的主观视角来表现的。影片开头时主人公吸食毒品后引导读者去感受他正在经历的幻觉,其后电影的主体就是用主人公在吸食致幻剂时产生的种种幻觉来作为鬼魂的回忆和观察的内容。电影开头借毒贩子的话介绍了《西藏度亡经》(又名《中阴得度》)当中对人死后状态的描述:一个人死后会进入迷幻状态,然后重新进入子宫当中,变成一个新的生命重新来到这个世界上。这像是对整部电影的构思做了一个解释,主人公随后在死去后就经历了这么一个过程。

用这种"插叙回忆+万能视角"的方式连接起主人公过去生活经历和死后一段时间亲友的生活状态,在中间埋伏下最主要的一条情感线:主人公和妹妹在童年时目睹双亲车祸死亡,两人发誓相依为命但还是被分开收养。成年后主人公费尽力气将妹妹接来家中,本以为能重享亲情,结果很快主人公先抛下妹妹而去。他和妹妹的感情,可能导演同时将其作为爱情和亲情来表现,所以不太去表现这种感情的实质内容,而是去表现各种感情的共同本质,也就是一种依恋感。按照佛教的说法,人因为这种贪爱的牵绊而得不到解脱、所以在死后需要投胎而继续轮回。

并且,电影用这种方式对生死问题进行了探讨。先是主人公和妹妹一同经历父母的死亡,这强化了他俩之间的亲情,他们用感情来对抗死亡。然后主人公经历了自己的死亡,作为死者来看亲友对自己死亡的反应。这就构成了视角之间的巧妙对照。电影中提到,人在临死时,大脑中会释放极少量的DMT,同时在临死时可能会有一些奇特的体验,如"灵魂离开身体,会看到自己的一生,就像魔镜中显现的样子,然后开始像幽灵一样浮

起,你能看到身边的一切,但无法交流,然后你会看到各种颜色的光,这些光就像门一样,会把你拽进其他的存在平面"。据少数濒死而复活者的描述来看,确实和迷幻体验有一定的相似性。电影也就按照吸食致幻剂后的体验来想象死后到投胎前的"中阴"状态。

最后,这种表现鬼魂主观视角的拍摄角度,极力模仿了致幻剂影响下的感觉,创造了一种独特的电影语言。电影开头主人公的吸食致幻剂,像是为后来的鬼魂视角做了一个预演,特征包括出现美妙迷离的幻觉、脱离出自身的反观视角、敏感的听觉或幻听。以下结合致幻剂作用下的迷幻体验来分析这个鬼魂视角。

### 3. 无限感和真实感

人觉察到自身的存在,进而觉察到自身存在的有限性,这是无可避免的事。如果放弃对自身存在的觉察,放弃自身感官对外界世界的把握,将自己重新回归到虚无混沌当中,也就取消了这种有限性。另外,在人类进化和人的成长中,借由不断完善的神经系统对世界产生一套成熟的认知方式,这既方便了对世界的认识,也意味着对世界的认识途径被垄断了,这是无可避免的事。就好像中介方便了交易,也使交易双方的交流途径被控制了。这给人带来一种被控制和被遮蔽的感觉,而致幻剂能破除这种遮蔽,这是其能给人带去一种极度真实感的原因。

吸食致幻剂时产生的无限感和真实感,是对严丝合缝的现实生活的一种反动,但这说不上是一种超越,而更像是一种退化——把生命体在数亿年中所发展出的感知觉和思维系统全部

打碎抛弃,回复到无感觉或者感觉凌乱的状态。可以把这种状态作为对现实生活的反思和批判,也可以用这种状态来启示对现实生活的超越,但绝不能沉湎于这种状态,更不能以此为终极追求。

## 十八、物质相关及成瘾障碍——阿片类物质相关障碍

阿片类物质是指天然的或合成的、对机体产生类似吗啡效应的一类药物。阿片是从罂粟果中提取的粗制脂状渗出物,也就是鸦片。这类物质最早是因为其镇痛、镇静、止咳的药用作用被发现,但后来其强烈的成瘾性带来了严重的公共卫生问题。

 **《昨天》——描绘别样人生,角色暗合精神障碍**

### 1. 对精神症状的解释

这部电影中直接描写毒品的部分并不多,更多是以吸毒行为来折射此人的思想性格,所以把它放入"物质成瘾"这类而非"人格障碍"。这部电影对人走上毒品之路的思想性格原因以及社会文化影响做了非常精当而深入的表现,借由一个人来折射一个时代的流行文化运动。成瘾这一精神病学元素在电影中发挥的作用是它参与了对"困境-成长"结构的构建。和其他精神病学电影一样,它是一个现实的精神障碍,背后还隐喻着一个精神危机。它不像有些电影紧扣精神障碍,隐喻藏在后头,而是重点描写精神危机,把毒品成瘾作为主线贯穿其中,所以把它放入"描绘别样人生"这类而非"以患者生活为主轴"。

吸毒的性格原因：吸毒人群有一些特征，比如年轻、耽于享乐、在现实中感到苦闷想要逃避等。电影对主人公尝试毒品的心理原因做了直接的揭露，称他"挺较劲的，做什么都比别人过"。他还有其他性格缺陷，比如脆弱、狭隘、意志消沉，比如自私、不懂事、推卸成人的责任，比如虚荣、傲慢、好幻想——在居委会和父母看来里面每一个特质都要不得。但是，在具有以上特质的人中，确实出现了很多艺术家。这一方面是因为有精神追求和敏感心灵的人较多表现出不成熟的特质，另一方面也因为有这些特质的人较多与现实发生冲突，促使他们思考人生和注意内在感受。

（1）吸毒的思想原因：吸毒人群当初和毒品走近的思想原因主要是"逃避现实"和"追求刺激"两点。而与毒品常伴的流行音乐运动，核心也是这两点，只是更深刻、更有文艺腔，有更多愤世嫉俗、反抗权威和寻求灵感、寻求精神突破的内容。该片中的主人公也暗暗符合这两点：他对自己以往拍的那些"假"的影视十分厌恶、对主流的出名发财的人生轨迹不屑一顾、幻想自己是精神偶像的亲生儿子，这些使得他在现实中处处碰壁，没戏可接、朋友离开，他在片中表现出的孤独、困于其中和处处不满颇有感染力。他的第一次尝试毒品就是在作品被朋友嘲笑之后，他在艺术追求受挫、需要灵感时，会觉得毒品是一条路子。

（2）吸毒后的人格改变和精神行为异常：电影中吸毒后的主人公对父母缺乏亲情，变得冷漠、自私，只知索取、不知感恩，对父母颐指气使、呼来唤去、大声呵斥，对演艺事业失去信心，拒绝工作。精神行为异常，比如整天把自己关在黑屋子里、把自己

当作是列侬的儿子、动手殴打父亲、穿着怪模怪样进出。比较明确的戒断症状只有在主人公躺在草地上痛苦地抓草坪那一幕。这些改变可能在吸毒前就有人格基础。他的精神追求和精神苦闷是他产生这些改变的主要原因,也是促使他吸毒的原因,而吸毒后引起的改变也混入其中。相当于吸毒是他人格改变进程中的一条渠道、一个推进泵。

20 世纪 80 年代一直到 90 年代初的中国,其时代精神气质如果比喻成一个人,那就是人的青春期——刚刚脱离了蒙昧、自我意识觉醒、对未来和理想有强烈憧憬、缺乏足够的历练和思想资源。而且和人一样,在青春期过后,抛弃理想和轻狂,变得务实和俗气,投入赚钱大业中。个人出现心理问题常常是因为他心理发展的内外部条件与他的精神追求发生了冲突,而一个社会中的个人对社会产生的不适应往往是因为这个人的追求和社会主流的取向之间有巨大差异。主人公身上同时出现了这两个问题:作为一个年近中年、在主流演艺事业上小有所成的演员,他却像一个愤怒的青年一样对主流价值观和主流人生道路产生巨大的怀疑和厌恶;而在主流追求已经转向经济发展和世俗成功的当时社会,他却作为一个坚持理想和精神生活的人在徒然地对抗着这股大潮。

## 2. 电影的立意

如果局限于电影之内,这讲的是一个被毒品和流行音乐所毒害误导的青年,在家人的关爱下,经过个人的思考和探索,告别昨天、走向新生、回归家庭、回归主流价值观的这么一个故事。虽然主线相对清晰,但如果单单以此来解读,未免落入俗套、过

于单薄。在电影进行中，观众其实会感到一种惋惜，既因为主人公这个理想主义者在现实中遭遇的种种不适应，也因为他最后回归世俗、归于平淡、泯然众人矣。观众对他种种"大逆不道"的行为产生反感的同时，也会对他的精神追求产生某种向往、对他的精神苦闷产生某种同情。

但别忘了这部电影还有一部"戏外戏"，电影中的人物都映射着现实中的人物。而现实中的贾宏声，在影片拍完的 9 年内反复吸毒并出现精神症状，使家人饱受折磨，并最后跳楼自杀。这部"大戏"的结构可以解读为一个"单线双视角"的模式。同样一个人的经历，可以是"一个理想主义者不断悲壮地受挫最后牺牲的故事"，也可以是"一个有性格缺陷的青年人害人害己，最终自取灭亡的故事"。这就造成了一个效果，别说是对这个人的全部人生，就单单是对他所做的某一件事，从各自的视角出发都会有截然不同的解读和评价。这种视角间的冲突就造成了对电影内涵的解读具有极大的多样性，这会促使读者在看电影时不断发生内在的争论，最终将思考触及人生意义的深处。

### 3. 人的"青春期危机"与"青春片"

少年的叛逆期这个概念已经很普遍了，大多数人的叛逆期很短也很轻，随着逐步被纳入升学、就业、婚恋等成人的生活轨迹，那段时光也就被打上"青涩、年少轻狂"的标签而尘封了。但在少数人那里，或是因为个人生活的危机，或是因为有深刻的精神追求，这个叛逆期会变成思想人格危机一直延续到青年后期。"青春期危机"的核心是，突然高涨的精神追求与相对不足的思想资源之间的矛盾、突然觉醒的自我意识与抹杀个性的成人世

界之间的矛盾。表现在外部，就是"有追求"和"不成熟"的混合，比如积极追问人生意义但找不到答案，拒绝投入那种按部就班、一眼望到头的人生但又不知道想过的人生是怎样的，对成人世界中的肮脏丑恶和冷漠疲懒深恶痛绝但又无力去改变，对自我能力和前途有高度期许但在受到现实打击后又极度怀疑自己，有高尚的理想但缺乏去实现的能力，追求独立又摆脱不了依赖性等。由于成人世界对大家来说都是一样的，个人的精神追求越高，之间的矛盾就越大；个人的精神追求越低，其中的危机就越小。

这种危机颇有积极意义。危机轻的人很快被纳入主流人生轨迹，他们总体上比较平庸保守、生活顺遂，逐渐成为主流社会的支柱。危机较重又无法很好整合的人，在这种抵抗和犹豫中错过"接班"的机会，社会角色逐渐被边缘化，性格也变得极端、愤恨、易怒，从"愤青"变为"愤中、愤老"。他们中也有少数杰出人物，比如乘着反主流文化运动崛起的摇滚巨星、最终走向癫狂或自杀的文学家们。在社会动乱变革之际这类人中出了不少先锋。还有一类是危机较重但能很好整合的人，他们的精神追求很高，但因为有师友的引导、知识思想的积累和个人的精神探索等机缘，使得他们一方面能从主流社会中吸取知识来支撑自己的精神成长，一方面将自己的精神追求隐藏在主流的事业之下，从而在适应社会的前提下能改造社会。在社会变革中这类人会出现新社会的主导者，在一个开明进取的社会中主要是这类人引领风骚。

这一现象吸引了不少电影的关注，比如《昨天》《梦旅人》《猜

火车《观音山》《移魂女郎》等,姑且把它们命名为"青春片"。其中文艺片比例甚高,可能是因为文艺片的观赏主力就是青年群体。这类片在表达对成人世界的厌恶和拒斥后,多数还是要安排一个回归的结局。其中《昨天》对青年的精神面貌描绘得比较深刻,而《猜火车》在表达青春片的主题上最为典型。

 **其他相关电影**

表现该障碍的其他有临床教学价值的电影包括《猜火车》等,许多扫毒片中也会或多或少出现吸毒的实情和吸毒者的精神行为表现,比如《湄公河行动》中的坤沙因为吸食冰毒而导致满口恶黄残缺的烂牙,《门徒》中的女主角采用最刺激也最危险的向颈动脉注射毒品而致死,等等。

## 十九、破坏性、冲动控制及品行障碍——品行障碍

这类精神障碍是把儿童青少年在配合家庭和学校管理方面的精神行为问题聚合在一起,其中主要关注不服从规矩的"对立违抗障碍",有主要关注情绪问题的"间歇性暴怒障碍",有主要关注具体不良行为的"纵火狂、偷窃狂",也有关注整体上的不良品行的"品行障碍"。品行障碍的孩子在成年之后就改诊断为"人格障碍"。

 **《系统破坏者》——以患者生活为主轴**

随着社会的发展和"少子化"趋势的日益明显,家长对孩子

的教育变得越加关注,亲子间的相处和孩子的情绪及品行问题也变得越来越突出。最直观的体现便是精神专科医院中儿少科的就诊量猛增。父母对孩子品学的要求越来越高、教育投入越来越大、关注和控制越来越严密,而孩子的叛逆越来越重、能让孩子沉溺的东西越来越多、孩子的痛苦和烦闷也越来越多,这构成现代都市生活的一个奇景。在这种背景下,以一个情绪和行为失控的孩子为主角的《系统破坏者》,得到许多关注也就不足为奇了。

### 1. 对精神症状的解释

该片有一个很鲜明的气质,就是对主角以及类似主角的这类孩子有直接而深切的关注。不难猜测这部电影是如何产生的。很可能是这类孩子在生活中给编导留下了深刻的印象,因而编导杂糅了这类孩子的集体特征塑造出了本尼这个形象。他们不是为了剧情需要而利用一个精神障碍形象,也不是先想好了病名再根据疾病来塑造主角。他们真的是想表现生活中活生生的这类群体,为此专门拍的一部电影。也因此这部电影具有一种十分接地气的质感,许多父母、老师以及儿少精神科的医生看了这部片之后,有一种很熟悉的感觉。也因为用这么小的孩子来出演一个暴虐的角色,对孩子的心理健康是有负面影响的,所以这类直接表现孩子的负面心理的电影量极少,也因此该片具有独特的教学价值。

有必要先对主角做一个诊断,诊断是系统和深入地掌握患者病情的一个手段。不少影评提到主角所患的是"复杂性创伤后应激障碍(cPTSD)",可能是电影创作团队在解释创作意图时

提到该病,片中也似乎把本尼所受的创伤来作为她诸多反常行为的原因。但 cPTSD 还不是广受认可的疾病概念,先入为主地解释主角的心理动机也不可取,我们还是先从症状学的角度来系统地了解主角。品行障碍最适合用来描述本尼这个暴虐的小姑娘。

攻击人和动物:①经常欺负、威胁或恐吓他人。②经常挑起打架(受到干扰后将同桌的脸砸在桌子上、主动攻击在空地上玩玩具的男孩子们)。③曾对他人使用可能引起严重躯体伤害的武器(将玩具车砸在玻璃门上、用物品痛击已经倒在地上的母亲)。④曾残忍地伤害他人(在滑冰场上殴打另一个寄宿孩子)。⑤曾残忍地伤害动物。⑥曾当着受害者的面夺取(在商店中推倒孩子然后抢走手提包、在滑冰场上抢走另一个寄宿孩子的冰棒)。⑦曾强迫他人与自己发生性行为。

破坏财产:①曾故意纵火以意图造成严重的损失。②曾蓄意破坏他人财产、欺诈或盗窃(在搭车得不到回应时愤怒地用石头扔向奔驰的车子)。③曾破门闯入他人的房屋、建筑或汽车。④经常说谎以获得物品或好处或规避责任(她答应校卫米查的承诺但不遵守、逃回妈妈家中时对司机说谎)。⑤曾盗窃值钱的物品,但没有当着受害者的面。

严重违反规则:①尽管父母禁止,仍经常夜不归宿,在 13 岁之前开始。②生活在父母或父母的代理人家里时,曾至少 2 次离开家在外过夜,或曾 1 次长时间不回家(从寄宿家庭或救护中心逃出去妈妈家或者校卫米查的家)。③在 13 岁之前开始经常逃学(拒绝上学,甚至在老师开会的时候从学校逃出)。

因为本尼已经符合品行障碍的诊断,所以不需要另外诊断"对立违抗障碍"或"间歇性暴怒障碍"。在恶劣品行的背后,能看出她对规则的漠视、不尊重师长、常常跟规矩对着干,并且常常发脾气和尖叫,因为一点不顺心就暴怒甚至动手伤人、即使是对一直关心她的米查等人也是很容易就转为怨恨和攻击。另外,本尼可能共病双相障碍和注意缺陷与多动障碍,因为本尼的精力明显过人,常常奔跑、叫嚣、大笑,快乐时兴致极高比如听到妈妈愿意接回自己时跳上餐桌舞蹈,力气很大以至于能单挑男孩子们,在课堂上难以配合秩序。

### 2. 原因

这么小的孩子就有这么暴虐的品性,这本身就是一个有戏剧张力的设定,会吸引观众去思考背后的原因。而网上的影评中几乎清一色地把主角本尼的暴虐归咎于两个方面,一个是她所遭受的一些创伤,另一个就是她身边的儿童福利体系还不够完善,而几乎没有人去探讨本尼自己有什么问题,可能大家潜意识觉得孩子都是无辜的,所以孩子身上的恶必定是继承于社会的恶。大家更愿意代入主角的身份去思考,对主角有着无限的爱和包容。在现实中所遇到这些品行障碍的孩子,医生都是会努力去理解他们所受的创伤以及所遭受的不公正的遭遇。因为孩子的这些恶劣品行对内造成痛苦、对外伤害他人而使自己的处境愈加糟糕。孩子如果不是为了在极端恶劣的环境下自卫,实在是没有必要采取这种副作用极大的策略。又因为这种理解是如此的困难,以至于常常强调要去理解和共情。但确实有这样的情况,在有爱和正常的家庭中产生反社会的孩子,也有一些

研究表明反社会人格具有遗传禀赋。

先说说创伤环境。片中有极少的片段表现出本尼可能被关过小黑屋、婴儿时被纸尿布盖住脸、有被抛弃的经历，有一些迷离的主观镜头似乎是在表现本尼在痛苦中的解离体验。本尼经常做噩梦，频繁尿床，被惊醒时有强烈的惊恐，暗示本尼可能在婴幼儿期就有严重创伤。本尼的母亲不能自立，常常更换不靠谱的男朋友，男朋友对本尼态度粗暴。除此之外本尼所遇到的人和事都充满爱、关怀和耐心。可能电影故意把这些创伤和不公正待遇给隐藏起来并放大本尼的暴虐行为，而引导观众去寻找背后的原因。但如果把本尼这个形象当作一个人，那么片中所出现的这些相对轻微的创伤是不能解释本尼的精神行为问题，可能本尼自身的精神障碍如躁狂发作和多动症、颅脑损伤、遗传禀赋会是主要的原因。片中的精神科医生给本尼开出了利培酮这个抗精神病药，似乎在暗示周围人也觉得本尼的情绪暴躁已经达到了病态的程度。

本尼所处的教养环境，已经非常令人羡慕。可以看到丰富的硬件条件、包括救助中心和寄宿家庭以及社工的周全体系、尽心尽力的老师和工作人员、有爱心的寄宿家庭，如果还要批评这样的体系不够完善，那就有点"凡尔赛"了。只能说本尼的病情过于严重，以至于这个相当完善的体系都不能将她托住。有爱的环境和恰当的规训会让孩子发展出"友善"这个策略，会逐渐明白情绪稳定、善良和讲道理能给自己带来更多的利益和快乐，米查带着她在森林中的生活就发挥了这个作用。

### 3. 精神症状在电影中的功能

电影中演员的演技很有爆发力,但电影的主题却是模糊和软弱的。如果说电影想通过病态人物来折射社会的病态,但本尼所处的儿童福利体系相当良好、母亲虽然不称职但也没有作恶。如果说电影想要表现一个治愈性的主题,那么本尼在校卫米查的森林假期之后故态复萌,在短暂的希望之后又走向了绝望和无解。如果说电影想要用疾病来代表一种普遍的生存困境,但本尼的案例过于极端,对于不良儿童这个群体来说也缺乏代表性。而且,因为对创伤事件以及其影响的表现不足,本尼这个形象的心理深度不够,其人物形象多数是由不停地嚎叫和冲动支撑起来的。

只能勉强说疾病发挥了"作为一种内在困境"的功能。不同的病与人的距离是不一样的,躯体疾病是最容易被别人产生"病是病,人是人"的区分,多数精神障碍也逐渐能够被人区分、能够让人归咎于病而对人相对宽容。而反社会型人格障碍及进食障碍等是最不容易被人区分的,因为这些人在有能力明辨是非的情况下仍然选择错误的观念做法。但其实从本尼这个案例中能看到,她也是被这个病所困住了,她控制不住自己的情绪以及用暴力回应外界的习惯,使她一次次被带离母亲家和被送入诊所拘禁。旁人是能够清晰看到她的困境,但因为电影中没有表现她对自己病情的认识或苦恼,也没有表现她对自己病情的改造意愿或改造不成功的痛苦,这就削弱了可能展现出来的精神力量,我们只能看到一个孩子被不良品行一直牵着鼻子然后走向毁灭的单薄剧情。

## 二十、神经认知障碍——阿尔茨海默病所致的重度或轻度神经认知障碍

该病俗称"老年痴呆症、老年认知症"等,指的是一组病因未明的原发性退行性脑变性疾病。多起病于老年期,潜隐起病,病程缓慢且不可逆,主要表现为记忆力和日常生活能力下降。影像学上的改变主要是皮质弥漫性萎缩。该病的发病率随着年龄增长而增加,女性多于男性。

 《依然爱丽丝》——以患者生活为主轴

### 1. 对精神症状的解释

爱丽丝所确诊的"早发型阿尔茨海默病"准确来讲应该叫作家族性阿尔茨海默病(familial Alzheimer's disease),在精神病学的诊断体系中应该放入 DSM-5 的"神经认知障碍"中的"由于阿尔茨海默病所致的重度或轻度神经认知障碍"。

"老年痴呆症"中也有许多不同的具体疾病,疾病进程和症状仍有区别。以大众最为关注的"阿尔茨海默病"为例,要想在电影中表现好这个病,有两点注意事项。①认知功能的匀速下降:该片中的家族性阿尔茨海默病起病较早、进展较快、病情严重。而一般的阿尔茨海默病起病较晚,有着一个缓慢的、不可逆的疾病进展过程,呈现为认知功能的匀速下降。②各项认知功能的下降程度的协同:患者的思维、情绪和生活能力等都因为记忆力这个共同基础的损害而受到削弱,各个方面的损害程度是

协同的。

　　阿尔茨海默病因为进展缓慢的缘故,开始时患者本人和周围人常常觉察不到,而片中的爱丽丝因为进展较快,她很早就觉察到了,有完整的自知力,并为日后的生活提前做了安排、主动给自己安排记忆训练。和其他同类患者一样,她的记忆力下降有着"从近到远"的规律:是从近事记忆开始,比如忘了刚才是否上过厕所、煮饭忘了拿过东西,然后生活能力受损,比如记不全做饭的流程,进展到长期记忆也受损,比如有些复杂的单词忘了。记忆下降过程中会出现一些情绪,比如刚发觉时还是有一些排斥的情绪,在发现自己连上厕所都记不住时出现悲伤激动。片中提到的记忆训练和一些生活安排小技巧,比如背单词、将做饭过程写下来、给自己的服药写下提醒的纸条、给未来的自己录下讲话视频等,这些都表现得很生动。

　　2. 精神症状在电影中的功能

　　精神障碍发挥的功能是,在该片中作为一种颇有哲学意味的人类生存状况:人之所以知道自己处于"活着的"状态是因为自己能够"知道",也即拥有对周围和自身的觉察能力。死亡,是这种觉察能力的突然丧失,而神经认知障碍则是一种慢性的丧失。人都知道自己固有一死,也知道余生会有意外事故等风险,甚至癌症和死缓等会给人带来可预期的死亡日期。但和以上情况都不同的是,神经认知障碍是人在用逐渐丧失的觉察能力在觉察这个丧失过程,随着丧失的进展,人逐渐觉察不到这个丧失过程,也就来到了丧失过程的终点。这是一个深刻的、具有悖谬意味的人类生存状况。这种"慢性死亡",能比突然的死亡更能

提醒正在生活的人们死亡的存在，电影也确实是在死亡这个闹钟的时刻提醒之下展开剧情和对一些人生问题的讨论，比如丈夫需要在接受好工作和更多陪伴妻子之间选择、爱丽丝自己要怎么看待和接纳这个发生快速变化的新自我、叛逆的小女儿要怎么在追求自我发展和过上主流的体面人生之间选择。

###  《铁娘子》——精神障碍名人传记片

#### 1. 对精神症状的解释

这是一部对风云人物、英国著名政治家撒切尔夫人的传记片。她晚年多次发生脑卒中，有血管性痴呆的因素。据其女卡萝尔的《在金鱼碗里游泳》的描述，撒切尔夫人从 74 岁起记忆力明显衰退，去世时 87 岁，这个年龄段的老人患阿尔茨海默病的概率甚高。混合型痴呆是可能性比较大的。就电影中出现的角色形象而言，只能大略地按照神经认知障碍的症状来分析。

（1）幻觉：这种幻觉在认知功能减退、对现实信息的筛选能力下降的基础上出现，相当于人在恍惚的状态下若有所感，并受到她对丈夫的依恋之情的影响。这种幻觉和指向精神分裂症的幻觉不同，这种幻觉较为片段、模糊、常在受到提醒后自己有所认识。片中主角在女儿提醒"爸爸已经去世了"后陷入了伤感。主角总是觉得丈夫仍在世、能听到他的声音并交谈。电影在"幻觉"中表现她与丈夫的很有人间烟火味的交谈，展现他睿智、幽默的一面，表现他和主角心心相印、相依相扶的伉俪情深，甚至借由幻觉中的丈夫的话来应和主角的猜疑和对叛徒的愤怒。片中 14 分时主角在批评女儿时突然出现幻觉并将单词念出，这似

乎不符合病情。痴呆患者有认知功能的微小波动，幻觉不常在认知功能较好的日常交谈中被观察到。电影对幻觉的表现手法相当于暂时性耍点小伎俩来蒙骗观众，将观众代入主角的视角、和主角一起经历幻觉。这能够调动观众的心理，充分发挥艺术作品对现实生活的"离间作用"。这些情节对于精神科医生也颇有教育意义，因为我们总是盯住各种零散的外在异常表现，比如主角的猜疑不安的眼神、私自外出买牛奶、喃喃自语、不应景的话、将衣服打包乱放、把能发出声音的电器都打开，而很少去想"患者是怎么看待生活"，他们也有着自己的完整故事。

（2）猜疑症状：有两次表现主角躲在门后紧张地听门外的人关于对她的安保和服药的谈话，猜疑他们对自己不利。电影也运用了一些电影语言来创造出猜疑不安的气氛。

（3）对自己认知功能减退的否认和排斥：因买牛奶一事受到女儿的劝阻而发脾气、女儿要求自己看医生而面露不悦、对医生检查的不耐烦。这点其实是响应了她最核心的精神品质，也就是不妥协和自立自强的精神。

（4）记忆力减退：对这一块的表现反而不多。比如忘记儿子现居南非、一时记不住儿媳的名字。总体而言电影中表现出来的认知功能减退并不严重，她还保持着基本完整的生活自理能力（收拾衣服、吃饭、买牛奶、使用录影机等电器）和社会功能（记得老朋友、参加宴会、看医生），这个水平可能连轻度都达不到。

（5）人格改变：轻度的患者会出现一些人格改变，诸如对周围人较为冷淡，甚至对亲人漠不关心、情绪不稳，片中撒切尔夫

人对女儿感情疏离并多有抱怨批评，和照护者也缺乏互动，但总体看来导演并未有意表现这一点。

（6）夜间不宁、行为紊乱：片中她半夜睡不着觉、起床翻看碟片、播放早年的家庭游玩影像，这似乎是导演在表现该症状。不过，该症状属于谵妄症状，已经是处于一定程度的意识障碍，不太会像撒切尔夫人那样有着连贯的内在想法和行为。

## 2. 精神症状在电影中的功能

"在老年时回忆峥嵘岁月"已经是一个惯常套路了，但本片用"痴呆的老年生活"做壳仍然发挥了新奇的功能：用孤苦清冷的老年和荣耀的一生作对比、用无力可怜的老年与奋发进取的一生作对比。回忆的部分和现实的部分平分秋色，来回切换。痴呆的核心症状——记忆的消失在此发挥了作用：当一个东西行将消失之时，它的存在性反而得到了凸显。本片借由这种强烈的哲学含义，推动着"记忆不断消失的晚年"向一个个鲜明强烈的往事跳跃，又在两者间构成一种张力，使得种种往事涂上一层悲壮的色彩。痴呆就是编剧用来撬动撒切尔夫人传奇一生的支点，有理由猜想很大可能编剧是因为得知撒切尔夫人的病情而想到用痴呆来折射传主的生平。

痴呆还发挥推动至少三条支线的作用：最大的一条是借由幻觉（总是看到死去的丈夫并交谈）来引出与丈夫的情感故事，还有因痴呆的生活自理能力下降而引出的和女儿微妙的疏离关系，还有用痴呆的言语上的症状来凸显她的个人信念和坚毅精神（在看到爆炸新闻后莫名其妙地说了一番类似官方谴责的言论、在要求幻觉中的丈夫离开时称自己能够自立）。

### 3. 如何利用精神症状的建议

本片在表现神经认知障碍中最值得称道的是，能注意到认知功能下降之外的其他不大被人注意的症状，如幻觉和猜疑等，并巧妙地借助这些症状去引出回忆的剧情，显得自然又巧妙。撒切尔夫人晚年多次发生脑卒中，很可能会有一些神经缺损症状如口角歪斜、偏瘫、步态不稳、口齿不清等，如果还能注意到这些就很有水平了。如果有电影想要表现神经认知障碍，可以把认知功能的下降过程描写出来，比如近事记忆损害逐渐发展到远事记忆损害、由记不住人名发展到记不住电器操作。回忆同一件往事时细节逐渐丢失、情节越发简单，甚至用不同往事的情节串在一起的方式来表现虚构。还可以运用电影语言带着观众一起经历记忆减退，比如随着影片进展将色彩对比度降低、逐渐拿走房间里的摆设、放在手边的某个东西突然消失等。事实上记忆的减退消失是一个很有哲学意味的话题，人对于已经消失了的某个记忆甚至都意识不到它已经消失，当人对于某事失去了觉察，也就根本谈不上对其掌控了，带观众去经历一次"主观视角的缺损之旅"会是一个有趣的尝试。

 **《恋恋笔记本》——为推动剧情而借用精神障碍**

### 1. 对精神症状的解释

片中的老年艾丽因为痴呆住在养老院内，丈夫诺亚为了帮助她想起往事，向她朗读笔记本中两人的爱情故事。最适合描述艾丽的诊断是重度神经认知障碍，也就是俗称的老年痴呆症，不过从片中并不能看出具体是何种神经认知障碍。老年痴呆症

是公众比较熟悉的，表现该病的电影也不少，但不得不说这部影片在表现老年痴呆症上算是一个反面教材，有若干缺陷。

（1）不同方面认知功能下降的不匹配：老年痴呆症患者对至亲之人的面孔识别是最晚衰退的能力之一，当不认得至亲之人时已然到了重度，此时往往生活不能自理、语言功能丧失、成日坐着或卧床。电影中的老年艾丽多数时候不认得自己的丈夫和孩子，但她竟然还能简单日常交流，还能弹钢琴、打扮整齐参加社交活动，这不是临床的常见情况，甚至可以说是违背了医学规律。

（2）认知功能的波动：像血管性痴呆的认知功能常呈现阶梯状下降，路易体痴呆可呈现认知功能的波动，但总体上老年痴呆症的认知功能是逐渐下降、鲜少有明显恢复的，这样下降或波动的速度也是以周为单位，像老年艾丽这样被提醒而想起眼前人乃是自己丈夫而搂搂抱抱、温情满满，在数分钟之内又不认得了，这距离临床常情甚远。

（3）医生的处置不当：艾丽在不认得丈夫后，感到惶惑紧张，出现大叫、推搡等激越表现，这时应该以安抚和创造安静环境为主，而不是两个护工强行把艾丽按住；应该是护士来执行医嘱而不是医生自己上手打针；医生肌内注射前没有皮肤消毒、持针的动作不对、注射部位应该是臀部而非大腿前部、医生在注射时似乎没有回抽动作。医生检查瞳孔时灯光距离过远、观察时间过短、没有把上眼睑掰开、应该从外向中缓慢移动而不是直射眼球。虽然不知道注射的是什么，考虑到镇静剂的呼吸抑制风险及当时艾丽较轻的激越程度，并不是很有必要做肌注药物处

理。这段情节中的医学错误极多，虽然不至于因此称该情节不符合实情，也许养老院中的医生水平就是这么差，但影视作品中对医疗场景的不正确描绘确实会潜移默化地使公众对医疗机构和健康知识产生误解。

### 2. 精神症状在电影中的功能

该片是一个"故事中的人讲故事"的结构，外层的故事是老年诺亚帮助妻子、在妻子能认出自己后一起去世。内层的故事是两人年轻时，穷小子和富家女克服种种挫折阻挠最后有情人终成眷属的故事。老年痴呆这个元素发挥了两个功能。

（1）给外层故事提供了丰富的情节：其他回忆类的电影如《泰坦尼克号》和《太极旗飘扬》的外层故事虽然也创造了一定的"抚今追昔"的感慨，但比较单薄，这也是因为老年生活实在缺乏令人激动的故事素材。该片利用老年痴呆创造了一点惊奇（逐渐使观众悟出老头是老太的丈夫、老头讲他俩年轻的爱情故事是为了帮助恢复记忆）和一点冲突（老太仍记不起来，老头只能耐心继续讲。老太记起来时温情满满，又忘记时老头痛心不已），可能还帮助创造了一点浪漫（老太痴呆如此之重，给人一种生命即将枯萎之感，而老头和她相拥于床上一起去世是一个浪漫的情节）。

（2）使内外层故事之间有充分的互动：没有由头也能回忆往事，但借着"念笔记本里的故事"来回忆往事，显然自然和圆满得多。随着内层的两个年轻人的恋情的进展，外层的老太也产生好奇、有所触动并最后想起"这原来是我和眼前人的爱情故事呀"，这样内外层故事之间就产生了巧妙的互动、共同形成了一

个有机的大故事。另外,外层故事中因为老太的认知波动而使两人关系产生波折但最终圆满,这和内层故事一样具有一个"波折-圆满"的结构,内外层故事之间互相映照,相映成趣。

总之,编导在这个内外层故事之中充分发挥了老年痴呆这个精神病学元素的作用,显示出深厚娴熟的功力。但这也使人更加惋惜该片在表现老年痴呆症状时犯下如此多的低级错误。

### 🎞️ 其他相关电影

表现该障碍的其他有临床教学价值的电影包括《柳暗花明》《我脑海中的橡皮擦》《脑中蜜》《誓约》等。另有一系列以失忆作为创意的电影如《记忆碎片》《在我入睡前》《初恋五十次》《意外的人生》等,远事记忆完全损害而近事记忆和生活能力完整,只能说是奇幻的设定。

## 二十一、人格障碍——反社会型人格障碍

人格障碍指的是人在为人处世上出现明显偏差,难以适应社会生活,个人感到痛苦的同时也损害了周围人。这类患者几乎没有明显的精神症状,也能拥有一定的社会功能,但其观念和行为模式总是带来"害人害己"的后果。人格障碍是精神障碍这个群体中最靠近正常状态的一类病,多数患者并不会去医院就诊,但这些人格障碍往往是更严重的精神障碍的人格基础。人格障碍通常开始于青少年,但只有达18岁才能够诊断。

反社会型人格障碍又称为社交紊乱型人格障碍,指的是其

中一类以缺乏感情和道德感、频繁违法违纪、常常使用暴力和欺凌他人为特点的疾病。这类患者多数在未成年期有被亲人抛弃和遭受欺凌的经历。

 **《心灵捕手》——以患者生活为主轴**

### 1. 对精神症状的解释

该片的主题是一个小混混在爱惜他才华的善良长者的帮助下成长的故事。这类小混混的形象在电影中很常见，表现起来也不困难，但该片在这点上的卓越之处在于能直面这个人格障碍本身、在人际冲突的细微之处来表现其特点、并提供许多细节来帮助观众理解这种人格的形成原因。威尔的人格特点符合DSM-5中的"301.7反社会型人格障碍"的描述。

（1）不能遵守与合法行为有关的社会规范，表现为多次做出可遭拘捕的行动（法官历数他的犯罪经历，包括袭击他人、偷车、假扮警察等）。

（2）欺诈，表现为为了个人利益或乐趣而多次说谎，使用假名或诈骗他人（犯罪经历中包括假扮警察，在对女友史凯兰介绍家庭成员时编谎话随口就来，叫朋友假扮自己去应付面试官）。

（3）冲动性或事先不做计划（在车上看到曾经欺负自己的人便下车攻击，在被教授指责后点火烧了数学解答）。

（4）易激惹和攻击性，表现为重复性地斗殴或攻击（数次因治疗师和女友的话而大发雷霆）。

（5）鲁莽地不顾他人或自身的安全。

（6）一贯不负责任，表现为重复性地不坚持工作或履行经

济义务(对被单位开除满不在乎)。

（7）缺乏懊悔之心，表现为作出伤害、虐待或偷窃他人的行为后显得不在乎或合理化（在法庭上滔滔不绝引经据典为自己辩护，在揭了治疗师的伤心往事后满不在乎）。

除了以上条目的符合，电影在表现反社会型人格障碍者的思想人格特点时也颇有功力，比如对各式各样权威的蔑视（威尔去酒吧挑衅嘲弄自以为聪明的哈佛学生、戏弄自以为是的心理治疗师、派代表去应付面试、频繁犯罪并在法庭上强词夺理）、对捍卫自尊极其敏感（在想到史凯兰去加州后可能不会再爱自己便发脾气、在治疗室中长时间地缄口不语）、以伤害他人感情为乐（第一次见肖恩便非议其妻子、当着女性的面大肆嘲弄哈佛男生、烧掉写有数学解答的纸张来回应蓝勃教授对他的筹划、向史凯兰说"我不爱你"来伤害她等）。

理解威尔的性格形成要考察他的成长环境：失去父母从小在多个寄养家庭辗转、童年有多个受虐经历如被养父殴打和被烫烟头、读幼儿园时被欺负、在少年监狱待过、成长于贫民窟。心理学教师尚恩也是因为有同样的成长经历，因而更能理解和共情他。与之形成对照的是，蓝勃教授和史凯兰所处的环境是条件优渥、教养充分、信奉自律和追求成功，当他们将自己的人生观强加于威尔时，威尔的逆反就出现了。

## 2. 心理治疗

威尔童年有被抛弃和虐待的经历，因为"没有被爱"，因而觉得自己"不值得被爱"，这是一种自卑感，他害怕面对自己的不完美，认为自己不值得拥有美好事物，也不觉得自己值得拥有美好

人生,所以他会去伤害爱自己的人并毁坏自己。另一条线上,被抛弃和虐待的经历使得他怀有仇恨,并因为自卑而极其敏感地捍卫自己,这些使得他对别人敌意很大,总是去挑衅和刺激别人。

本片同时也是一个成功的心理治疗案例。许多心理治疗师常觉得人格障碍来访者非常棘手,因为他们常常缺乏求治意愿、容易跨过治疗界限与治疗师发生冲突,且人格的改变要比具体问题的解决困难得多。电影在这里还是显得过于浪漫化了,临床情况常常是历经数月甚至数年的心理治疗才可能在某些行为和观念上产生改变。促使他思想改变的有几个节点。①治疗师尚恩的热忱和真诚:他在被挑衅后仍坚持要帮助威尔,这是一种真正的关心和善意,而非像前几个治疗师那样被激怒后放弃。尚恩向威尔坦白自己的婚姻故事,承认自己的弱点和痛苦,在影片末尾我们也能看到尚恩也收获了启悟,走出了丧妻的阴影。②真正的理解:理解是很困难的,没有相似的生活经历是很难理解一个人的思想根源的,比如蓝勃教授所爱护的是威尔的才华、在意的是威尔能不能"走上正道",而尚恩能理解威尔的思想人格是如何形成的,他所在意的是威尔能不能破除自身枷锁、成为更好的自己。这种理解给威尔提供了支持,使他回溯到童年的受虐经历中去寻找自身的问题。③思想症结的把握:尚恩之所以一开始便愿意帮忙并且没有放弃,可能就是同样出身于贫民窟,他很清楚威尔的问题所在,就是用聪明和挑衅来掩盖自己的自卑。这样的人越聪明、越有知识,智慧就越缺乏,离"用心的生活"就越远。这集中体现在尚恩在湖边对威尔说的话,启发他放

下聪明这个保护自己又束缚自己的硬壳，去充分感受生活、追求人生挚爱。

### 3. 精神症状在电影中的功能

作为一部典型的成长电影，人格障碍在其中发挥的作用是"作为内在困境在成长中被超越"。因为威尔多数时间并未认识到自身问题，处处给蓝勃教授和心理治疗师制造麻烦，似乎可以理解成是一个外在困境，但应该看到威尔是有改变自己的动力和能力的，两位长者也是通过帮助威尔启悟来使威尔开始改变，所以仍然是"内在困境"。和其他电影中认识到自身缺陷但却是孤独地抵抗的主人公不同的是，威尔对自身问题的不觉和刻意回避，也是他问题的固有部分。

如果威尔仅仅是小混混，就像威尔的狐朋狗友一样，在贫穷、暴力和酒精中浪费掉一生，那只是一个悲伤的被忽视的故事。如果仅仅是一个天才，就像蓝勃教授和女友那样的"上等人"，一路顺风顺水地施展才华、走向成功，那是个令人羡慕但空洞的故事。人格障碍帮助构成了电影的一个有内在张力的设定：一个天才的小混混。其内在张力在于："上等人"认为他值得拯救，但实际拯救起来困难重重。这就构成了悬念，构成了剧情发展的动力。这个困境也可以由别的元素来担当，比如残疾或重病（霍金）、重性精神障碍（纳什）或信念迷失（发"铁屋子论"的鲁迅）。用人格障碍来构建困境有一些独特的效果，比如容易引起观众的情绪反应，比如威尔的易怒、斗殴和好挑衅，再比如人格障碍在害人害己的同时又缺乏自我省察、使得观众为他干着急，而且对自身人格障碍有自觉并克服是一个有深度的成长

故事。

 **其他相关电影**

《猜火车》《上帝之城》《现代启示录》《七宗罪》《极恶非道》等一系列恶人电影中也有一些零散的反社会型人格障碍的元素。

## 二十二、人格障碍——边缘型人格障碍

边缘型人格障碍是人格障碍这大类中面目不太清晰且容易被误诊的一种。患者多为女性,主要特征是害怕被爱人抛弃、极度依赖别人的爱来作为自己自尊的基础、有着强烈而紧张的亲密关系并容易出现情绪激动。因为情绪激动,这类患者有着比较高的冲动鲁莽和自杀自伤,也因此容易被误诊为双相障碍。

 **《被嫌弃的松子的一生》——描绘别样人生,角色暗合精神障碍**

### 1. 对精神症状的解释

这部带着黑色幽默和漫画手法的歌舞片,描绘了松子为了追求爱而一次次委身于糟糕的男人,而在一次次不幸中日趋下流,最终在周围人深重的嫌弃中身亡的故事。

该片中主人公松子和萧红的一生有着惊人的相似:青年逃家、数度委身于人、在每一段关系中伤痕累累、在多次遭遇不幸后悲惨死去。甚至于男人们对她俩的反应也是相似的:为这种紧密的爱感到窒息,频繁家暴,轻易抛弃,在日后又感念她的情

意。在渴求爱与关怀、害怕空虚寂寞这一边缘型人格障碍的核心病理上,萧红和松子是一致的,如松子在人生抉择时多次说过的"没关系,总比孤零零一个人好"。似乎她俩都把自己的自尊建立在别人的认可上,并把男人的爱等同于这种认可,比如童年松子就千方百计想获得阴郁父亲的关注和笑脸,当蹩脚作家和阿龙等人可能提供这种爱时,松子便不顾危险地投入,甘愿"跟着一起下地狱"。两人都有潜在的自我毁灭可能性,比如松子多次委身于混乱的男性、为了维系和阿龙的关系而去做混混女、纵情吃喝而变成肥胖疯婆等。

但松子在情绪不稳定、任性娇纵这方面不明显,可能是因为早早闯荡社会、吃尽人间苦头,因而意识到自己没有骄纵的资本。而且,不同于萧红爱的量多而不均衡、不适切的童年成长环境,松子的成长因素被设定为缺乏关注。松子目睹父亲因为妹妹患病而过度宠爱妹妹,感到自己被父亲忽视,加上女孩子渴望作为公主被独宠的心理,促成她对关爱的强烈渴求;她在扮鬼脸而逗笑父亲后,意识到可以通过自轻自贱来讨好别人;在嫉妒心爆发出来时,她掐妹妹脖子,这本是一个认识自己的嫉妒心并与之和解的机会,但在被父亲撞见后,这种羞愧感使得她更深地压抑自己、认为自己应该付出更多牺牲才能维系住关系。这种渴求、讨好和赎罪意识结合起来,解释了她在日后混乱的男女关系中的种种错误决策。

相比萧红,松子的低声下气地乞求、用妥协来维系感情的思路更为明显,其人格有着依赖型人格障碍的一些特点,主要表现在亲密关系中,包括:在一段密切的人际关系结束时迫切寻求另

一段关系作为支持和照顾的来源（在被前任抛弃后，迫切而迅速地投入新的关系，体现在蹩脚作家、小混混合伙人和理发师这连续3次男友转换中）、害怕只剩自己照顾自己的不现实的先占观念（她害怕面对孤独，最典型的莫过于在面对在楼下等待的阿龙她自言自语道"独自一人也是地狱，下去也是地狱"）。但在亲密关系中的依赖，并非担心自己不能照顾好自己、缺乏自主决策的信心或能力，而是出于对一种感情匮乏的寂寞状态的恐惧，能看到松子想寻求的是"有一个男人让她去付出"。而且，对亲密关系之外的事物她是自信自主的，包括离家出走、不顾朋友劝阻坚持和小混混阿龙同居等。所以不大能认为这是普遍性的依赖性格在情感中的体现，而应该认为是对爱的渴求使得在情感中出现明显依赖。

松子在选择恋爱对象时的"不争气"是她接连陷入悲剧的现实原因，在感叹可怜之人必有可恨之处时，我们或许可以感觉这里面有一种动人心魄的精神力量：松子竭力借助爱情来点燃自己的人生。固然将自尊建立在别人的认可上，也好过没有自尊。松子在选择这些有着性格缺陷的社会边缘男性时，可能潜在地将他们视为患病妹妹和忧虑父亲的结合体，认为他们有缺陷而需要自己，并且自己的关爱能给他们带去欢乐或拯救。他们越是糟糕，松子越有为他们牺牲的空间，也就越有靠这种牺牲来完成赎罪或赋予自身人生意义的空间。她对爱情的迫切渴求，同时也是一种希望拔出平庸灰暗而进入幻彩光亮人生的动力，比如她在垃圾满屋中迷上了少年偶像。这提示我们，一些病态的精神行为表现同时可能是高贵的追求，在用电影进行描写时可

以创造双重的阐述的视角。

### 2. 如何利用精神症状的建议

松子的人生既然如此畸形,应该对她童年的性格形成做充分的交代,以使电影可信、有现实深度。可以沿着已有的轨迹做一些强化和添加,比如:在妹妹出生前她是父母关注的焦点,而妹妹出生后则出现巨大落差;父亲对她几位疼爱、愿意倾听她的感受,而母亲是一个冷漠的人;家人对妹妹过度保护,忽视她的同时还要求她接受这种地位;童书或媒体中的教育资源激发了她的公主情结;家中依附性强的女性长辈的示范作用;社会文化中对女性依附性的暗示灌输等。

电影可能是为了制造谜团以吸引观众探究,但在着力表现畸形人生的同时对松子的内心活动刻画不足。但至少在电影后半段应该将人物的内心倾诉补上,以免全片沦为悲惨但滑稽的丑角戏。如果能紧扣其"依靠别人的爱来建立自尊"的心理机制,能把电影拍得更深刻。松子采用了这种错误的思路以至于遭受自尊倒塌的痛苦,这就不仅仅是个人生活不幸,更是具有普遍意义的困境。在悲剧中坚持追求而愈加陷入困境,更加显出追求的可贵,也更加显出人性的光辉。为了突出这种个人的主体性,个人的主观倾诉或者独白镜头是最合适的,比如松子在门口对朋友说不要对她说三道四,这是阿笙这样的旁观者视角所无法替代的。

片尾借阿龙的旁观视角肯定了松子的无条件付出,而将松子吹捧为上帝,这样戴高帽子的糊弄手法削弱了电影的批判性。对爱的盲目渴求和甘愿牺牲精神,是隐蔽且普遍的心理,是许多

女性陷入困境的原因，也是男权社会下有意无意对女性的诱导。应该借由这个悲剧案例的分析，来揭示和批判这种心理的危害性，为女性的自立自尊开辟出一条新路。

## 《移魂女郎》——描绘别样人生，角色暗合精神障碍

### 1. 对精神症状的解释

该片英文名为《Girl, Interrupted》，另一个中文译名《断了线的女孩》显然翻译得更好，朴实又意味深长。该片讲的是一个被某种精神问题困扰的女孩苏珊娜，精神不振、性行为轻率、对前途迷茫、自杀，在亲友的要求下入住精神病院，故事围绕与另一个"问题少女"丽萨的友情展开。小说作者苏珊娜·凯森17岁时因精神失控被送到精神病院达一年半之久，这段痛苦的心路历程后来被她写成了自传体小说《移魂女郎》。薇诺娜·瑞德就读过这本小说，并深深地被其吸引，她也有类似的失眠、焦虑的困扰，并在精神病院住过院。后来作为制片人和女主角拍摄该片。该片颇可以视为一个真实的人的病情再现。

该片也可以算是展示精神病院院内生活的电影，之所以放入该类中，因为这是以边缘型人格障碍患者及其康复过程作为主线。医生的临床印象和诊断是"①Psychoneurotic depressive reaction；②Highly intelligent, but in denial of her condition；③Personality pattern disturbance, resistant, mixed type, R/O Undifferentiated schizophrenia, borderline personality disorder"①精神神经性抑郁反应；②非常聪明，但否认自己的疾病；③人格模式障碍，抵抗性，混合型，排除未分化性精神分裂

症,边缘型人格障碍)。小说作者和导演是认可这个诊断的,不仅亮出病历,还借助教科书提供了该病的一些特征。因为该病面目不太清晰、不容易抓住主要特征,所以需要特别加以说明。该病最早由美国精神病学界提出,在社会上有一定的知名度,也有将此作为宣传点的考虑。刚开头时的提问可看成是主角对自己精神状况的概括:"你有没有将梦境与现实混淆? 或是明明有钱却要去偷窃? 你有没有忧郁过? 或是坐着不动却感觉自己是在行进的列车上? 可能我是疯了,也可能这就是 60 年代,又或许我是一个断了线的女孩"。将该病诊断条目与主人公的精神行为进行对照。主要有:

(1)极力避免真正的或想象出来的被遗弃。未表现(这类患者在主观上对"害怕自己被遗弃"是有充分觉察的,但电影中确实无表现。对丽莎的友情并不是那种纠缠的、互相折磨的感情)。

(2)一种不稳定的、紧张的人际关系模式,以极端理想化和极端贬低之间交替变动为特征。略微表现(和父母的关系有些问题但表现不多,对病友也有爱心、较为友好,仅和男性伴侣的关系比较不稳定。也有这种可能:这是从患者视角拍出来的影片,患者自己往往对这种紧张关系缺乏觉察、不太会去反省自己给别人带来的纠缠)。

(3)身份紊乱:显著的、持续而不稳定的自我形象或自我感觉。部分表现,存疑(影片开头其父的同僚问她时她回答"我不知道自己的感觉",第一次和医生交谈时提到"感到时间跳跃")。

(4)至少在 2 个方面有潜在的自我损伤的冲动性(例如,消

费、性行为、物质滥用、鲁莽驾驶、暴食)。部分表现(与同学父亲发生关系、与新认识的同学上床、与男护士身体接触等。其他自我损伤行为不明显)。

(5) 反复发生自杀行为、自杀姿态或威胁或自残行为。部分表现(试图用喝酒结合服药的方式去自杀。不过没有表现出"反复"的特点,自杀姿态也不明显)。

(6) 显著的心境反应所致的情感不稳定。充分表现(在和医护的前 5 次交谈中有充分表现)。

(7) 慢性的空虚感。充分表现(刚入院时的回忆片段中提到她没有继续升学、不愿重蹈母亲的人生、想以写作为业但其实对前途感到迷茫,在和新认识的同学上床后的谈话表现出迷茫:"你会选择怎样的死法? 一旦你开始想这个问题,你就会变得怪诞、像个外星人,一个终日幻想自己死亡的活物,说些不着边际的话,那就自杀吧,如果喜欢电影,那你就是活的,错过了列车,那就去自杀吧",第一次和医生交谈时称自己"没有过开心的时候……想让混乱的世界暂停")。

(8) 不恰当的强烈愤怒或难以控制发怒(例如,经常发脾气、持续发怒、重复性斗殴)。略有表现(在浴室里羞辱护士、大发脾气,和新认识的同学上床后一言不合便穿衣离去)。

(9) 短暂的与应激有关的偏执观念或严重的分离症状。略有表现,存疑(自觉手腕没有骨头似乎是一个例子)。

亲子关系虽然表现不多,但有一些端倪。主要在第二次和医生的交谈中,可以看出父亲十分严厉、年轻时因为追求事业对孩子有所忽略以致其受伤、更在乎自己的面子而非孩子的治疗,

而母亲十分情绪化、提到孩子的诊断就说受不了,在那场戏中主角显得很叛逆。

电影前三分之一有好几段回忆情节的插入,给现实叙事带来了一层迷离的、重重叠叠的艺术效果,也在暗示着主角的心理活动。但这并不是幻觉,在去医院的路上主人公称"和幻觉有点像",这只是主人公精神恍惚、注意力不集中、心事重重情况下的回忆,包括她毕业典礼时睡着、影片开头医生在家中问她时她的回答也是心不在焉。借拍摄手法来象征主角的某一种精神症状,这种方式值得借鉴。

丽萨的病是很典型的反社会型人格障碍,其行为有屡次违反医院规定、逃出医院、挑衅护士、偷看病历、挑唆其他患者藏药;在冰淇淋馆言语攻击苏珊娜情夫之妻;掌掴乔治娜;在院内揭露黛西,在院外逼死黛西;公开念苏珊娜的日记;缺乏懊悔和感恩之心。

精神病院这个背景深度参与到主人公的治疗和康复,对理解患者病情有重要意义。精神病院发挥了几个作用:进入医院意味着用"疾病"来看待主人公的精神困扰、用"院内生活"来将主人公从日常生活中切割出来,自愿签字入院代表着主人公有求治意愿、而逃出医院代表着这种意愿的否定,入院和出院象征了病情变化,借医生的诊断为了解主人公提供医学背景知识,通过医生的问诊和与护士的冲突来呈现主人公看法,用院内的几位患者来为主人公提供一个"参照系",在医院里才能和病友发生密集的碰撞。之所以说精神病院只是个背景,是因为医生除了诊断之外没有分析也没有制订治疗方案,护士作为重要配角

除了包容和陪伴并没有在康复上发挥作用。大概是小说作者和制片人都是从患者的角度出发,并不觉得医护有治疗作用,故给予忽略。

## 2. 精神困境

如何运用精神障碍诊断:电影可以照着某个病来拍,人可不会照着某个病来长。该片是依据真人来写作和拍摄的,对电影的分析其实就是对真实患者的分析。需要注意,医学诊断是临床经验和疾病知识的浓缩,观众能从医学诊断中获得基本的对患者的认识,但切记不能仅仅从病来理解患者,更重要的是要从人来理解患者。

剧本和电影在制作时,可能是想表现一个在现实中被诊断为边缘型人格障碍的人的故事,但就电影中呈现出来的苏珊娜这个形象而言,用边缘型人格障碍来解释似乎仍有不足之处。这个障碍的病理核心在于将自尊建立在别人的关爱上,常用伤害自己的方式控制亲密关系者,并因对亲密关系的依赖而痛苦不堪。这点并未在电影中表现出来。苏珊娜的精神困境看起来更像是青少年的情绪问题:独立意识萌芽但独立能力不足,幻想着远方又缺乏规划,厌恶现实的束缚又在应对现实时遍体鳞伤,因此产生种种情绪行为问题。很多人在青春期时都会经历这样的阶段,大部分人放弃幻想去适应现实成了普通人,少数人坚持梦想去改造现实成了实干家,夹在中间的极少数人,一边揭露现实的荒谬一边扩大自己的幻想,在越来越大的痛苦中走上了文艺道路。将主角放在 20 世纪 60 年代的背景下,会发现主角与美国的时代心态有一种呼应关系。也可以将主角的经历当作人

类生存的一种隐喻——人类中有些人不甘心消融于现实，而想要去找到自己的路，"病"就是他/她出发的第一步。而精神病学电影在处理医学诊断时就要特别注意，如果要照着病写人，就要忠实于医学知识，如果只想写人，就不必急于戴上疾病的帽子，首鼠两端的做法会造成既歪曲了观众对疾病的印象，又局限了电影的思想内涵。

## 二十三、人格障碍——未特定的人格障碍

未特定的人格障碍用于指一类患者，他们符合人格障碍的定义，但细查下来又不符合边缘型人格障碍等更细的类型的描述，便笼统地用该病来描述。

《阿飞正传》——描绘别样人生，角色暗合精神障碍

### 1. 人格障碍的定义

整部电影给人以下印象是明确的：这是一部悲剧，悲剧的根本原因是主人公的性格，主人公自己十分痛苦。但电影深究下去又常在以下主题上令人困惑：主人公为何形成这样萎靡颓废的人格？为何选择这种害人害己的生活方式？为何去奔向那个幻梦并自取灭亡？

虽然主人公阿飞并不能直接套入某一型人格障碍，观众也并不觉得一定要用人格障碍来理解他，但这确实相当符合人格障碍的定义。

（1）阿飞的这种情感和行为模式，明显偏离了社会对他的

期待:①认知(即对自我、他人和事件的感知和解释方式);②情感(对养母缺乏感恩之情、对女友显得薄情和无所谓、轻佻地挑逗女性);③人际关系功能(和养母关系紧张、对她仇视甚至报复;对两任女友缺乏感情和责任心);④冲动控制(对养母包养的小白脸愤怒不已、大打出手)。

(2) 在阿飞生活的多个方面,如普通朋友交往、爱情、亲情中,都能发现他的稳定的待人接物的方式,而且缺乏弹性、在处理别的事务时仍然是骄纵自弃的作风,比如在求见生母被拒后的愤而离去、在火车站斗殴将朋友卷入等。

(3) 虽然阿飞和周围人并没有想到要去看医生,但确实感到了痛苦,并且还导致社交、职业和人生信念的损害(他只有一个狐朋狗友,没想过去找工作,将人生信念寄托在寻找生母上)。

(4) 至少在阿飞得知自己被生母抛弃开始,这种作风就变得明显起来。在之前的青少年时期可能就形成了颓废萎靡的人格。

### 2. “空心病”

要抓住阿飞这种人格的特点,可以用最近流行的“空心病”来概括:人在相对匮乏的状态下,为追求财富和地位而奋斗,发展出积极的人生态度。在追求较低层次的目标中,结合教育和榜样作用,人慢慢为自己找到较高层次的目标。目标和积极态度互相促进,走出一个有声有色的人生。社会正是在对人的目标进行塑造的过程中凝聚人,并使人有益于社会。有些人在成长中就处于富足且要啥有啥的生活,也就失去了奋斗的动力。这些人比普通人更早地见识到人生无意义的现状,其中多数人

干脆倒回去在享受中沉沦,另外少数人在渴望着出现一个比生活富足更高的目标来指引和激励自己。所以这些公子哥和大小姐中倒不乏在文艺和社会运动上的先锋人物。

电影主人公阿飞,就是介于以上两类人中间。他不甘于作为养母或舞女咪咪的小白脸、厌弃身边的生活和颓废的自己;他有一个逃离和超越的愿望,但自身意志和能力都不足以支撑他去确立和追求目标,所以在心态上表现为"想去漂泊"。这是一个不甘于安乐腐朽而心怀高志的贾宝玉式人物,但也是一个典型的"心比天高,身为下贱"的晴雯式人物。所以表现为"无脚鸟"的比喻:他设想的自我形象是一只悲壮地追求远方的鸟,但真实的自我是一只没有能力去飞的鸟。

### 3. 阿飞思想人格的形成轨迹

(1)在作为交际花的养母的糜烂的、带有包养性质的养育中,他没有发展出自尊自爱。当富足是用做小白脸为别人提供爱和陪伴换来时,这种富足尤其能腐蚀一个男人的自尊,使他找不到支撑自己生存的东西,当然更不可能在感情上给女人提供支撑。片中多处体现了这一点,养母和他的争吵完全是小情人之间的斗嘴、他吃醋在厕所中对男人大打出手、和养母搂搂抱抱等。在富足的生活中,他也没有发展出赚钱养活自己的意识,吃喝玩乐之余没有生活目标。

(2)出现了一个思想启蒙的契机,养母跟他说他是被生父生母抛弃的,本意是进一步加剧他的依附,但在对养母的厌弃之情的催化下,他为这种被抛弃后的无尊严状态而触动,进而激发出寻找立身之本的愿望,也就是借作为名门望族的生母的爱来

确认自己是个值得爱的人。

（3）但他毕竟缺乏追求的能力，他"迟迟不去寻母"、无力用这个目标来激发自己奋进，反而给自己的沉沦和感情不负责任提供了一个借口：就是因为养母要绑住我、不告诉我生母何在，所以我用放纵自己、作践自己的方式给她施加压力。同时给自己提供了安慰：我现在是处于堕落不假，但我并非永远甘于堕落之人，因为"有一天我要飞"。

（4）养母受够了，终于告诉他生母的信息，告诫他"不能再用这个借口"，他别无选择，只能踏上寻母之路。他已经预料到结果，所以临别前赠车给朋友。而在借口消失和幻梦破灭后，他这个盖茨比式的人物就走向灭亡了。

### 其他相关电影

表现该障碍的其他有临床教学价值的电影包括《钢琴教师》。

## 二十四、性欲倒错障碍——窥阴癖

性欲是人的正常的欲望，其中有些不当的、为社会所不容许的方式，被归为性欲倒错障碍。窥阴癖是其中一种，指的是人在明知道不道德不合法的情况下仍然抑制不住偷窥异性的性生活或者裸体。这类患者以男性为主。这种病态行为和道德败坏无关，患者多数是胆小拘谨的人。

 **相关电影分析**

### 1. 对精神症状的解释

人类行为具有多样性，尤其是能给人带来快感的行为，像是性生活、食物、吸毒、权力等，人更有动力去用五花八门的方式来扩大刺激。窥阴癖的根本不在于窥阴行为的多寡，而在于"主食不吃吃零食"——在正常性生活缺失的情况下，窥阴行为才成为明显的问题。有些患者是因为正常性生活受到限制而企图从偷窥中获得快感，有些是因为沉迷于偷窥而逐渐觉得正常性生活索然无味，而且这两个过程也会互相促进。

国外某影片将窥阴癖的一些特点准确地表现出来：①常常是在童年时因为偶然碰见而被吸引。②也能获得和做爱类似的快感和高潮，可在当时或事后回忆中手淫。③有强烈的窥视欲望，欲罢不能，有些正常生活已经受到影响、宁愿冒着被揭发的危险也要继续。④因为这种偷窥常常准备充足、十分隐蔽，所以常常不是被受窥者发现，而是被路人发现。

但电影对窥阴癖的远离临床常情甚至不符合其定义的表现也不少，而且因为容易引起错误认识，所以需要重点澄清。

（1）未经过他人允许、在他人不知情情况下的窥视，正是这种"不知情"带来的侵犯性和"偷偷"带来的危险性，才是快感的主要来源。而该影片多为在获得同意的情况下，与"偷窥"的本意不同。

（2）这类患者多不愿与异性交往，甚至害怕异性，与性伴侣的性活动常常也不充分：女主角受到来访者的影响，开始对偷窥

产生兴趣,这距离临床常情较远。窥阴癖绝大部分出现在男性,这与男性在性活动中常常扮演索取者的角色而且常常出现求之不得的状况有关,女性出现的极少,而且也集中在因为种种原因欲求得不到满足的女性上。电影女主角在"患病"前,已经有男朋友和美满的性生活,照常理讲是不会有这种动力的。

### 2. 窥阴行为的哲学意味

窥阴行为是一个很有哲学意味的行为,可以分为三个层次的解读:窥,偷窥,窥阴。窥,是人与世界建立联系的方式之一。每个人一开始生活在自己亲历的生活场景中,生活在自己的小世界里,但有强烈的动机去看看别人的小世界如何,去虚拟地过一把"别人的生活"。其实一切小说、电影和结识新朋友,都是在满足这种窥探欲。借由这种窥探,人开始融入一个个"别人的世界",最终融入那个大世界。偷窥,则凸显了一种侵犯性。在别人不知情、不允许的情况下,主动、居高临下、不容反抗地掠夺他人的隐私。偷窥带来的快感中,一大部分就来自患者无法在别处施展这种侵犯性而加倍地依靠偷窥来满足侵犯的欲望。窥阴,就更加把这种侵犯性具体为两性差异。在漫长的生命体进化过程中,雄性被设定为需要主动地占有性资源。生理、心理和社会文化为这种设定做了配套:在占有过程中出现生理上的紧张和快感,心理上表现为自尊和好胜心,社会文化上表现为鼓励男性雄风。虽然相比于强奸或者各种对女性的压迫制度,窥阴行为比较分散、程度较轻,但却是比较直接、比较纯粹地反映了这种雄性的侵犯性。

正是因为其意味丰富,偷窥行为可能被用来创造一些极端

场景以揭示人性。尽管窥阴行为在电影中出现得不少,但真正直面患者、直面窥阴癖这个疾病的电影却极少。窥阴行为越是常被电影作为工具运用,电影就越是难以注意到干出窥阴行为的其实在某种意义上也是可怜人。该片值得肯定的就是这一点,尽管看起来像是用"关注和研究患者"强行包装起来的,拍得也比较粗制滥造,但毕竟还是把摄像头对准了作为人的患者、对准了他们在窥阴行为中的感受和看法。在精神病学电影的诸多类别中,最能体现其本色的,就是"以患者生活为主轴"的电影,本书也常常从这个视角出发褒贬电影。另外,该片用患者对疾病的自述结合回忆镜头的方式,拍出了患者的生命体验。所采用的一些巧妙的镜头语言,比如晃动、移动、变焦和特写等,有助于让观众觉得场景更加真实。

## 二十五、性欲倒错障碍——性受虐癖和性施虐癖

性施虐癖指的是在性生活中,向性对象施加肉体上或精神上的痛苦,作为达到性满足的惯用和偏爱方式。多数实施者是男性,用鞭打、绳勒、撕割对方躯体,在对方的痛苦之中感受性的快乐。相反,通过受虐达到性满足的被称为性受虐癖。

在正常的性生活中,有时也会为了提高情趣而采用一些轻微的虐待。如果是强烈地依靠性虐来获得性快感,甚至为此放弃正常的性生活,那么就走到了病态。如果是在缺乏自愿的情况下或者是造成重大身体伤害,那么就走到了违法的地步。

## ✦ 相关电影分析

### 1. 对精神症状的解释

描写性虐的电影很多，国外某影片便详细地对其进行了描写，比如场景包括犯罪性质的囚禁和作为性交易的性虐活动，角色包括犯罪性质的施虐者、作为嫖客的施虐者、女性施虐者和作为性交易一部分的受虐者，虐待方式包括鞭打、殴打、囚禁、捆绑、悬吊、划伤等。

施虐癖被嫖客们比较纯粹地表现出来，他们常常不缺少性伴侣，施虐只是获得性快感的另一条途径。他们大多数人过着普通人的生活，并非穷凶极恶之徒。他们常常将施虐作为一种"爱好"，寻求在小圈子内和受虐癖者玩"角色扮演"游戏，并把有性虐内容的性交易视为安全的去处。相比之下，邻居男子的施虐就显得比较驳杂，包含有暴力犯罪、性侵犯和单相思等成分。他的这种"爱"虽然畸形、手段虽然残暴，但这种感情仍然是一种"爱"，而电影借由一个极端扭曲和病态的心理将其表现了出来。

"因为童年的受虐经历而爱上受虐"是受虐心理产生的常见情形，该电影看起来是用此来解释女主角成年后为什么去做职业受虐者，但其实并不是。女主角在少年时通过反杀而获得快感（电影中将之表述为"口中感到甘甜"），成年后只是为了再度获取那种甘甜，事实上在经受虐待的过程中并无快感。她在电影末尾遭遇到迫近死亡的虐待时，与少年时的经历耦合，而觉察到甘甜的来源是杀害他人。按照这样的设定，女主角似乎更接

近于施虐者的角色。她在杀害搞"真性 S"的嫖客后，又杀害了赶来的一男一女的老板和保镖（用蒙太奇手法表现对冷漠父母的复仇）后，墙上干燥、狭窄的裂缝变为了剥落、扩大、潮湿的裂缝，象征着在施虐过程中产生了性的快感。但在这样的设定中，作为职业受虐者的女主角所经历的大段大段的受虐，就不是典型的受虐癖心理了。

### 2. 精神症状在电影中的功能

在这个"在反复受虐后，发现快感来自施虐"的故事之下，隐藏着一个"找回自我"的故事：作为无辜受害者的少年女主角在逃回之后，受到了父母和社会的冷漠对待，这种歧视被其内化了，形成了自我压抑和自我否定。所以她寻求在职业化的受虐中借由嫖客之手来压迫自己，以减轻罪责感。另一方面，她在潜意识中又把从事性虐活动来作为对母亲的反抗，母亲歧视她无非是因为顽固、腐朽的贞洁观念，而她在母亲病床前穿着性虐服装自慰、在母亲病危之时仍然去进行性虐活动，这些挑战伦理底线的行为都是一种反抗的姿态，从中也能看到一种又想孝敬母亲又想羞辱她的矛盾心态。在这两方面的挤压之下，她非常痛苦。直到她意识到自己是施虐者而非既往自我认定的受虐者，并勇敢地反抗和复仇了自己想象中的父母，她也就去除了自我压迫，完成了自我整合。她在片尾拿刀试图刺向少年期的自己时却被另一只手拦住，大概就是这个寓意。但如果电影确实是如此构思的，"另一只手"的设定其实并不恰当，不如表现为"女主角平时在受虐时即有杀死少年时期自己的欲望。而在自我整合后，她抱住了少年的自己大哭，然后少年的自己消失，墙上裂

痕张开并流出水,成年的自己打扮成施虐者昂然走出地下室"。如果电影确实是如此构思的话,那么受虐癖这个精神病学元素所发挥的功能就是"作为内在困境在成长中被克服"。

## 二十六、性欲倒错障碍——恋童癖

恋童癖指的是成年人对儿童拥有强烈且反复的性冲动和幻想,且已就这种性冲动采取行动。孩子对此很难抵抗,所以该行为相对易于实施。该病的范畴和针对儿童的性犯罪有很大一部分重叠,但确实也有遵循道德而苦苦克制欲望的人。

 **相关电影分析**

### 1. 对精神症状的解释

在关于性心理障碍的精神病学电影当中常常会有两种思路:一种是把性虐等内容作为色情内容的添加剂,本身并不很注意考察性心理障碍。另一种其实只是在恋童或者性虐待中来讲一个挑战禁忌的情欲故事。而要分析的这部电影独特之处在于,它确实老老实实地把恋童癖作为一种病来表现,发挥了"精神障碍作为一种内在困境"的作用,是比较原汁原味的精神病学电影。

电影中的主人公是一个典型而且强烈的恋童癖患者,但如果死抠症状条目的话,其实还差口气——因为电影中的设定是他并没有采取实质性的侵犯。恋童癖的诊断标准为:"至少6个月,通过与青春期前的单个或多个儿童的性活动从而激起个体

反复、强烈的性唤起,表现为性幻想、性冲动或性行为。"诊断标准中提到"个体实施了这些性冲动,或这些性冲动或性幻想引起显著的痛苦或人际交往困难"。引起痛苦,当然是因为这种欲望不被社会所容许,所以常常得不到满足,但电影中我们能看到,主人公最主要的痛苦来源并非如此,他甚至有好几次可以得到满足的机会。他的痛苦最主要是来自内在道德感的约束所引发的斗争,在外在限制消失时,也就是有机会施行性活动时,他的内在道德感成为唯一的堤坝来承受压力,反而是他痛苦最大的时候。这也是一个讽刺的地方:那些肆无忌惮的人不惜伤天害理地去寻求满足,并不觉得有很大痛苦,而有操守的人却惩罚和折磨自己。

恋童癖的诊断要点就在于,所爱恋的对象是儿童。但其实里面会有很多混杂的情况,比如说男同性恋者将自己的爱恋对象延伸到小男孩上,或是一个男人爱慕年轻女性而对小女孩产生性欲,或是在正常性欲得不到满足时寻求将未成年人作为宣泄工具等。这部电影把表现对象设计成了一个比较纯粹的情况,也就是主人公对成年后的同性没有兴趣,他所爱恋的仅仅是小男孩而非小女孩,他有正常的性欲满足途径——他所爱慕的就是男童本身。这种性欲和其他人的性欲并无两样,都是一种深植于人的本能,只是他的对象发生了偏差。恋童的主人公尽管被医生、亲人和恋人视为洪水猛兽,但恋童并不意味着他就是一个十恶不赦的人渣,这只是一种性偏好障碍,并非此人因道德败坏才对儿童产生迷恋。临床上多数恋童癖患者社会功能良好,在片中也能看到,主人公彬彬有礼、乐于助人、有着体面的工

作、和亲人朋友联系虽少倒也算融洽,甚至在内心斗争中我们能看到他有着远超过常人的道德感和意志力。

### 2. 对影片中心理咨询的评价

片中主人公两次寻求专业人士的帮助,第一次大概不是精神专科医生,其反应是完全排斥、完全没有包容,在听到主人公的表露后,医生站起来背过身要求他离开。第二次是心理咨询师,其从头到尾都在犯教科书级的错误:①没有共情,劈头盖脸就向主人公指出"这是无法治愈的疾病",全程"面具脸",几乎没有一点同情的表情;②没有鼓励倾诉的交谈手段,全程静等主人公痛苦地找词;③没有有效的倾听,在听到主人公的沉痛表达后,并未对其内容做出针对性回应而是自说自话;④没有无条件包容,只是对主人公下达一些生硬、不切实际的指令。糟糕的心理咨询不仅没有帮助主人公,反而加重了他的绝望。大概电影是为了增强主人公的无助感,所以安排了一个差劲的心理咨询师。本来是能够期待这部来自德国的电影能够在心理咨询上放一些有分量的表演,比如从专业角度为主人公理解自己的心理问题提供一个新视角、借由心理咨询中的讨论来深入表现马库斯的内心、在心理咨询中呈现一些不同观点的争论以增加电影的深度等,结果影片中并未出现这些内容,让人大失所望。

### 3. 精神症状在电影中的功能

电影本质上是在恋童癖这个具体案例中讲了一个"人的欲望VS道德约束"的对抗故事。因为恋童癖的设定,主人公有着极大的欲望,又因为这是"不正常"的欲望而受到内心和社会的极大阻拦,从而形成了极大的冲突。这就具有了古典悲剧的内

核:因为自己有恋童癖这个问题,所以遭受着种种折磨。在这种冲突中能看到主人公苦苦挣扎、烦恼不已,这是一种深刻的精神经历;主人公在经过内心斗争后仍然选择克制,这就使人性的光辉得以显露。

电影对狼的表现堪称神来之笔,用很自然的方式来象征主人公的孤独心态和孤立处境:狼被孤独地关在人类的围栏里,就像被赋予了恋童天性的他在人类社会中孤立无援。他要么消除自己的天性以融入社会,要么坚守自己的天性承受脱离社会的代价。最后,随着狼走出围栏隐没入丛林,主人公也自杀了。

## 二十七、性欲倒错障碍——恋物癖

恋物癖指的是人在强烈的性欲望和性兴奋的驱使下反复收集异性所使用的物品。这些物品均为直接与异性身体接触的东西,如胸罩、内衣、内裤、手套、手绢、鞋袜、饰物甚至头发、指甲等。患者通过抚摸、嗅闻这类物品能够获得性满足。这类患者几乎都是男性,他们对没有用过的女性用品和女性本身反而兴趣不大。

 **相关电影分析**

### 1. 对精神症状的解释

将要分析的一部日本影片是把恋足作为最大卖点的电影,但剧中男主角及其外甥对女主角脚的迷恋并没有达到"恋物癖"的诊断标准。除了恋足的时间并未明确表现以外,最关键的是

他俩都并未为自己的迷恋感到痛苦,也说不上是因为迷恋足部而影响了社会功能,男主角借助恋足缓解了病痛和临终的痛苦,其外甥因为恋足而达到"艺术"上的突破。男主角最后死于女主角的脚,更多是电影为了创造冲突而如此安排,不能全部认为是恋足带来的对社会功能的直接损害。两个男人如果能稍微节制一点,他们长久地从这个"爱好"中获得快乐并无困难。这也是现实中的常情,多数有这种"爱好"的人既不会主动求医,也没有达到恋物癖的程度,除非少数频繁偷窃女性物品或到性交易场所而被逮捕的人。

　　恋物癖之所以是"恋",就不是普通的对于物品本身的喜欢,而是借由物品隐含的性意味而获得性快感。剧中男主角的爱抚、凝视、亲吻、吮吸、舔舐充满着性意味。DSM-5中写道,迷恋对象分为无生命物体和"非生殖器的身体部位",但此处有疑问,因为乳房和臀部并非生殖器,但也是引起性欲的常见部位。一般指的是对不常引起性欲的身体部位的迷恋,包括足、手、头发、耳朵、指甲等。所迷恋的无生命物体包括内衣、其他衣服和鞋袜、身体配饰如耳环假发、接触身体的物件如水杯等,这些物体绝大多数与女性的身体尤其是隐秘部位接触。恋物心理的产生是因为"正常"的性欲满足途径因为内外因素而阻滞,因而退而求其次将性欲投射到一些边缘、较易获取的东西上,久而久之心理固化。所以也能看到,有恋物心理的人多数不仅仅只恋一种物。

## 2. 精神症状在电影中的功能

　　两个男人的荒淫行径对女主角的压迫,推动电影走向悲剧

结局。精神障碍在其中发挥了典型的"作为外在困境以构成剧情发展的矛盾"的功能。这种"长期过度压抑—扭曲的心灵—疯狂爆发"似乎是日本导演钟爱的主题——恋足的男人仍然是以常见的男性中心主义出现，仍然是轻视、羞辱、玩弄甚至欺骗女性，而女人仍然是常见的从纯洁无辜的人突然转变为用另一种变态来反击这种变态。

片中一再出现蚂蚁的意象，蚂蚁出于本性而迷恋甜食。对这种迷恋的刻画本身就是对人性的刻画：另一个老人渴望自己有子孙，于是找来各种别人家庭的照片作为幻想；男主角的执念之强大甚至死后还要把女主角的假足陪葬；女主角的母亲上了年纪却迷恋年轻男子，为此不惜把女儿作为交换；男主角的外甥沉迷于自己公仔的创作而衣食无着；甚至女主角本人也因为贪图男主角的遗产而甘心长期忍受，这些构成了一个因欲成痴、为执念而颠倒、沉沦的浮世绘。恋足本身作为一种爱好可以得到宽容，但电影在这里是将之作为一种变态欲望的象征，具体体现在两个男人趴在地上使劲舔舐女主角脚趾头的丑恶画面上。

如果我们恶趣味再多一点的话，倒还可以说恋足发挥了"本身就是一种精神追求"的功能，比如男主角像个典型日本匠人一样对足部之美有着狭隘和极致的追求，甚至多次发怒教训外甥要用心来感受这种美，并强迫外甥去舔脚。他不在乎别人的眼光，我行我素，为老不尊地把两个假足扛在自己肩上、抱在自己怀中。他对年轻女性足部的迷恋，也能算是对青春和生命力的渴望吧，电影也确实安排他在这种爱好中逐渐变得有活力。男

主角的外甥本来是一个彻头彻尾的人生输家，对女性完全没有兴趣，直到在舅舅的"启发"下、在女主角青春肉体的催化下，也发展出了对足部的迷恋，而后终于创作出让舅舅觉得满意的、真正的"艺术"。虽然层次很低，但也能算是一个"艺术家"吧。

# 附录：精神病学相关电影分类举例

| 疾病 | 现实主义的精神病学电影 | 浪漫主义的精神病学电影 |
|---|---|---|
| 智力障碍 | 《我是山姆》《不一样的天空》《光脚的基丰》《焦虑》《7号房的礼物》《邦尼和琼》 | 《白痴（1998）》《阿甘正传》《天才与白痴（1997）》 |
| 口吃 | 《国王的演讲》 | |
| 孤独症谱系障碍 | 《雨人》《亚当》《海洋天堂》《自闭历程》《玛丽和马克思》《我和托马斯》《星星的孩子》《壁花少年》《马拉松》《莫扎特和鲸鱼》《黑气球（2008）》《一个叫阿宝的男孩》 | 《海上钢琴师》 |
| 抽动障碍 | 《叫我第一名》《嗝嗝老师》《文森特要看海》 | |
| 精神分裂症 | 《癫佬正传》《飞越疯人院》《尼斯·疯狂的心》《美丽心灵》《闪亮的风采》《是的，我们行！》《疯癫之翼》《精神病院（2002）》《谁说我不在乎》 | 《鸟人（1984）》《梦旅人》《楚门的世界》《1984》《K星异客》《神探》《机械师（2004）》《黑楼孤魂》《惊魂记》《禁闭岛》《大腕》《回魂夜》和《天才与白痴（1975）》 |
| 双相障碍 | 《伴我情深》《乌云背后的幸福线》《一念无明》《苏菲的选择》《危情十日》 | 《头脑特工队》 |
| 抑郁障碍 | 《忧郁症》《丈夫得了抑郁症》《超脱》《时时刻刻》《说来有点可笑》《欢迎来到隔离病房》《海伦》《阳光普照》 | |

（续表）

| 疾病 | 现实主义的精神病学电影 | 浪漫主义的精神病学电影 |
| --- | --- | --- |
| 选择性缄默症 | 《东风吹过校园》 | |
| 特定恐怖症 | 《楚门的世界》 | |
| 广泛性焦虑障碍 | 《黑天鹅》 | |
| 强迫障碍 | 《飞行家》《火柴人》 | |
| 创伤后应激障碍 | 《从心开始》《生于七月四日》《比利林恩的中场战事》 | |
| 急性应激障碍 | 《芳华》 | |
| 分离障碍 | 《三面夏娃》 | 《K星异客》《捉迷藏(2005)》《分裂》《致命 ID》《爱德华大夫》《惊魂记》《搏击俱乐部》《病院惊魂》等一系列人格分裂电影 |
| 进食障碍 | 《骨瘦如柴》《生命中的故事》《暴饮暴食》《文森特要看海》 | 《绝食美女》《食神》 |
| 睡眠-觉醒障碍 | 《机械师(2004)》 | |
| 性功能失调 | 《女性瘾者》 | |
| 性别烦躁 | 《丹麦女孩》《男孩不哭》《双面劳伦斯》《阿莉芙》《新女友》 | |
| 品行障碍 | 《牯岭街少年杀人事件》《上帝之城》《系统破坏者》 | |

| 疾病 | 现实主义的精神病学电影 | 浪漫主义的精神病学电影 |
|---|---|---|
| 物质相关及成瘾障碍 | 《离开拉斯维加斯》《酒徒》《酒精计划》《梦之安魂曲》《边缘日记》《昨天》《猜火车》《门徒》等一系列扫毒片 | 《遁入虚空》 |
| 神经认知障碍 | 《依然爱丽丝》《恋恋笔记本》《铁娘子》《柳暗花明》《我脑海中的橡皮擦》《脑中蜜》《寻梦环游记》《誓约》 | 《记忆碎片》《在我入睡前》《初恋五十次》《意外的人生》等一系列失忆电影 |
| 反社会型人格障碍 | 《心灵捕手》《珀尔》以及《怒焰狂花》《焦虑》《猜火车》《现代启示录》《七宗罪》《极恶非道》《魔警》等一系列恶人电影 | 《发条橙》 |
| 边缘型人格障碍 | 《移魂女郎》《被嫌弃的松子的一生》《我的忧郁青春》《涉过愤怒的海》《欲望号街车》《钢琴教师》《闪亮的风采》 | |
| 未特定的人格障碍 | 《阿飞正传》 | |
| 性欲倒错障碍 | 《偷窥者的自白》《女性瘾者》《甜蜜的皮鞭》《午夜守门人》《白蚁:欲望谜网》《橘色》《穿裘皮的维纳斯》《我的主人》《谎言（1999）》《萨德侯爵》《鹅毛笔》《蓝色天鹅绒》《菊豆》《沉默的羔羊》《哭泣的游戏》《花与蛇》《头痛欲裂》《洛丽塔》《米夏尔》《富美子之足》《限制级美足》《马克斯我的爱》 | |